큐레이셔니즘

Curationism: How Curating Took Over the Art World and Everything Else
By DAVID BALZER

The Korean language rights arranged with Coach House Books through Icarias Agency, Seoul
All rights reserved

Korean Translation © Yeonamsoga 2017

큐레이셔니즘

선택은 어떻게 세상의 가치를 창조하게 되었는가

데이비드 볼저 지음 | 이홍관 옮김

연암서가

옮긴이 **이홍관**

상명대학교에서 사진을, 시카고 대학교에서 예술사를 공부했다. 2015년까지 다양한 국공립 미술관과 전시제작사에서 일하며 전시 기획, 큐레이팅, 지원 업무 등 문화기관의 실무를 경험하는 한편. 공 공예술, 공연예술, 역사관, 체험관, 만화 등 다양한 문화 분야의 실무 적 기획을 역임했고, 현재 참여문화의 실천에 관한 현장과 이론을 연 구하고 있다. 『참여적 박물관』(니나 사이먼, 2015), 『피드백 노이즈 바 이러스』(데이비드 조슬릿, 2016), 『몰입과 극장성』(마이클 프리드, 출간 예 정) 등을 번역하였다.

큐레이셔니즘

2017년 8월 15일 초판 1쇄 인쇄
2017년 8월 20일 초판 1쇄 발행

지은이 데이비드 볼저
옮긴이 이홍관
펴낸이 권오상
펴낸곳 연암서가

등록 2007년 10월 8일(제396-2007-00107호.)
주소 경기도 고양시 일산서구 호수로 896, 402-1101
전화 031-907-3010
팩스 031-912-3012
이메일 yeonamseoga@naver.com
ISBN 979-11-6087-012-1 03600

값 15,000원

나디아Nadja에게

이 연구는 어느 날 운 좋게 시작되었다. 캐롤린 크리스토프-바카르기에프Carolyn Christov-Bakargiev가 근처에 왔다는 소식에 나는 인터뷰를 요청했다. 그녀는 〈도쿠멘타 13Documenta 13〉의 예술감독이었다. 2012년에 열린 이 전시는 독일의 작은 도시 카셀에서 5년마다 열리는 현대예술 이벤트이다. 수십 년간 도쿠멘타는 현대 예술 속에서 무엇이 동시대적이냐를 규정해 온 곳이었다. 크리스토프-바카르기에프가 독특했던 이유는 〈도쿠멘타 13〉의 형식이 자유롭고 정형성에서 탈피했다는 점 뿐만 아니라, 함께 일하는 팀을 큐레이터가 아니라 행위자agent라고 불렀기 때문이다. 그래서 분명 그녀는 큐레이터라는 명사와 큐레이트라는 동사가 예술 밖의 세계에서 갈수록 많이 사용되는 현상에 대해 뭔가 하고픈 말이 많을 것 같았다. 오늘날에는 음악 재생 목록, 복장, 심지어 전체 요리 hors-d'oeuvre에 대해서도 큐레이팅한다는 표현을 쓰지 않는가.

크리스토프-바카르기에프는 화가 난 목소리로, "그것은

사회학적인 질문이지 예술적 질문이 아닙니다"라고 일갈했다. 큐레이팅이란 단어는 너무나 일반화된 나머지 그 의미까지도 사라져버릴 지경이라는 사실만은 분명했다. 그녀는 이탈리아 철학자 파올로 비르노Paolo Virno가 2004년에 쓴 『다중의 문법Grammar of the Multitude』에서 "이미 다 말한 것"이라고 단언했다.

그러면서 여기에 해설을 곁들였다. "지금 우리가 사는 세상은 모두가 남들과 똑같아질까봐 걱정하는 사회입니다. 그래서 누구나 특별하게 달라지려고 합니다. 내 재생 목록은 당신과는 다르다, 내 페이스북은 다른 사람의 것과 다르다. 여기에는 불안이 깃들어 있지요. 남들과 다르지 못하면 자신의 존재도 그만 사라져버릴 것 같은 불안입니다. 자신이 다중 속의 한 존재가 못 될 것 같은 거죠. 하지만 홉스Thomas Hobbes의 시대는 반대였어요. 태생적으로 다르거나, 별나거나, 독특해서 남들과 같지 않은 사람은 국가에도, 지역에도, 사회에도 속할 수 없었어요."

"지금은 모두가 똑같지요. 누구나 똑같은 아이팟을 쓰고 똑같은 공항을 이용하죠. 그런데 정치 체제가 계속 유지되면 모든 사람이 그 [달라지려는] 충동을 만족시켜야 합니다. 그렇지 않으면 모두의 에너지가 제3차 세계대전으로 폭발할지도 몰라요."

크리스토프-바카르기에프는 "나는 싸움닭입니다"하고

말끝에 농담을 붙였다. 그렇다 하더라도 그녀가 하나의 불씨를 던진 것은 분명했다. 나는 이 책에서 큐레이팅의 의미를 취향, 감성, 혹은 코너서십*에 두지는 않기로 결심했다. 그 모두를 무조건 배제할 수는 없겠지만, 이 책에서는 『옥스퍼드 영어사전Oxford English Dictionary』에 등재되어 있는 큐레이팅의 뜻을 그대로 수용하고자 한다. 독자도 알고 있겠지만, 그것은 박물관과 미술관에 소속된 중재자 겸 편집자 직위의 인물이 수행하는 전시물의 선정, 분류, 전시행위를 뜻한다. (유전공학 실험실에서도 큐레이터를 고용하는데, 그들의 업무는 단지 과학 데이터를 다룬다는 점을 빼면 수행하는 일은 동일하다는 점을 말해둔다.) 이런 토대 위에서 나는 큐레이터를 페티시fetish로 만들어버리는 취향에 대해 설명하는 것은 물론, 왜 우리의 상황이 이렇게 되었냐는 질문 까지도 해석해 보려고 한다. 큐레이터가 어떻게 부상했을까? 또 큐레이터의 업무는 어떻게 대중문화, 특히 대중소비문화에 침투하게 되었나? 이런 질문은 내가 보기에 밀접하면서도 본질적인 관계로 보인다.

그래서 나는 큐레이셔니즘curationism이라는 단어를 제청한다. 이 단어는 신성한 작가성 및 거대 서사와 연결되는 신앙적 열망의 뜻이 담긴 창조주의creationism란 단어를 슬쩍 바

* connoisseurship: 미술품의 감식안을 뜻하며, 이 책에서는 큐레이터의 지적 전문성을 일컫는다.

꾼 것이다. 큐레이셔니즘은 또한 동시대 예술세계와 그 속에 등장하는 과장되고 경직된 언어 표현들의 관계를 건드려보려는 것이다. (앨릭스 룰Alix Rule과 데이비드 러바인David Levine 은 잡지 『트리플 캐노피Triple Canopy』에서 이런 것을 "국제 예술 영어"라고 불렀다.) 우리는 큐레이팅하다curate라는 동사만이 아니라 큐레이토리얼curatorial이라는 형용사형 그리고 큐레이션 curation이라는 명사형까지도 사용한다. 또, 큐레이셔니즘은 허다한 캠프나 패러다임에 이즘-ism이라는 접미사를 붙여 온 20세기 초부터 내려온 관행을 꼬집는 것이기도 하고, 인터넷 세상에서는 그것이 개인을 브랜드화하기 위한 하나의 확장형이기도 하다. (내가 좋아하는 아티스트 에리카 바두Erykah Badu 는 자신의 첫 앨범명을 〈바두이즘Baduizm〉이라고 지음으로써 자신은 오로지 자신만의 복잡하고도 변화무쌍한 이즘을 추종한다는 뜻을 담았다.)

그렇게 보면, 큐레이셔니즘은 가속화되고 있는 큐레이팅하려는 충동이 사고와 존재를 위한 하나의 기본 방식으로 고착되었다는 의미로 귀결된다. 1990년대 중반 무렵부터 우리는 큐레이셔니즘의 시대를 살아오게 되었다. 그동안 기관이나 사업체들은 뭔가를 개발 또는 설계할 때, 다른 사람, 특히 그것의 가치를 표현 또는 보장해 줄 여러 분야의 유명 전문가와 호혜적 관계를 맺고자 애써 왔으며, 이를 통해 다양한 관람자나 소비자에게 접근하고 유혹하려 해 왔다. 우리는 이 현상

의 관람자 겸 소비자로서, 요청에 부응해 기꺼이 자신의 아이덴티티를 계발하고 조직함으로써 이 움직임에 참여해 왔다.

그래서 이 책은 총 2부로 구성된다. 제1부는 '가치value'에 대한 것으로 큐레이터의 연대기에 초점을 맞췄고, 제2부 '작업work'에서는 예술계의 초전문가화뿐만 아니라 우리 노동의 변화까지를 다룬다. 큐레이터를 '가치 공여자imparter of value'(이 표현은 반복해 등장할 것이다)로 깊이 들여다보는 일은 예술세계 안과 밖의 누구에게나 의미가 있을 것이다. 이렇게 가치 창조의 매트릭스에 동조함으로써 우리는 (자신도 모르는 사이) 개인으로서나 전문가로서 새로운 책임을 부여받게 된다. 크리스토프-바카르기에프의 이야기는 비르노의 영향을 보여준다. "큐레이터는 인지의 시대cognitive age를 가장 잘 대표하는 직업일 것입니다." 나는 예술세계나 큐레이터에 대해 반감을 표하려는 것은 아니다. 강한 비판도 담기게 되겠지만 동시에 큐레이팅이 자본 및 그 문화와 맺고 있는 더 깊은 관계에 대해 언급하고 생각해 봄이 이 책의 핵심이다. 『큐레이셔니즘』의 길잡이가 된 책은 『회화가 된 언어The Painted Word』였다. 여기서 저자 톰 울프Tom Wolfe가 지적하듯, 예술세계는 부르주아와 결부된 근원적 동맹관계를 오래토록 혐오해 왔으며, 미치도록 사물object을 외면하고자 해 왔다. 하지만 그럼에도 불구하고 (또한 불가피하게) 온갖 다양한 형태로 사물화 objectification라는 컬트만이 발생해 왔을 뿐이다.

이 책은 『회화가 된 언어』 역시 그러하듯 예술계와 학계가 아닌 일반 독자를 위해 쓰여졌다. 비르노 등의 영향이 없다고 볼 수는 없겠지만, 여기서 다루는 내용은 비평이론이라고 부를 수 있을만한 어떤 것은 아니다. 물론 학자들은 이러저러한 이론가와의 연관성도 지적할 수 있겠고, 그것은 내가 아는 것일 수도, 모르는 것일 수도 있겠다. 비평이론가들은 예나 지금이나 철학을 근본으로 삼고 있으며, 오늘날에는 그들이 독창적 사상가로 잘못 각인되어 있다. 하지만 사실 그들 중 다수는 표현적 사유자expressionist ponderer라 불러야 적당할것이며 저자 중심의 배타적 사상이나 역사에 대해서는 분명한 거부의지를 가지고 있다. 사실 많은 비평 이론가들은 그들만의 서술법이나 페르소나를 떼어놓고 보면 독창적이라고 하기 어려운 경우도 있고 심지어 그냥 자명한 것도 많다. 라캉이 거울의 메타포를 만들었을 때 그것은 꼭 유년기의 기호작용 발달을 논하려 한 것은 아니었다. 라캉의 바탕이 된 프로이트 역시 마찬가지다. 처벌, 광기, 질서와 섹슈얼리티도 푸코가 처음으로 이야기한 건 아니다. 바르트의 사상 중에도 너무 자명한 것이 많다. 그들이 남들과 달랐던 점은 바로 절묘하게 절합articulation을 이루어낸 점에 있었다. (게다가 많은 학생들은 영문 번역본으로 프랑스 저자를 만나기에 더욱 혼란스러워한다. 세르주 갱스부르의 노래를 번역해 듣는 것 같다고 할까?)

이론이 이렇게 남용되는 상황은 큐레이셔니즘의 시대를

규정하는 몇 가지 문제점의 원인이기도 하다. 우선, 아이디어가 새로 탄생한다고 하는 아방가르드식의 이해가 그것이다. 이는 '새롭고' '오리지널한' 성질을 최고로 여기는 것으로, 마치 새 독재자가 등장하여 구 독재자를 축출하고 새로운 국가를 재출범시키는 일이 계속해 반복되는 것과 같다. 이 책에서 논박하겠지만, 아방가르드식의 가치 공여는 20세기 초에 이미 피할 수 없이 (그리고 영광스럽게!) 그 정점을 넘어 섰으며, 하나의 아이디어가 꼭 '최신'이거나 '전대미문'일 필요도 사라지게 되었다. 여기서 나는 깊은 학습이나 맥락적 이해를 나쁜 것이라고 보지는 않지만 인용과 선례에 과도하게 집착하면 유연하고 지적인 사고가 저해될 수 있다고도 생각한다. 신뢰할 수 있고 충분히 숙성된 형태로 제시되는 모든 아이디어는 마땅히 오리지널한 것으로 간주되어야 할 것이다. 그것이 내가 추구하는 바이다. 이 책에서 각주를 사용하지 않은 이유도 그렇게 이해되길 바란다.

두 번째로, 비평이론에 맹신적으로 몰입함으로 인해 탈신비화와 재신비화의 반복이라는 패턴이 나타나게 되는데, 그것은 혼란스러운 큐레이셔니즘 시대의 기본 양식이 된다. 즉, 뭔가를 제창하고, 그 권위를 경전화하고, 하나의 상표로 만들어 내는 방식으로, 이런 일은 어디서나 쉽게 찾아볼 수 있다. 큐레이터들은 박물관의 고집이나 인습, 관례적 행동, 그리고 코드 등에 급진적으로 맞서는 방식으로 전시나 비엔날레를

대표할 전문가로 등극해 왔는데, 그런 급진성과 거부 행위의 결과는 사실 그가 수행하는 행사의 관람자 확보라던가 문화적 자산의 가치 증가에 지나지 않았다. 1990년대에는 예산 부족에 처한 박물관이 큐레이터를 모집하기 시작했고, 큐레이터는 다시 관람자 참여라는 독특한 형식의 참여적 행위를 기획해 냄으로써 기관을 보다 계몽된 곳이자 유명한 곳으로 만들어 냈다. 이런 예술가와 큐레이터는 외계인이 아니다. 그들은 우리 시대에 가장 성공적으로 안착한 문화계의 인물들이다. 마찬가지로 학교들도 비평이론, 특히 프랑스 후기구조주의, 젠더 이론, 퀴어 이론 등을 활용해 새로운 학생들을 모아 왔고 인문학계열의 확대(사실은 부활)를 도모했다. 물론 이런 것도 중요한 정치적 진보의 하나라 볼 수는 있겠지만, 그런 이론은 새로운 산업적 체계를 구축하게 되면서 오래된 규범을 새 것으로 대치했을 뿐 본질적으로 위계적 구조나 추앙 학설은 그대로 유지해 왔다. 주디스 버틀러Judith Butler나 슬라보예 지젝Slavoj Žižek이 쓰인 티셔츠를 입고 다니거나 페이스북에서 '좋아요'를 누르게 되었다고 대단한 진보라 해야 할까?

큐레이셔니즘 시대는 끝이 났다고 해야할까? 꼭 그렇지는 않다. 어떻게 보더라도 우리가 뭔가를 소비하고, 개성을 가지며, 문화를 만들어가는 한, 즉 인간으로 살아가는 한 그것은 사라질 수 없을 것이다. 그 점에 대해서는 이 책의 후반부에서 다루기로 하자. 고맙게도 옥스퍼드대학 출판사의 미국

판 사전辭典 부장인 캐서린 코너 마틴Katherine Connor Martin은 나에게 '큐레이트'라는 동사의 출처(1980년대 초 퍼포먼스 아트 현장에서 기원)를 설명해준 적이 있었는데, 그녀는 이 단어를 매우 의미심장한 것으로 여겼다. "이 단어를 통해 우리는 2000년대 초 언어 속에서 일어난 일을 어휘 발달이란 관점에서 이해하게 될 것입니다."

동시에 마틴은 이렇게도 말했다. "예를 들어 2018년의 누군가가 '큐레이트'라는 동사를 접하면 '윽, 정말 구식이네. 누가 요즘 그런 말을 해?'라고 이야기 하게 될 가능성도 충분히 있습니다. 하지만 『옥스퍼드영어사전』에는 폐기된 용법이나 구식 용법도 많이 포함됩니다. 그것은 영어의 역사 저장고와도 같기 때문입니다. 그래서 큐레이트라는 동사가 새로 추가되었다는 사실은 '앞으로 그 용법이 어떻게 변할지 모르지만 현재까지 충분한 중요성과 용례를 입증한 것이므로 미래를 위해 기록한다'는 것으로 받아들여집니다. 우리는 무엇이든 앞으로 펼쳐지게 될 긴 역사를 기대하죠. 우리는 이 단어가 1982년에 처음 사용되었음을 발견하였고 30년이나 사용되어 왔다면 그것으로 충분하다고 판단했죠. 우리는 이것이 단어의 일대기를 남기는 것이라 생각합니다."

자, 이제 독자 여러분께 큐레이터curator, 큐레이팅하다to curate, 큐레이팅적이다curatorial, 큐레이션curation의 연대기를 소개한다. 그것은 바로 우리 시대를 위한 이야기이다.

차례

 HUO라는 인물

프롤로그

/

HUO라는 인물

마이애미의 사우스비치는 화이트큐브white cube* 와는 닮은 구석이 하나도 없다. 동쪽 끝, 콜린스 애비뉴와 오션 드라이브에는 인상적인 아르데코 풍의 호텔들이 늘어서 있으며, 그 중에는 J. C. 페니Penney부터 1997년 정문 계단에서 총에 맞아 죽은 베르사체Gianni Versace까지, 현재와 과거를 아우르는 부호들의 저택도 있다. 어디를 봐도 색채와 자동차로 가득 흘러넘치는 이곳에서의 삶은 본능적이고, 천박하고, 위험하고, 명랑하다. 자본주의의 불협화음이라는 말로 이 지역은 설명될 수 있을 것이다. 고급 호텔, 다닥다닥 붙은 소박한 집, 조금 서쪽편에 모여 선 아파트 건물들(이들이 서서히 쇠락해가는 모습은 사우스비치가 경험한 1970년대와 1980년대의 불황을 닮아 있다. 브라이언 드 팔마의 1983년 영화 〈스카페이스〉에서 묘사된 코카

* 흰 벽으로 둘러싸인 박물관 전시실. 박물관의 권위를 상징함

18

인 판매상과 범죄의 시대 말이다), 그리고 미국 최초의 도보 이용 몰로 북적이는 링컨 로드와 그 주변의 자유분방하게 채색된 서핑용품점까지.

사우스비치의 12월은 맛깔나게 따스하다. 햇볕은 살을 시 커멓게 태우기 보다는 갈색으로 그을릴 정도이다. 과거에 이 곳의 12월은 별로 관광 성수기가 아니었지만, 지난 십여 년을 거치며 상황이 많이 변했다. 2013년에 기자 신분이었던 나는 유럽과 미국인이 대부분인 아트바젤Art Basel 마이애미비치 관 람자들과 뒤섞여 그곳을 방문한 적이 있다.

아트바젤은 현대미술의 무럭무럭 자라는 인기를 단적으 로 보여주었다. 이 큰 도시에 온갖 나라의 딜러들이 모여들 어 컨벤션센터, 부둣가 지역, 임시 구조물, 혹은 호텔에 마련 된 값비싼 부스들을 차지하고 전속 예술가들의 작품을 전시, 판매한다. 스위스 바젤에서 시작된 아트바젤이 마이애미비 치를 선택한 것은 십수 년 전, 부유한 마이애미의 컬렉터들이 아트바젤 본부의 이벤트장을 찾기 시작하면서였다. 상황이 이렇게 흘러가자, 아트바젤 마이애미비치에서 걸어서 갈 수 있는 인근 지역에는 스무 개 이상의 아트페어가 생겨났고, 수많은 파티와 팝업 숍 그리고 리본 커팅 행사들로 구성된 지금의 '마이애미 아트위크'가 탄생했다. 사우스비치의 풍경 은 달라졌다기보다는 한층 더 강렬해졌다. 허풍, 성형수술, 파티 그리고 셀레브리티가 넘쳐났다. 현대미술 작품은 꼭 상

품 디자이너가 전시해 놓은 것 같다. 그것은 보기에 따라 가장 훌륭할 수도 또는 가장 흉악할 수도 있는 배경 소음이 된다.

아트바젤을 쓰레기 더미로 치부하는 글도 수없이 많다. 2012년 『슬레이트Slate』지에는 「예술세계에서 가장 흉한 여덟 가지」라는 기사가 실렸는데, 패션 기고가이면서 바니스 뉴욕 백화점에서 '크리에이티브 홍보대사'로 활동하고 있는 사이먼 두넌Simon Doonan은 아트바젤을 자신의 목록에서도 일등으로 꼽으며 이렇게 빈정댔다. "과장에 불과하다. … 입발린 사교 행위나 유행하는 포즈들 뿐이다." 당연히 아트바젤에는 작품도 많이 있었을 텐데 두넌이 말하고 싶었던 것은 과연 무엇이었을까? 작품들은 북적대는 호화 파티에 모인 사람처럼, 무게 중심도 주제의 질서도 잊은 채 그저 시끄럽게 나부대며 관심을 구걸한다. 한마디로, 여기는 박물관이나 미술관이 아니다. 이곳에는 큐레이터, 즉 현대미술의 세계를 영도할 무녀巫女와 같은 존재가 없음이 분명하다.

하지만 과연 그럴까? 사우스비치의 명물들 중에는 길게 뻗은 붐비는 백사장을 따라 비행하는 비행기가 있다. 이런 비행기는 술집과 이벤트 홍보 현수막을 매달고 하늘을 떠다닌다. 나는 어느 날 수영을 하러 나갔다가 특이한 현수막이 넘실대는 파도 위로 날아가는 모습을 발견했다. "한스 울리히 오브리스트여 내 말을 들어주소서." 피식 웃음이 났다. 의도

적으로 비굴하고 애처롭게 보이기 위해 애썼지만, 그것이 무엇을 위한 호소인지는 알쏭달쏭했다. 오브리스트Hans Ulrich Obrist는 세계 최정상의 큐레이터이다. 그보다 며칠 전 나는 오브리스트가 사회를 보고 카니예 웨스트와 건축가 자크 헤르조크Jacques Herzog가 패널로 나온 토론에 참석한 적이 있었다. (오브리스트는 두 사람에 대해 다른 친밀도를 보이긴 했지만 모두를 친구라고 불렀다.) 그러니까 분명히 오브리스트는 이 곳에 와 있다. 한데 왜일까?

이 현수막은 캐나다인 예술가 빌 번스Bill Burns의 소행이었다. 최근 몇 년간 그는 다양한 예술세계의 권력자를 대상으로 하는 드로잉, 엽서, 조각, 수채화 그리고 디지털 모형을 제작해 왔다. 번스가 작품으로 표현한 것은(그리고 패러디한 것은) 현대 미술가들이 자신을 성공시킬 수도, 혹은 망가트릴 수도 있는 세계적인 디렉터, 큐레이터, 컬렉터를 떠올리며 느끼는 좌절감과 취약성이다. 번스의 작업에 포함된 또 다른 작품으로는 런던의 테이트모던 지붕에 "한스 울리히 오브리스트여, 우릴 위해 기도하소서"라고 쓴 간판을 세우는 계획도 있다. 그는 홍보용 비행기를 사서 매일같이 비슷한 호소를 했는데, 그 대상으로는 오브리스트뿐만 아니라 후 한루Hou Hanru라든가 베아트릭스 루프Beatrix Ruf 같은 권력자와 스타 큐레이터가 있었다.

해변의 군중은 아마도 번스의 현수막을 무심히 바라보았

을 것이다. 그런데 번스는 오브리스트를 비롯해 자신이 호소해 온 사람들이 아트바젤에 와 있으리라 확신하고 있었던 걸까? 그의 대답은 "전혀 몰랐다"였다. "이 페어는 상당히 큰이벤트이긴 하지만 뭔가 독특함이 없다면 즐길 수 없습니다. 크리스마스 쇼핑이나 마찬가지죠." 큐레이터는 아트바젤 마이애미비치에서 무얼 할까? "지난 200년 간 큐레이터들은 일종의 봉사자 같은 역할로 이해되었습니다. 하지만 예술계에는 이제 묘하게 뒤섞인 시장이 생기기 시작했어요. 페어에서는 흔히 큐레이터가 컬렉터를 설득해 박물관을 위해 무언가를 구입하게 하는 역할을 맡게 되었는데, 이는 많은 사람들에게 그리 유쾌한 일은 아닐 것입니다. 아티스트, 큐레이터, 컬렉터들은 모두 하나의 룰 속에 존재합니다. 나도 그 일부이고 당신도 마찬가지입니다."

번스의 현수막 다음으로는 꽃분홍색의 〈언타이틀드Untitled〉라는 텐트가 눈에 띄었다. 마이애미 아트위크에 새로 선보인 페어 중 하나인데, 부스나 작품의 위치마저 대충 건성으로 다루는 이 페어의 홍보자료에선 유독 브루클린의 오마르 로페스-샤후드Omar Lopez-Chahoud가 참여했다는 것만 특별히 강조하고 있었다. 〈언타이틀드〉의 도박은 처음이 아니었다. 프리즈 런던Frieze London과 프리즈 뉴욕Frieze New York에서는 전시 작가를 까다롭게 고른 것도 모자라, 큐레이터를 고용해 예컨대 조각 공원을 연상시키는 '특별 프로젝트'를 행

사장 부근 장소에서 수행하게 한 적도 있다. 그리고 아트바젤은 프리즈에서 그 형식을 빌려왔다고도 추정되듯, 이곳의 예전 감독인 사무엘 켈러Samuel Keller는 이 페어들(스위스와 마이애미)의 핵심 브랜드 전략으로 큐레이팅을 선택했고 2000년부터 스위스 페어에서는 오브리스트가 참여하는 좌담회도 열리기 시작됐다.

다시 마이애미비치 컨벤션센터로 돌아와 보면, 삭막하고도 복잡한 그 실내에는 예술영화나 비디오아트 등을 큐레이팅한 섹션이 포함돼 있었다. 아트바젤 마이애미비치의 〈노바Nova〉 코너에서는 새로운 작품을, 그리고 〈포지션즈Positions〉 코너에서는 여러 갤러리가 한 작가의 작품을 전시하면서 큐레이터 없이도 '큐레이팅이 된 듯한 감성'을 보여주었다. 엄선한 작품들을 세련되게 배치함으로써 방문자들에게 더욱 미술관 또는 박물관에서나 볼 수 있을 것 같은 경험을 제공하는 것이었다. 번스의 생각 대로 큐레이터도 페어에서 자신의 기관이 구입할 작품을 고른다는(혹은 종종 기관의 돈줄을 쥔 기부자 등에게 조언자 역할을 한다는) 점을 떠올려 보면 페어는 큐레이터가 기피할 곳이 아니라 그들을 위해 존재하는 특별한 공간이 될 것이다. 큐레이터들은 페어의 기본 기능인 구매자나 중개자의 위치를 담당하거나, 최소한 영향력을 미치는 사람이 된다.

큐레이팅은 어디에나 있는 것이면서 또한 기묘하게 신체

화되고도 탈신체화된 현상으로 존재한다. 큐레이터는 이제 예술계에만 존재하지 않는다. 예술세계에서는 한스 울리히 오브리스트와 같은 소수의 큐레이터들이 자신의 기관을 지배하는 동시에 그것을 초월한 사람으로서 미디어와 문화를 오가며 자신의 역할을 펼친다. 예술세계의 외부에서 큐레이팅은 막강하고도 확산된 형태로 존재한다. 전시를 넘어 뮤직 페스티벌이나 부티크에서 수행되는 셀레브리티에 의한 큐레이팅이 그런 것이다. 우리는 우리 자신을 '큐레이팅'하기에 이르렀고, 우리의 일상과 소비가 일어나는 그 어느 곳에서도 이 단어가 통용되게 되었다. 큐레이터는 그 모든 곳에 어울릴 수도 있고, 또 때론 그렇지 못할 수도 있다. 과연 우리는 큐레이터의 최종 승리를 보고 있는 것일까, 아니면 큐레이터의 비참하고도 화려한 몰락을 보고 있는 것일까?

전문가들은 다른 분야에서도 마찬가지겠지만, 특히 큐레이터는 그 누구도 다른 누구와 닮은 점이 없다. 그중에서도 한스 울리히 오브리스트는 정말 유별난 사람으로, 예술계에선 그의 이름에서 이니셜을 따 HUO로 불리기도 한다. 우선 그가 지난 4, 5년 간 예술계의 '권력자 리스트'에 포함되어 온 사례들을 살펴보아야 할 것이다. 오브리스트는 2009년부터 2013년까지 단독으로든 아니면 런던 서펜타인 갤러리Serpentine Galleries의 공동 감독인 줄리아 페이튼 존스Julia

Peyton-Jones와 함께든, 『아트리뷰ArtReview』지 선정 권력자 100인 리스트 중 10위 권 안에 들었다. 2009년에는 1위, 2010년과 2012년에는 2위를 차지했다. 『아트리뷰』의 톱 10 리스트에 큐레이터가 오르는 일이 아주 없는 것은 아니지만(2012년도 1위는 〈도쿠멘타〉의 크리스토프-바카르기에프였다), 이곳에 오르는 사람들은 큐레이터보다는 주로 딜러, 컬렉터 그리고 관장들이다. 여기에 선정된 사실만을 놓고 보면, 오브리스트의 권력은 뉴욕, L.A., 런던, 로마, 파리, 제네바 그리고 홍콩에서 갤러리를 운영하는 억만장자 '슈퍼딜러'인 래리 가고시안Larry Gagosian에 필적한다고 보아야 할 것이다.

물론 오브리스트는 가고시안만큼 부자는 아니지만, 영향력에 있어서만큼은 자신만의 유별남에도 불구하고, 아니 오히려 그 덕분에라도 가고시안에 결코 뒤지지 않는다. 『뉴요커』의 닉 파움가르텐Nick Paumgarten은 가고시안을 "자신만의 생태계"를 거느린 사람이라고 묘사한 적이 있는데, 오브리스트 역시 그와 다를 바 없다. 세계에서 가장 유명한 현대예술 큐레이터인 오브리스트는 자신의 분야에서의 전문성과 장악력으로 하나의 원형을 만들어 냈고 전대미문의 길을 개척했다.

무소부재성無所不在, ubiquity과 함께 부단한 근면성은 오브리스트를 정의하는 이름표와 같다. 2013년 5월, 뉴욕 소재 컬렉터 기반 웹사이트인 〈아트스페이스Artspace〉에 게재된 「당

신이 꼭 알아야 할 슈퍼 큐레이터 8인」이라는 글에서는 오브
리스트가 1위로 선정되었는데, 그는 "동시에 모든 곳에 있기
로" 유명하다고 묘사되었다. 이는 오브리스트의 지인들이나
추종자들이 하는 말과도 다르지 않다. 『뉴욕 옵저버New York
Observer』의 갤러리스트 블로그에 등장하는 오브리스트의 프
로파일을 보면, "마라톤 맨"이라는 제목에 "어디에나 존재하
는UBIQUITY"이라는 수식어가 붙어 있다. M. H. 밀러Miller라
는 작가는 대담하게도 이렇게 말했다. "내가 한 번 봤는데, 담
배 한 개비를 태울 시간에 오브리스트는 차를 몰고 아트 페
어에 나타나 안으로 달려 들어갔고, 다시 뛰쳐나와 자신의 의
견을 동행자에게 중얼거리고는 다시 차를 타고 또 다른 행사
장으로 향했다. 유럽 귀족이 로드러너 새처럼 뛰어다니는 모
습 같았다." 근대 시기, 카페의 사람들을 몰래 찍었던 사진가
브라사이Brassaï는 담배 한 개비가 타는데 걸리는 시간으로 사
진의 노광露光 시간을 측정했다. 2010년대인 오늘날, 담배 한
개비가 타는 시간은 지구 전체를 뛰어다니는 큐레이터의 광
기 어린 속도 묘사에 사용된다.

한스 울리히 오브리스트는 1968년 스위스 취리히에서 태
어났다. 부모는 예술세계의 인물이 아니었지만 그의 무용
담은 일찍부터 시작된다. 그의 사진으로 커버가 장식되었던
『서피스Surface』지 2013년 12월/2014년 1월호 인터뷰에서 오
브리스트는 대담자 홀덴그래버Paul Holdengräber에게 성장기의

경험을 털어놓은 적이 있다. 뛰어난 기억력을 타고난 오브리스트는 겨우 세 살 나이에 생갈 수도원Abbey of Saint Gall 도서관의 장서에 압도되었다고 한다. 그리고 얼마 후 그는 취리히 쿤스트하우스에서 자코메티Alberto Giacometti의 조각을 보게 되었고 "매일 박물관에 갈 것"을 결심했다. 1980년대 초반에는 큐레이터의 선구자 격인 하랄트 제만Harald Szeemann이 취리히 쿤스트하우스에 있었고, 당시 십대였던 오브리스트는 제만의 그룹전 〈총체예술에 대한 주석Der Hang zum Gesamtkunstwerk〉에 41회나 방문했다. (오브리스트는 이를 기억하는 이유가 "세어보았기 때문"이라고 했다.) 오브리스트는 16세에 스위스의 모든 박물관을 이미 다 가 보았다고 하고, 17세에는 스위스의 2인 예술가 그룹인 피슐리-바이스Fischli-Weiss에게 직접 전화를 걸어 그들의 스튜디오에 찾아갔다고 한다. 또한 이 일이 잘 되어 계속해 더 많은 예술가를 방문하게 되었다. 18세에는 파리에서 크리스티앙 볼탕스키Christian Boltanski를, 그 얼마 후 런던에서는 길버트와 조지Gilbert & George 및 게르하르트 리히터Gerhard Richter를 만났다. 이렇게 오브리스트의 초인간적 여행기는 명성을 떨치게 되었고, 그는 청소년용 인터레일 승차권을 이용해 유럽의 어디로든 뛰어다니게 되었다. 그는 잉고 니어만Ingo Niermann이 쓴 『비밀 속의 큐레이팅 Everything You Always Wanted to Know About Curating But Were Afraid to Ask』(2011)에서, "나는 언제나 어디에나 있었지만, 또 뭔가

를 만들어 내야 했다"고 밝혔다. "그것은 수련의 과정이었고 유럽 대장정이었다." 1991년, 스물세 살의 오브리스트는 자기 집 부엌에서 첫번째 단체전을 큐레이팅하게 되었는데, 여기에는 피슐리-바이스와 볼탕스키를 비롯해 미술세계의 여러 귀한 작가 또는 곧 그렇게 될 인물들이 포함되었다.

현재 쾰른의 루트비히박물관 관장인 카스파 쾨니히Kaspar König, 그리고 루이뷔통 창의 재단 예술감독인 수잔 파제 Susanne Pagé와 깊은 멘터십을 쌓은 오브리스트는 파제가 당시 감독직을 맡고 있던 파리 시립 현대미술관MAMVP에서 〈이주자들Migrateurs〉이라는 큐레이팅 프로젝트를 시작했다. 『서피스』지의 사무엘 켈러는 그가 오브리스트를 처음 만난 1990년대 중반을 이렇게 회고했다. "[그는] 창백하고, 젊고, 키가 큰 사람이었고, 큰 가방에 전시 도록 따위를 잔뜩 넣고 다녔으며, 언제나 빠르게 뛰어다녔다. … 어디에든 내가 가면 한스 울리히 역시 거의 그곳에 있었는데, 그는 24시간 이상 한 곳에 머무르는 일이 없었다."

바로 이 시기인 1993년 무렵, 오브리스트는 공식적으로 큐레이터라는 지칭을 쓰기 시작했고 그의 이력서는 얼마 안 가 수없이 많은 전시, 비엔날레, 출판과 소소한 참여 경력, 수상 이력들로 꽉 차게 된다. 오브리스트는 2000년부터 2006년까지 MAMVP에서 큐레이터로 일하며 급여를 받았다. 그는 현재 런던 서펜타인 갤러리 전시 및 프로그램 공동감독 겸 국

제 프로젝트 감독직을 2006년부터 유지해오고 있다. 그의 국제적 유명세가 시작된 것은 이 시기부터였다고 볼 수 있다. 2008년 『블루인아트인포Blouin ArtInfo』의 기사에서 그는 1991년 이후 만든 150건의 국제 전시의 목록과 함께 "록 스타급 큐레이터"라고 묘사되었다.

1993년은 오브리스트가 큐레이터라는 직함을 공식적으로 취한 해이기도 했고, 그가 공식적으로 인터뷰를 녹화하기 시작한 해이기도 하다. 그것은 그가 일종의 구루guru가 되었음을 뜻하는 것이었다. 그가 두 번째 대담집을 출간한 2010년, 오브리스트가 보유한 인터뷰는 2천 시간에 이르렀으며, 여기에는 다양한 예술가, 건축가, 영화제작자, 과학자, 역사학자 등등이 포함되었고 이들은 면담자의 성에 따라 모두 분류되었다. 이 책 한 권에서만 오브리스트는 비요크Björk, 도리스 레싱Doris Lessing 그리고 알레한드로 조도로프스키Alejandro Jodorowsky에 이르는 수없이 많은 사람들을 다양한 주제로 인터뷰했다. 『서피스』지의 편집자 카렌 마르타Karen Marta에 따르면, 오브리스트에게 인터뷰는 "신성한 열정"이며 시詩에 비견된다. 여기서 오브리스트 스스로는 그것을 자기만의 휴양이자 "비밀의 정원"이라고 설명했다.

하지만 이런 고백과는 별개로, 오브리스트의 인터뷰 행위는 든든한 기둥이자 매우 유명한 업적이 되었다. 그의 화려한 출판 목록 중 대부분이 이들의 인터뷰 녹취록인 것이다.

두 권의 대담집 외에도 별도로 소책자의 예술가 대담집이 시리즈로 나오고 있는데(이는 아트바젤 대화록 시리즈로부터 확장되어 왔다), 그것은 지금까지 스무 권이 넘는다. 『큐레이팅의 역사Brief History of Curating』와 『뉴 뮤직의 역사A Brief History of New Music』는 중요한 큐레이터나 작곡가와의 인터뷰 채록본이며, 『비밀 속의 큐레이팅』은 인터뷰로 이루어진 조언서 겸 전문가의 일대기이다. 오브리스트가 출간한 대담집을 모두 모아본다면 커다란 서가가 하나가 가득 찰 것이다.

2006년은 오브리스트가 서펜타인 갤러리에 안착한 첫 해로, 마라톤 시리즈가 시작된 해이기도 하다. 그 첫 회는 렘 쿨하스Rem Koolhaas와 함께 설계한 파빌리언(오브리스트와 줄리아 페이튼 존스는 해마다 새로운 아티스트에게 갤러리 경내에 설치할 파빌리언 설계를 위탁한다)의 주변에서 진행되었다. 이 첫 회에 그는 24시간 동안 연속으로 12명의 문화 인사와 인터뷰를 진행하였으며, 대상자로는 데이비드 베일리David Bailey, 대미언 허스트Damien Hirst, 켄 로치Ken Loach 등이 포함되었다. 오브리스트는 해마다 새로운 마라톤을 개최한다. 2013년에는 사이먼 캐스테츠Simon Castets와 함께 1989년 이후에 출생한 젊은 예술가를 조명하는 개념으로 〈89플러스〉를 기획했는데. 마라톤은 기본적으로 단 한 번의 정회도 없이 계속되는 심포지엄이자 살롱(살롱은 오브리스트가 깊이 탐닉한 역사적 개념이다)이다. 그런 우습도록 우직한 지속 시간으로 인해 마라톤 시리

즈는 두뇌가 모여 이루는 장터이자 행위예술이 된다. 물론 집요하고도 강박적인 오브리스트는 모든 마라톤을 녹화·채록하였다.

오브리스트가 인터뷰와 그것의 보급에 쏟는 집중력은 앤디 워홀Andy Warhol과 비교된다. 하지만 피츠버그에서 태어나 자란 워홀의 부모는 체코슬로바키아 출신의 노동자였으며, 그 자신은 맨해튼에 '팩토리'라는 스튜디오를 만들어 미국의 산업 체계의 모순을 드러내고 패러디했다. 이 재치있는 이름의 스튜디오에서 워홀은 여러 프로젝트를 기획했다. 그의 스크린 테스트 영상들은 주류 할리우드 영화사들의 스타 제작 과정을 흉내 낸 것이었고, 그가 의도적으로 따분하게 만든 초기 영화는 스크린 테스트의 확장판인 것처럼 준비된 시나리오 없이 만들어졌다. 그의 8시간짜리 영화 〈엠파이어Empire〉(1964)는 엠파이어스테이트빌딩을 고정된 카메라로 찍어 시간을 연장한 것으로, 평범한 현대를 찬양하면서 할리우드 대작을 조롱하는 작품이다. 카미유 파글리아Camille Paglia가 『반짝이는 이미지Glittering Images』에서 지적하다시피, 그 유명한 워홀의 실크스크린은 번개 같은 속도로 작품을 찍어내는데 목적을 둔 "직조물 디자인을 위한 상업적 공정이었다. … 작가주의를 혐오한 그는 때때로 자신의 그림에 고무도장을 찍어 서명을 대신했으며 작품의 운명에 대해서도 상관없는 듯 말했다. 그의 작품들은 미국 공산품처럼 쓰고 버려진

뒤 잊혀지도록 계획된 물건이었다." 워홀은 번창했지만 그가 작품을 대하는 태도를 이야기할 때는 특유의 권태적 표현이 묻어났다. 자기과시적이면서도 동시에 자기부정적인 사람, 그가 바로 워홀이었다. 시인이자 비평가인 탠 린Tan Lin은 『캐비닛Cabinet』 2001년 가을호에 이렇게 적었다. "눈과 입 두 가지는 '나 자신이 되기' 위한 대리적 방식이며, 워홀이 가장 선호한 두 가지 방편은 바로 카메라와 녹음기였다." 최고의 포스트모더니스트라 하기에 부족하지 않은 앤디 워홀은 자기 자신의 진정성과 작가성을 허무로 부정함으로써 자기를 기계로 만들어버렸다. 그의 작품이 매진될 수 있었던 것도 그가 자신의 본질을 그것이 무엇이던 간에 희생해버렸기 때문이었다.

오브리스트도 워홀의 후계자를 자청하며 일부러 그렇게 행동했지만, 묘하게 그는 보다 더 지능적이다. 비교를 하자면 오브리스트는 워홀과는 대척점에 있는 정반대 유형이다. 2012년, 『뉴욕』지에서는 그에게 권태라곤 찾아볼 수 없다는 점을 지적했다. "오브리스트는 언제나 아무것도 끝내지 않고 다음 일을 계속해 시작한다." 워홀과 같이 오브리스트도 자기부정성을 높이 여기지만, 여기엔 큰 차이가 있다. 오브리스트는 "나는 모든 것을 예술가에게 배웠다"고 하고, 그와 인터뷰한 사람들은 오브리스트가 스스로를 지우려 하는 감성과 호기심에 대해 증언한다. ("큐레이팅은 언제나 예술의 뒤에 와

야 하고 그 순서가 바뀌어서는 안 됩니다. 말도 안 되죠.") 사무엘 켈러는 그를 "예술가의 가장 좋은 친구"라 불렀다. 모마의 큐레이터이자 산하기관 PS1의 디렉터이기도 한 클라우스 비젠바흐Klaus Biesenbach는 그를 "아이디어 제조기"라고 부른다. 오브리스트는 워홀과 같이 기억에 집착하지만 자기 주위의 기계나 소품에 기억을 집어넣거나 기억을 기계로 치환하지는 않는다. 고전적 방식으로 기억에 의존하는 것이다. 그는 모든 인터뷰 상대에게, 그리고 자신과 협력하는 모든 예술가에게 셰익스피어의 〈소네트 55〉에서 화자가 연인을 대하듯, "그대 기억의 생생한 기록(죽음과 모든 것을 잊게 하는 적과 맞서는 것)"을 소박하게, 그러나 아낌없이 제공한다. 오브리스트는 끊임없이 진행되고 있는 인터뷰 녹음과 보존을 "텍스트 머신text-machine"이라고 했지만("박사 과정생들이 이를 여러 언어로 번역합니다"), 그가 꿈꾸는 최종 목표는 쓰레기에 집착하는 괴팍한 수집가 워홀과는 달리 절대적 소유욕으로 가득 찬 아카이브주의자이다. 오브리스트의 생산성은 워홀의 팩토리를 역방향으로 돌린 것과 같다. 그의 목적은 보존에 있는 것이다. 오브리스트가 추구하는 모델은 전후 미국의 기업가보다는 그 이전 미국의 근면하기로 유명한 청교도와 더 가깝다. 그의 책 제목인 『dontstopdontstopdontstopdontstop』은 청교도의 설교('빈둥거리는 손은 악마의 장난감일 뿐이다')를 다다이즘 식으로 적용한 것 같다. 그의 유명한 전시 시리즈의 제목인 〈행

하라Do It〉 역시 설교적으로 들린다. 그것은 1993년 이후 계속 진행된 〈행하라〉는 오브리스트와 만난 저명인사들이 쓴 전시 설명서 시리즈이다. 행동의 기준을 교훈적이고 교육적인 텍스트에서 찾는다는 점을 강조하는 이곳에서도, 비록 별난 일이긴 하지만 여전히 기록물 혹은 '말씀'에 헌신하는 청교도의 냄새가 풍긴다.

오브리스트의 문제적인 수면 습관에서도 청교도가 보인다. 워홀도 1963년 〈잠Sleep〉이라는 영화를 찍었고, 이를 보더라도 오브리스트와는 사뭇 반대된다. 길이가 5시간에 달하는 이 영화는 〈엠파이어〉의 전편前篇으로서 만들어졌는데, 시인 존 지오르노John Giorno가 잠을 자는 모습을 계속 보여줄 뿐, 그게 다이다. 이 반-영화anti-film에서 잠은 반-주제anti-subject 가 된다. 그것은 죽음을 상기시키는 망각이며, 워홀은 집요한 카메라의 눈을 통해 또 한 번 자신의 허무주의, 즉 '무활동성 inactivity'을 찬양하듯 보여준다. 이때 지오르노는 가만히 있고 워홀도 찍는 동안 움직이지 않으려 노력하지만, 기술적 한계 때문에 어쩔 수 없이 카메라의 태엽을 감게 되고 꽤나 복잡한 편집도 적용하게 된다. 이런 식으로 워홀과 관람자 모두는 존재하지 않는 뭔가에 사로잡혀 목격하는 자가 되고, 이 영화는 전통적인 미국의 가치인 근면성을 거부하고 무활동성에 대한, 다만 의도치 않게 열심일 수밖에 없는 찬가가 된다. 풍문에 따르면, 공교롭게도 지오르노는 워홀이 아는 사람들 중

유일하게 잠을 오래 자는 사람이었다고 한다. 당시 워홀의 주위에는 상위층 트렌드 리더 인물만 많았던 것이다.

오브리스트는 스위스 출신이지만 오히려 더 미국스럽다. 스위스와는 안 어울리게 그는 시계나 시간과는 원수지간이었고(왜냐하면 언제나 시간은 모자랄 뿐이므로), 언제나 잘 시간이 부족했다. "수면은 나에게는 사고입니다." 『비밀 속의 큐레이팅』에서 잉고 니어만Ingo Niermann에게 한 말이다. "나는 정말 잠을 자고 싶지 않은데, 언제나 나는 다시 잠에 굴복하고 맙니다." 오브리스트가 휴식을 요하는 몸뚱이와 평생을 싸운 이야기는 여러 대담록에 반복해 등장한다. 역시 그것도 1990년대 초반, 그의 커리어에 날개가 달렸을 무렵부터 시작되었다. 길 위에서 항상 시간을 보내는 것도 오브리스트가 시간과 싸우는 한 가지 방법이다. 『W』지의 편집장 스테파노 톤치Stefano Tonchi에 따르면, 그는 언제나 서로 다른 시간 속을 살고 있으며, 그래서 그는 이렇게 말했다. "자신만의 시간을 사는 것이기도 하다. 그가 지금 어느 시간대에 있는지는 말할 수 없는데, 그에게는 시간이라는 것이 없기 때문이다."

잠과의 전쟁에 대해 오브리스트는 문화사 속에서 선례를 찾는다. 프랑스 소설가 오노레 드 발자크는 생산성을 유지하기 위해 늘 커피를 달고 살았다고 하는데, 그는 오브리스트에게 좋은 본보기가 되었다. "한번은 커피 50잔을 마셨습니다." 니어만에게 그가 말한다. "[그러나] 어느 순간부터 누그러졌

어요." (니어만은 발자크가 죽은 이유도 커피 중독이 아니었을까 하고, 오브리스트는 "아직 젊은"데 "그렇게 갔다니 안타깝다"고 애도한다.) 발자크 다음으로 오브리스트가 시도한 것은 르네상스 작가에게서 비롯된 '다빈치 리듬'의 수정판으로, 세 시간마다 50분씩 잠을 자는 것이었다. 이것은 성공적이었다. (그는 첫 번째 책을 그렇게 썼다고 한다.) 하지만, 2006년 서펜타인 갤러리에 부임한 이후에는 그곳에서 요구하는 규칙적 업무일정에 맞추기 위해 이를 그만두었다. 현재 그는 2014년 1월 웹사이트 〈나우니스Nowness〉에 출연해 말했다시피 매우 일찍 일어나고, 자정 전에는 잠을 자는 일이 없다. 서펜타인에 부임하고 나서는 가차 없는 새벽 클럽Brutally Early Club이라는 새벽 모임을 사람들과 함께 시작했는데, 그곳의 회원 중에는 예술계의 소문난 워커홀릭이자 행위예술가인 마리나 아브라모비치Marina Abramović도 포함되어 있었다.

아브라모비치와 마찬가지로 오브리스트가 잠을 최소화하고 쉼 없이 일하려 하는 노력은 청교도적이기도 하지만 또 한편 미국식 셀레브리티와의 유사성을 보여준다. 오브리스트는 〈나우니스〉의 〈아침 의식Morning Ritual〉이란 영상 속에 파란 바람막이 운동복을 입고 나와 서펜타인 갤러리 근처의 하이드파크를 부서지는 햇살과 희미한 풍경 속에서 달리는 모습을 보여주는데, 그 위에 얹힌 음성으로 자신이 평생 잠과 벌여 온 사투를 이야기한다. 여기에 첨부된 설명에 따르

면, 그에게 공원은 곧 "사무실의 연장"이고 하루 한 권의 책을 읽을 시간을 어떻게든 확보한다고 한다. (영상 속에서 그는, "하루도 책을 사지 않는 날이 없어요."라고 이야기한다.) 이 영상은 확실히 라이프스타일 포르노그래피, 즉 사람들이 할 수 있는 것 혹은 될 수 있는 것을 스타일리시하고도 말쑥한 환상으로 그려낸 것과 닮아 있다. 쾌락은 분명히 소비주의적 충동에 의존하며, 그것은 불가능성 때문에 오히려 성립된다. 라이프스타일 포르노의 여왕이라면 모델 출신의 마사 스튜어트Martha Stewart를 꼽을 수 있겠지만, 그 역사는 미국 셀레브리티들 사이에서 아주 풍성한 전통을 이루고 있다. "운동하는 모습은 절대로 남편에게 보여주지 마세요" 식의 새도-매저키스트적 충고로 가득찬 조운 크로포드Joan Crawford의 『내 삶의 방식My Way of Life』(1971) 등 오래된 할리우드 회고물에서 시작해, 유명인의 모범생스러운 사생활과 일을 웃을 수밖에 없게 표현하여 놀림거리로 전락한 기네스 펠트로의 블로그 〈GOOP〉에 이르기까지 다양하다. 그녀는 보통 이런 식으로 하루 블로그를 맺는다. "11:29 pm. 완전히 지쳤네요. 하지만 얼마든지 다시 시작 하겠어요!"

2013년 오브리스트는 낙서들을 모아 『구름처럼 생각하기 Think Like Clouds』라는 책을 펴냈는데, 그것은 그가 의식적으로 일하지 않을 때조차도 일을 하고 있음을 보여주려고 한다. 예술가이자 출판업자인 폴 챈Paul Chan은 표지에 오브리스트

의 얼굴 사진을 물방울무늬처럼 배치해 디자인함으로써 무소부재라는 그의 특징을 재현했다. 이 책의 200페이지 이상은 약 15년 간 오브리스트가 활동하면서 모은 낙서들로 채워져 있다. 챈이 쓴 서문에 따르면, 오브리스트도 남들과 마찬가지로 대담 중에, 혹은 강연을 시작하기 전이나 그 중간에 긴장이 되면 낙서를 한다고 한다. (챈은 이를 "공개된 기보법의 한 형태"라고 한다.) 이를 위해 오브리스트가 사용한 종이 문서들에서 사연이 읽힌다. 낙서를 한 이메일 프린트, 컨퍼런스 여정표, 호텔 편지지 등등, 그 모든 것은 그가 얼마나 미친 듯 쉬지 않고 전 세계를 뛰어다녔는지를 보여주는 징표들이다. 책의 후기에서 미하엘 디어스Michael Diers는 오브리스트의 "이 매력적인 낙서들은 읽기를 넘어 바라보기를 주문한다"면서 그것을 예술작품으로 자리매김한 동시에, 반복되는 낙서가 "관리자를 위한 하나의 창의성 훈련 프로그램"이라는 점도 짚어 준다. 이 책은 전반적인 기업 문화 속에서 익숙한 낙서의 권위자 수니 브라운Sunni Brown의 주장과도 신기하리만큼 닮아 있다. 그녀는 이 주제를 담은 책을 두 권 썼고, 해외 세미나도 여러 번 진행했으며, 웹사이트에서는 자신의 팔로워들을 "낙서에 행동을 불어넣은put the DO in Doodle", "낙서 혁명가들"이라고 부른다. 브라운과 같이 오브리스트도 마찬가지로 자신을 범접 불가능한 전형이라기 보다는 다른 사람들에게 영감을 주려는 의도로 표현하고 있으며, 사람들에게

자신을 따라 해보라고 권한다. 이미 유명해진 그의 인스타그램 계정에는 다양한 문화계 인물들로부터 수집한 포스트잇을 비롯해 수많은 낙서 쪽지가 올라와 있다.

2010년, 아브라모비치는 클라우스 비젠바흐가 제작·감독한 영상에서 오브리스트의 두 번째 대담집 출간을 소개했다. 여기서 그녀는 다음과 같은 푯말을 들고 등장한다.

> 큐레이터는 존재한다.
> 작가는 부재한다.
> THE CURATOR IS PRESENT
> THE ARTIST IS ABSENT.

그녀는 오브리스트의 상징이 되어 버린 투명 플라스틱 테의 안경을 쓰고 나와, 그녀가 그가 되었거나 그를 빙의하였음을 암시하며 느릿느릿 이렇게 말하기 시작한다. "한스 울리히는 … 빠르다 … 잠이 없다 … 쉬지 않는다 … 호기심이 많다 … 모르는 게 없다 … 모험심이 많다 … 홀려 있다 … 사로잡혀 있다 … 작품이다 … 올림픽이다 … 색이 없다 … 선수이다 … 화산 같다 … 태풍 같다 … 기상천외하다 … 놀라움이다 … 끝이 없다 … 예술을 사랑한다 … 약에 취해 있다 … [등등]." 그리고 이 목록을 조금씩, 조금씩 빠르게 반복하여 마지막에는 알아들을 수 없게 만든다. 이는 친한 친구인 오브

리스트를 놀리는 것이거나 혹은 오브리스트와 같은 스타 큐레이터에 대해 많은 예술인이 품고 있는 우려를 직접 발언한 것일 수도 있다. 큐레이터가 존재한다면 예술가는 필연적으로 부재해야 하는가, 즉 힘을 뺏기고 존재를 부정당해야 하는가?

하지만 더 중요한 것은 이 연합의 모양새이다. 오브리스트는 아브라모비치의 이분법 속에 마치 도스토옙스키적 분신이 된 것처럼 등장한다. 여기에 관해서는 많은 이야기가 가능할 것이다. 아브라모비치와 오브리스트는 모두 상대적으로 주변인이면서 각각 퍼포먼스 아트와 개념주의 큐레이팅이라는 새로운 분야로부터 출발했다. 두 사람 모두 자신의 영역을 제도적으로 인정받기 위해 지속적으로 노력하는 동시에 자신을 예술 세계 속의 캐리커처로 만들어 내려는 성질을 가지고 있다. 아브라모비치는 최근 몇 년간 행위예술을 위한 자신만의 '메소드'에 골몰하고 있는데, 그것은 뉴욕에 실제로 마련된 허드슨 연구소에서 강습될 수도 있고 세계 각지의 임시 거점에서 강습될 수도 있다. 이는 프로페셔널리즘에 대한 집착으로 해석될 수 있겠다. 일회적이고 창의적인 실천을 '가치value'와 '작업work'으로 만들어 내 그 지위를 확보하고 경전화하려는 과도한 혹은 가속화되는 욕망이다. 불멸을 성취하려는 아브라모비치와 오브리스트의 이런 노력들은 전체주의나 디스토피아주의의 그림자를 희화한 것처럼 보일 수도

있겠다. 아브라모비치 연구소 운영자들은 흰색 실험복을 착용함으로써 병원이나 관청을 모방한다. 오브리스트는 '미실현 프로젝트 작업소Agency of Unrealized Project'라는 곳의 공동 창립자인데, 이곳은 정보 수집을 목적으로 하는 국가안보국 NSA을 희화의 대상으로 삼아 실현이 안 된 아이디어들을 아카이브화 하는 곳이다. (오브리스트의 인터뷰 예정자 중에는 줄리언 어산지Julian Assange도 포함되어 있다.) 그러나 여기서 위험한 점은, 2012년 토마스 미첼리Thomas Micchelli가 〈하이퍼얼러직 HyperAllergic〉이라는 블로그에 썼듯, 그렇게 심한 싸움 끝에 아이러닉하게도 도착할 곳이 바로 비영속이라는 점이다. 혹은 과도한 중성화가 일어날 수도 있다. 미첼리는 이렇게 말했다. "[아브라모비치는] 죽음을 … 거부한다. 그리고 체험의 성질인 순간성을 재활용시키려 하면서 기껏해야 모조에 불과한 것의 불멸을 소망한다."

큐레이터로서 오브리스트는 현대 미술 속에 존재하는 전체주의의 한 전형인 동시에 특수형이기도 하다. 자신의 야망 때문에 그는 자신의 한쪽 다리를 언제나 문밖에 걸쳐둔다. "나는 이미 1990년대 중반부터 예술세계 밖으로, 아마도 건축 분야로 도망칠 생각을 했어요. 너무 답답했지요. 하지만 [예술가] 카르슈텐 휠러Carsten Höller는 언젠가 여기가 그나마 나은 곳이라고 이야기했죠. 학제를 넘나드는 다리들은 그렇게 만들어졌습니다. 나는 예술을 큐레이팅합니다. 나는 과학

을, 건축을, 도시학을 큐레이팅합니다." 그가 니어만에게 한 이야기이다.

오브리스트는 세계에서 가장 큰 권력을 가진 큐레이터이기도 하지만 어쩌면 이 분야의 목숨이 걸린 도박을 상징하는 자이기도 하다. 그의 사후에 홍수가 올지니après lui, le déluge.* 아브라모비치와 마찬가지로, 그는 존재하는 것 뿐만 아니라 역설적인 것까지 포괄한 자신의 모든 유산을 지켜내는 것을 "망각으로부터의 보호"라고 부른다. 그것은 미래에 오로지 생명을 잃은 모사품으로만 남을 화려한 석관을 준비함과도 같다. 큐레이셔니즘의 시대를 대표할 전형인 오브리스트는 그 본인 자체가 하나의 예언이기도 하다. 예술가 필립 파레노 Philippe Parreno를 인용해본다. "제 생각에 [한스 울리히 오브리스트는] 오늘날 가장 훌륭한 큐레이터입니다. 혹은 그가 마지막일 수도 있고요."

* 프랑스 혁명을 목전에 둔 풍전등화의 상황에 프랑스 루이 15세 또는 그의 연인 퐁파두르 부인이 말했다고 알려진 명언.

제 1 부 가치 VALUE

1

/

가치 VALUE

우리는 최초의 미술 전시를 누가 조직했는지 알지 못한다. 하지만 큐레이팅이라는 것, 즉 오늘날 대중들이 문화를 대상으로 뭔가를 정리하고 편집하는 행위라고 이해하는 이 활동에 대해 그 궁극적 목적론이 어디에 있는지를 설명하기도 또한 쉽지 않다. 정리와 편집은 성욕이나 식욕처럼 어디에나 존재하고 다양하게 표현되며, 우리가 누구이고 과거에 어떠했나를 구성하는 요소이다. 20세기 중반에는 많은 해박한 사람들이 이에 대해 자주 언급했다. 영국의 유명한 예술평론가 케네스 클라크Kenneth Clark는 수집을 "우리의 물리적 욕구와 분명히 연결되어 있을 생물학적 기능"이라고 이야기했다. 자연선택설이 연상된다.

클라크와 같은 시대의 사회학자, 인류학자 그리고 민속학자들도 문화를 가로지르는 구조적 패턴을 탐구하면서 이와 비슷하게 설명했다. 프랑스 인류학자 클로드 레비-스트로스

는 1962년의 연구서 『야생의 사고』에서 정교한 문화 창조 이론을 발달시켰으며 브리콜라주bricolage라는 미술 용어를 부각시켰는데, 이는 오늘날 우리가 이해하는 큐레이팅과도 상당히 가깝다. (텍사스 오스틴 시의 어느 꽃집은 '브리콜라주 큐레이팅 화원Bricolage Curated Florals'이라는 이름을 가지고 있다.) 『클로드 레비-스트로스: 실험실의 시인Claude Lévi-Strauss: The Poet in the Laboratory』의 저자 패트릭 윌큰Patrick Wilcken은 다음과 같이 레비-스트로스의 브리콜라주 이론을 풀이한다. "[문자 이전의 사회는] 비정형 과학과 비슷한 것을 동원하여 자신의 환경을 뒤져 관찰하고, 실험하고, 범주화하고, 이론화했다. 그들은 자연 재료를 조합하고 재조합하면서 문화적 산물인 신화, 제의, 사회 체계들을 만들어 냈는데, 이는 예술가가 자신의 작업실 주위에 널려 있는 잡동사니로 즉흥 창작을 하는 것과 같다." 그래서 윌큰은 레비-스트로스의 브리콜레르bricoleur가 "무엇이든 손에 잡히는 것을 가지고 실용적이고도 예술적인 문제를 해결하는 임기응변가 혹은 즉흥 창작자와 같다. 야생의 사고, 즉 자유롭게 흐르는 사고는 지적이면서도 예술적인 만족을 얻기 위한 인지적 브리콜라주였다"고 추정한다. 즉, 브리콜레르는 뭔가를 계획하고, 해결하고, 창작하는 그 모든 사람이다.

뉴욕 주 허드슨 시에서 유명한 큐레이터학 프로그램의 교수를 역임한 예술비평가 데이비드 레비 스트로스David Levi

Strauss(클로드 레비-스트로스와는 관련 없음)도 마찬가지로 「세계의 편견The Bias of the World」이라는 논문에서 브리콜레르로서의 큐레이터를 이야기한다. 다만 그는 큐레이터란 단어의 기원을 들여다봄으로써 오늘날 그 속에 포함된 서로 경합되고 모순을 이루는 의미를 조명한다. 단어 '큐레이터'의 사용은 로마 제국으로 거슬러 올라가며, 이는 공공사업과 관련된 다양한 부서의 책임 관료를 뜻하는 '쿠라토레스curatores'였다. (예를 들어 '쿠라토레스 비아룸curatores viarum'은 도로 책임자였다.) 어근은 라틴어 쿠라cura로 '돌보다'라는 뜻이며 쿠라토레스의 본 뜻은 관리인이었다. 큐레이터라는 직명은 관료뿐 아니라 로마법에 소속한 후견인이나 개인교수에게도 적용되었다. 이들은 연소자 혹은 그가 계약을 체결해야 하는 상대방에게 지정되어, 연소자가 미숙하여 생길 수 있는 분쟁으로부터 양측 모두를 보호했다. 큐레이터는 또한 프로디구스prodigus, 즉 방탕아(자신의 재산이나 유산을 허비한 것으로 판명된 자)나 정신 이상자로 지정된 자를 위한 보호자 겸 조언자를 의미할 수도 있었다. 또 주의해 살펴볼 것은 로마시대의 프로쿠라토르procurator, 즉 지방 행정관인데, 기병 계급에 주로 속한 이들은 외지 지역을 관장하는 업무에 임명되었다. 그리스도에게 십자가형을 선고한 폰티우스 필라투스Pontius Pilate는 성경에서 프로쿠라토르로 지칭되기도 하고 다른 문헌에서는 지방 책임자prefect로 지명되기도 한다.

중세시대에는 기독교에서 이 단어가 사용되었다. 에린 키산Erin Kissane이란 작가는 『옥스퍼드영어사전』에 등재된 항목이 14세기 윌리엄 랭글랜드William Langland의 시 「부두 청소부Pires Plowman」에서 발생했음에 주목한다. '쿠라투레스curatoures'는 교구의 사제로 '교구민parisshiens'들을 "치료hele하거나 지식을 얻기 위해 소환된다." 이 지점을 정확히 포착해, 데이비드 레비 스트로스는 큐레이터의 원시적 역할이 로마와 중세 사이의 이중적 임무를 포함하는 "관료와 사제의 기묘한 조합"이었으며 '법'과 '신념' 사이에서 분화되는 것이라고 추론했다. 이는 오늘날 예술 기관의 큐레이터에 적용해 보더라도 틀린 말이 아니다. 그들은 대중에게 예술과 예술가에 대한 신뢰를 전달하는 동시에 박물관이나 미술관의 디렉터, 기부자 그리고 이사회 사이의 연결책이 되어 작품의 구입과 임대에 관여하는 등 정치적 메커니즘에 속하는 기능을 담당한다.

레비 스트로스의 해석은 부정적으로 비판받을 부분이 있다. 로마의 쿠라토레스나 특히 프로쿠라토르는 국가를 위한 하나의 수행자(혹은 과장하면 도구)였다. 그 때문에 큐레이터는 자신보다 상급자의 자의적 결정에 종속된 계급의 인물이었다. 폰티우스 필라투스는 외딴 식민지역(여기서는 유대)에 파견되어 상급자의 권력을 실행하는 복종적인 로마 프로쿠라토르의 본보기가 된다. 시편에 묘사된 필라투스는 그리

스도를 비난하기를 주저한다. 필라투스가 그리스도에게 책형을 선고한 이유는 문헌마다 다르지만, 그리스도가 유대법을 거역했다고 주장한 유태인 종교회의Sanhedrin의 압력에 의한 것이었거나 혹은 종교회의가 자신의 입지를 스스로 강화하기 위해 그리스도가 로마 세법을 어겼다고 주장했기 때문이다. 후자의 의미로 본다면 로마 프로쿠라토르인 필라투스는 그저 조금의 명예가 더해진 세금 징수자에 불과하다. 프로쿠라토르는 잉여적이고 명목적인 '관리자'였을 뿐이라고 할 수도 있을 것이다. 로마 역사가 수에토니우스Suetonius의 『12황제의 전기The Lives of the Twelve Caesars』에서는 프로쿠라토르가 자주 언급되는데, 여기서 이 지위는 정치적 디딤돌이란 뜻을 품고 있다. 베스파시아누스 황제의 탐욕에 대한 이야기에서 수에토니우스는 이렇게 말한다. "그는 프로쿠라토르들 중 가장 탐욕적인 자들만 골라 높은 자리로 승진시켰고, 그들이 큰 부를 얻으면 다시 쥐어짜려는 속셈이었다. 그는 자주 '프로쿠라토르들을 스펀지처럼 사용했다'고 일컬어지는데, 습관처럼 말랐을 때는 적셔주고 젖었을 때는 짜버렸기 때문이다."

중세의 큐레이트curate는 오늘날까지도 다양한 형태로 교회에 남아 있는 직위를 뜻한다. 큐레이트라는 명칭은 로마의 큐레이터나 프로쿠라토르에서와 같이 명목직이나 명예직을 뜻하지는 않는다. 큐레이트는 성직 체계 속에서 교구 사제라

는 중요한 직위에 놓인다. 이 인물은 '영혼의 치유'를 책임지는데, 그 개념이 탄생한 것은 교황 그레고리우스 1세의 6세기 신학서 『목회율Liber Regulae Pastoralis』, 오늘날엔 『Pastoral Care』로 더 잘 알려진 책에서였다. 여기서는 자신이 맡은 교구 안에서 실천되어야 할 사제의 임무와 "영혼의 치유"가 개괄적으로 설명된다. 오늘날에는 큐레이터의 역할과 책임이 불명확하고 파편적인데, 흥미롭게도 큐레이트 혹은 교구 사제들 역시 설교를 하는 것부터 병자를 간호하기까지 온갖 직무를 수행해야 했다. 여기서 이 단어의 어원인 라틴어 쿠라cura의 뜻을 자세히 살펴볼 필요가 있다. 『옥스퍼드영어사전』에 따르면 쿠라에는 세 가지 주요 의미가 있었는데, "돌봄care, 관심concern, 책임responsibility"이었다. 그렇다면 '영혼의 치유'는 큐레이트나 교구 사제가 사전적 의미대로 영혼을 치료한다기보다는 그것을 돌본다는 다른 의미일 것이다. 『옥스퍼드영어사전』에서는 후기 중세영어에 이르러서야 'cure'에 치료적의미의 치유가 포함되기 시작했다고 한다. 옆에서 보살핌을 뜻하는 돌봄과 변화를 이끌어낸다는 보다 강한 의미의 치유는 의미가 조금 다르다.

큐레이트 혹은 교구 사제는 늘 소박하고, 근면하며, 가난하고, 고분고분한 사람의 전형이었다. 1895년 영국 잡지 『펀치Punch』에 실린 조르주 뒤 모리에George du Maurier의 〈진실한 순종True Humility〉이란 제목의 만화는 '큐레이트의 달걀curate's

egg'이라는 표현이 처음 등장한 곳이다. 나이가 젊고 마른 몸의 큐레이트가 식당에서 주교와 함께 등을 구부리고 앉아 있는데, 그가 받은 달걀은 상한 것이라고 주교가 알려준다. 그러자 큐레이트는 "오, 주님, 분명히 조금은 아주 좋은 부분도 있을 겁니다!"라고 대답한다. 뒤 모리에의 알랑거리는 태도는 오늘날의 큐레이터와도 닮은 모습이다. 어떤 소장품이나 전시가 위험하거나 논쟁의 소지가 있다고 해도 디렉터나 이사진 혹은 예술가 면전에서는 그냥 훌륭하다고 대답할 수밖에 없는 압박에 처한 존재이다. 큐레이터는 실체적인 가치가 있든 없든, 그것을 주장하고 만들어 내야만 하는 사람이다.

그러하듯, 데이비드 레비 스트로스가 사례로 보인 예전의 두 큐레이터, 즉 로마시대의 큐레이터와 중세 성직자들은 직접적인 행동과 책임성을 뜻하기보다는 의존적이고 종속적인 인물을 뜻했다. 이는 우리가 16세기경부터 모양을 갖추기 시작한 박물관과 컬렉션의 맥락에서 큐레이터를 생각할 때에도 잘 들어맞는 말이다. 큐레이터는 사물을 돌보는 사람으로, 그의 중심은 사물에 있지 자신에게 있지 않았다. 실제로 큐레이터의 역사는 일련의 것들에 복종해 온 역사로 보아도 좋다. 기관에, 사물에, 예술가에게, 관람자에게 그리고 시장에 말이다. 자율적인 존재로서의 큐레이터는 1960년대 개념주의 미술운동과 함께 잠깐 떠올랐다 사라진 현상인데, 그것은 덧없고, 이상하고, 모순적인 존재이다. 심지어 오브리스트 조차—

1960년대 큐레이터에게 전문성과 노력이란 옷을 입힌 그의 명성, 근면성 그리고 캐리커처화된 공적 페르소나에도 불구하고—남들이 없이는 자신의 일을 해낼 수 없다. 가치와 권력을 자신에게 가져오려는 노력 속에서 큐레이터는 어찌 보면 너무나 많은 저항을 한다. 어떤 큐레이터도 섬으로 존재할 수는 없는 것이다.

그와는 달리, 우리가 알고 있는 큐레이터는 자율성의 또다른 면모인 코너서십connoisseurship이라는 활력 넘치는 개념을 업고 부상했다. 바로 뭔가를 돌보거나 조합하는 행위에 취향과 전문성의 과시라는 고급스런 독립성이 보태진 것이다. 처음 등장했을 때 '큐레이터'는 뽑기 주머니 같은 직명에 불과했었지만, 작가 앤서니 가드너Anthony Gardner에 의하면 르네상스를 거치면서 '학문적이고 예술적 차원'을 얻게 되었다. 왕정복고기 영국에서 아이작 뉴튼과 쌍벽을 이루었던 로버트 훅Robert Hooke은 런던왕립학회의 실험 큐레이터로 재미있는 사례가 된다. 그는 무엇보다 현미경의 발명가로 잘 알려져 있지만, 그와 동시에 왕립학회의 큐레이터였고 매주 학회 저장소Royal Society's Repository의 자료들 중 한 가지를 선별해 실연해 보였다. 이곳은 션 라일리 실버Sean Riley Silver에 따르면 "프랜시스 베이컨이 상상했던 왕립학회의 이상을 현실화하겠다는 기관의 거대한 목표 아래에 구축된" 발견물의 보고였다. 저장소의 이상은 '모든 것으로부터 하나씩'을 보유하는

것이었다. (이 완벽한 컬렉션을 향한 플라톤적인 이상을 유행병처럼 받아들인 초기의 박물관들은 물건을 마구잡이로 쌓아 두기로 악명이 높았고, 심지어 얻기 힘든 물건을 복제하거나 위조하기도 하였다.) 훅의 시연회는 물건이 가득 쌓인 사립 저장소와 학회에 오는 공공 관람자들 사이에 위치한 공유지가 되었고, 그곳이 가진 신기한 것들을 보여주고 설명하는 극장적인 '실험'이었다. 큐레이터인 훅은 종속적이고도 독립적이기도 한 지위였다. 실험 큐레이터라는 직함을 달고 자신의 명석한 두뇌를 펼쳐 보였지만, 그것은 저장소를 이용해 증명할 수 있는 내용의 한계를 넘을 수가 없었다. 그의 실험은 학회에 봉사하기 위한 것이었으며 학회와 저장소 소장품의 가치를 드높이기 위한 것이었다. 실버는 훅이 저장소 안에서 지나치게 많은 시간을 보낸 끝에 건강마저 잃었다고 말하는데, 그것은 바로 초기 계몽주의 학자가 대상 사물과 그 지적 의미를 위해 자신을 송두리째 바친 좋은 사례이다.

예술사를 공부하는 이들에게 왕립학회 저장소는 낯설지 않을 것이다. 그것은 호기심의 방cabinet of curiosities, 혹은 독일어로 쿤스트카머Kunstkammer나 분더카머Wunderkammer에 해당하는 사례로 보일 것이기 때문이다.* 이들은 서구 박물관의

* Kunstkammer는 '예술의 방', Wunderkammer는 '놀라움의 방'이라는 뜻으로 직역된다. 호기심의 방은 Wunderkammer의 영어 번역어이다.

직접적 원조가 되며, 이곳의 창시자 겸 관리자들은 오늘날 큐레이터의 선구자로서 아마추어와 전문가의 역할이 뒤섞인 채 코너서십과 사물의 돌봄 모두를 담당했다. (호기심curious과 큐레이터curator는 공통적으로 라틴어 cura를 어원으로 하며 그 의미는 돌보다care인데, 보호한다는 뜻과 뭔가에 관심을 둔다는 뜻 모두를 포함했다.) 캐비닛은 특히 왕실, 귀족층, 부자 상인층에 귀속된 방을 뜻하는데 여기에는 왕립학회의 저장소와 같이 종교에서 지리학까지 잡다한 주제의 관심 사물들이 모여 있었다. 여러모로 이 방들은 당시의 특징을 잘 보여준다. 캐비닛은 식민지 확장뿐만 아니라 인본주의적-과학적 연구에 대한 열렬한 관심을 담고 있었으며, 이를 위한 사물들을 보관하고 목록화하려는 욕망에서 비롯되었다. 큐레이터는 캐비닛의 소유자가 겸하는 경우가 많았지만 소유자에게 고용되는 경우도 있었다. 아일랜드 출신 물리학자이자 런던왕립학회 서기관을 담당한 한스 슬론Hans Sloane의 캐비닛에는 골동품과 자연사적 사물들이 광범위하게 포함되어 있었으며, 이는 국가에 증여되어 대영박물관의 토대가 되었다. 캐비닛 큐레이터들은 별나고 화려한 것들을 분주하게 찾아다녔는데, 그들은 오브리스트와 같은 현대 큐레이터의 원조로 볼 수도 있을 것이다. 한 예로 아타나시우스 키르허Athanasius Kircher라는 17세기 독일의 예수회 수도사가 있다. 지적 일탈자였던 그는 영화의 전신이었던 환등기*를 연구했으며, 유명한 조각가이자 건축

가였던 지안 로렌조 베르니니Gian Lorenzo Bernini가 로마에 〈네 강의 분수Fountain of the Four Rivers〉를 건설할 때 조언하기도 했는데 이것은 아마 사상 최초의 예술가-큐레이터 협력 사례가 될 것이다.

여기서 초창기부터 큐레이터가 호기심의 방에서 누린 자유를 엿볼 수 있다. 물론 그는 사물과 소유자에 종속되어 있었고, 그 점은 캐비닛의 폐쇄성(비공개성)과 배타성에도 깃들어 있다. 그렇다고 하더라도 큐레이터는 캐비닛에서 중요한 위치를 차지하고 있었으며, 그는 마치 소유자의 소우주, 외부와 차단된 미니 에덴동산에 사는 아담과도 같았다. 오늘날의 큐레이터들은 르네상스와 계몽시대 초기 학문의 특징이었던 다학제성을 대단히 흥미롭게 본다. 호기심의 방은 다중매체적이고 마술 보따리와 같이 현대의 미술계에서 새롭게 조명된 것이다. (인터넷이야말로 최고의 디지털 분더카머라 할 것이다.) 뉴욕 모마MoMA에서는 2008년 〈분더카머〉라는 단체전이 열렸는데 여기에는 루이즈 부르주아Louise Bourgeois가 오딜롱 르동Odilon Redon과 함께 전시되었고, 2000년부터 발간된 『캐비닛Cabinet』이라는 예술 잡지는 분더카머로부터 뚜렷한 영향을 받아 그 미션 스테이트먼트에도 "새로운 호기심의 문화를 제고한다"고 기록하고 있다.

* magic lantern: 유리판의 그림이나 사진을 투영하는 초창기 프로젝터.

호기심의 방과 연결될 수 있을 또 하나의 개념은 현대의 예술에서도 여전히 인기가 높은 레디메이드readymade이다. 그것은 20세기 초 마르셀 뒤샹이 일상 속의 공업 생산품을 전시하며 고안한 것으로, '삽'이라던가 그 유명한 '뒤집힌 소변기'가 있다. (뒤샹은 〈가방 속 상자boîte-en-valise〉 시리즈를 이용해 자기 스스로 분더카머로 만들었다고 할 수도 있을 것이다. 이는 자신의 작품들이 담긴 휴대용 가방 형태의 박물관이다.) 하지만 18~19세기에 생기기 시작한 박물관들은 관람자를 의식해 사물을 창의적 형식에 담아 전시하지는 않았다. 당시의 박물관들은 호기심의 방과 마찬가지로 정돈이 안 돼 있고 관람도 불편했다. 반면, 전시와 큐레이션 개념이 현대화된 것은 19세기 후반부터 20세기 중반에 이르는 시기, 뒤샹을 비롯한 아방가르드 예술가와 앞서거니 뒷서거니 하던 사람들에 의한 것이었다.

18~19세기 박물관 큐레이터들은 자유로운 행위자로 보기 어렵다는 것이 다수의 의견이다. 1960년대 후반에서 1970년대 전반까지 뉴욕 구겐하임 박물관의 겸임 큐레이터였던 에드워드 프라이Edward F. Fry는 원조 박물관 큐레이터를 국가의 도구로 묘사했다. 여러 박물관 컬렉션이, 특히 파리의 루브르가 그러하듯 정치적 혼란과 제국주의의 치세가 원인이 되어 발달했기 때문이다. 호기심의 방과 마찬가지로, 1793년

에 개관한 루브르도 상징성에서 벗어날 수 없는, 신체의 정치가 문자 그대로 시전된 곳이었다. 프랑스 혁명 후에 개관한 이곳은 생겨난 초기에 새로 부상한 공화정의 지시적 목표를 과시하기 위한 발화점이 되었으며, 이후 나폴레옹의 치하에서는 전쟁의 잔해가 모인 프로파간다성 '보편박물관Universal Museum'으로 변했다. 그 당시 황제의 지명을 받은 큐레이터는 춘화春畫 작가이기도 했던 도미니크 비방 드농Dominique Vivant Denon이었다. 학자이자 갤러리스트인 카르슈텐 슈베르트Karsten Schubert에 따르면 그는 "역사상 최대의 박물관 소장품"(물론 약탈한 것들) 위에 군림했다. 드농은 누가 봐도 카리스마가 넘치는 인물이었지만 그가 관장한 업무는 카탈로그의 정리와 약탈물 관리였다.

워털루 전투가 끝난 후, 영국도 이 모델을 가져와 대영박물관에 적용했다. 전시실은 연대기 순으로 구성되었지만 명판이 없었고 정돈도 되지 않았다. 슈베르트는 "큐레이터가 혼자만의 방식으로 관람자를 상상했다"고 한다. 이 상상은 활기가 없고, 현학적이고, 보수적이고, 관료적인 것이었다. 이곳의 큐레이터는 도서관 사서나 학자와 더 비슷했다. "박물관은 정치 지도자를 세계 문화의 수호신처럼 내세웠다. 실상 박물관은 제국주의의 시녀가 되었다"고 슈베르트는 말한다.

19세기 중엽은 살롱의 최고 호황기였다. 살롱을 포함해 비

슷한 전시로 만국박람회나 런던왕립학회 연례전 등이 있으며, 이들은 오늘의 예술 세계에서 표준이 된 작품 선정식 전시의 초기 사례라 할 수 있다. 대중에게 개방되고, 심사자가 관리하며, 고도로 학제화되어 매년 혹은 격년제로 열렸던 살롱은 같은 시기에 왕성하게 성장한 미술품 시장에 대한 반작용으로 생겨난 것이기도 했는데, 처음에는 국가에 종속된 왕립 아카데미 회화 및 조소원 회원들만 전시할 수 있었으나 혁명 이후에는 비회원의 참여도 가능해졌다. 19세기 중엽, 파리 살롱은 장소를 루브르에서 샹젤리제 대로大路의 산업관으로 옮겨 개최되었는데, 이 장소는 현대의 아트페어 전시장과 마찬가지로 상업전시장을 닮은 곳이었다. 19세기 중엽에는 살롱이 더 이상 시장을 배척하지 않게 된 것이다. 한 예로 살롱 카탈로그에는 이제 작가의 연락처 정보가 수록되어 구매자가 연락에 사용하게 하였다.

살롱에 대한 미술가들의 저항은 전설에 가깝고, 예술사 속에서 이는 진정으로 낭만이 되어 등장한다. 그 이야기의 골자는 살롱이 당시의 창의적 예술가들을 가로막는 숨 막히는 권력이었다는 것이지만, 이는 큰 오해이다. 살롱 심사위원들은 불규칙적이어서 어느 해에 선정된 작가가 다음해엔 거부당하기도 했다. 오늘날 중요하게 여기는 작가가 무단으로 거부당하는 일도 거의 없었거니와 반기를 든 예술가라고 해도 시장 자율성이 예술적 자율성만큼 중요했다. 예를 들어 1855년

귀스타브 쿠르베Gustave Courbet가 살롱 근처 지역에서 사실주의의 파빌리언Pavilion of Realism을 자비로 차렸던 이유를 살펴보면, 그의 회화 10점은 심사에서 선정이 되긴 했지만 〈예술가의 스튜디오The Artist's Studio〉는 너무나 거대했다. (큐레이터 겸 작가인 엘레나 필리포비치Elena Filipovic는 2014년 『무스Mousse』 잡지의 작가 겸 큐레이터 특별호에 쓴 글에서 이 행동을 "사업상의 원맨쇼"라고 표현했다). 1863년은 〈낙선자 살롱〉 혹은 〈탈락자 작품전〉이 처음 열려 전환점이 된 해였다. 이 전시는 산업관에서 심사 선정작들이 전시되는 같은 기간에 길 건너편에서 열렸는데, 그해의 변덕스러운 심사위원들이 선정한 30퍼센트를 제외한 나머지 작가들에게 전시 기회를 준 것이었다. 이는 나폴레옹 3세의 아이디어로, 동화 속 임금님에게나 어울릴 만한 발상이었다. 대중이 재능을 판단하게끔 예술가에게 전시 기회를 제공한다는 취지였지만 많은 이들이 낙선자전을 거부했다. 거기서 전시를 한다는 것은 결국 예술가적 경력으로 볼 때 공식적으로 비판 혹은 처분 당했음을 의미하기 때문이었다. 하지만 제임스 맥닐 휘슬러와 에두아르 마네 등 모더니즘의 선구자들은 달랐다. 마네의 역작 〈풀밭의 점심〉이 낙선자 살롱에서 선보인 것은 유명한 사실이다.

낙선자 살롱 이후부터는 예술가가 직접 전시를 기획하는 일이 많아졌다. 이런 경우에 큐레이터가 공식적으로 존재하지는 않았다. 이는 예술가가 직접 큐레이팅을 한다고 하는 당

시로서는 파격적인 시도였는데, 그것은 작품의 창작에 있어서 새로운 개인적, 직접적, 협력적 접근법이고 때로는 생경한 방식이었을 뿐만 아니라, 아카데미, 스튜디오 그리고 후원자에게 종속되어 있던 기존 관례와도 상반되는 것이기 때문이었다. 1870년대와 1880년대에 인상주의자들이 개최한 파리의 전시회들, 예를 들어 무명인회사Société Anonyme* 단체전 등은 살롱과 동시에 같은 일정으로 개최되었는데, 그 첫 번째 전시는 1874년에 사진가 나다르Nadar의 스튜디오에서 열렸다. 이런 전시는 오늘날 예술가 직접 운영artist-run 방식이라고 부르는 문화의 시초로 볼 수도 있겠다. 하지만 그렇다고 시장과 절연한 것은 아니었다. 신생 딜러들이 역할을 분담했기 때문이었다. 무엇보다도 무명인회사는 왕립 아카데미를 (그리고 열혈남 쿠르베 같은 이를) 추종하면서 살롱 식으로 하늘에 메다는 작품 디스플레이를 거부했다. 살롱에서는 작품을 벽 전체에 어지럽게 배치하면서 중요성이 낮아 보이는 작품은 잘 안 보이는 위치에 할당했던 반면, 새로운 전시에서는 작품을 깔끔하게 두 줄로 걸어 모두가 잘 보이게 하였다. 그것은 감상하기에도, 팔기에도 유리한 것이었다. 무명인 회사의 전시는 현대의 옥션 프리뷰 행사와 같이 개인의 가정이나

* 1873년 모네, 르누아르, 피사로, 시슬리, 세잔, 모리소, 드가를 포함한 인상주의 작가들이 모여 살롱을 거부하고 독립적으로 전시를 개최한 단체.

작업실에서 계속 이어졌고, 자신만의 대안적 시장이나 후견인 체제를 구축하려는 신흥 예술가 집단의 활동무대가 되었다. 예를 들어 세기말-세기초의 예술가 집단이었던 나비Nabis는 부유한 유태인 지성인들에게 인기가 많았으며 자신의 회화 작업실이나 사무실에서 전시를 열었다.

19세기 말과 20세기 초 예술가들의 전시 전략은 이념가치와 상품가치 모두를 추구하였는데, 이는 아방가르드 개념과 뗄 수 없는 관계였다. 이 용어는 군사 용어인 밴가드vanguard(돌격 부대의 전위 부대)로부터 파생되었으며, 1910년의 예술과 관련하여 런던의 우익 신문『데일리 텔레그래프Daily Telegraph』에서 처음 사용되었다고 알려져 있다. 예술사학자 폴 우드Paul Wood에 따르면, 1910년은 또한 예술가 겸 비평가이자 현대 큐레이터의 원조 격인 로저 프라이Roger Fry가 런던에서 고갱, 쇠라 등의 작가와 함께 런던에서 후기인상파전을 개최하여 논란을 점화한 해이다. "아방가르드"는 이런 전시들을 일컫는 용어였는데 그것은 별로 좋은 의미가 아니었고, 특히 세기말-세기초의 영국은 더욱 그러했다고 우드는 이야기한다. 프랑스의 정치와 예술이 모두 여전히 "내란과 불안정을 의미"했기 때문이었다.

어쨌거나, 아방가르드적 표현의 진정한 차별점은 새로움이다. 그것은 모든 시기의 산업가로부터 예술가에 이르기까지, 좌파냐 우파냐를 떠나 모두가 천착했던 무엇이었다. 이

미지주의 시인 에즈라 파운드Ezra Pound는 "새롭게 하라make it new"라는 유명한 슬로건을 설파했으며, 아방가르드를 어렵고 실험적인 것으로 보는 대중적 이해 속에서는 이 용어가 가진 바로 이 의미가 본의 아니게 소실될 수도 있다. (특별히 충격도 없고 딱히 새롭다 할 수도 없지만 어렵거나 실험적인 작품이 존재함을 우리 모두는 분명히 알고 있다.) 새로움은 도전성을 담고 있고, 개선, 정련, 혁신을 의미한다. 이와 같이, 인상파가 시작한 새로운 전시 디자인을 비롯해 예술가들이 직접 기획한 전시에서는 대중과 컬렉터들이 이해해 왔고 전망하는, 개념인 동시에 상품이기도 한 예술을 개선, 정련, 혁신해 나가고자 노력했다. 그 과정 속에 녹아 있었던 가장 큰 욕망은 예술을 위한 예술을 강조하거나 때때로 그것을 새롭게 정의해나가려는 것이었다. 현 상황에 대한 비난이나 혼란 조장은 부차적인 것이고 어떤 이에겐 동떨어진 목표였다. 그렇게 아방가르드에 부과된 새로움이라는 임무는 예술작품의 가치를 상업적 가치를 포함한 모든 측면에서 개선하면서도 특히 형식 및 개념적 가치를 공여하는 것이었다. 이는 우리가 이해하는 큐레이터의 업무와도 지극히 유사하다. 현대의 박물관이나 미술관에 가 봤다면, 그 누구라도 사물이 좌대에 놓여 있든, 흰색 벽에 걸려 있든, 아니면 투명 플렉시글라스 장에 놓여 있든 그것을 새로운 방식으로 바라보고 예술로 감상하는 데 익숙할 것이다.

마찬가지로 먼지가 앉고, 퀴퀴하고, 곰팡내와 뒤섞여 무한한 가치를 가지고 있지만 설명판도 부착되지 않았으며, 관람자로부터 분리되어 있을 뿐만 아니라 예술의 진보와 가치에 대한 현대적 이해와도 동떨어진 모습이었던 19세기의 박물관에 대하여 20세기 초의 많은 아방가르드 미술전시가 공개적으로 반대를 표명한 것은 오히려 자연스러운 일이었다. 도도함과 으스댐을 특징으로 하는 이탈리아 미래파는 아방가르드 중에서도 특히 반항적 성격이 강했고 박물관을 혐오하기도 했다. 1909년 마리네티F. T. Marinetti는 『미래파 선언』에서 박물관을 공동묘지에 비유하기도 했다(이 미래파 도상파괴주의*는 곧 베니토 무솔리니라는 감히 비교할 곳도 없는 아방가르드 정치주의자와 연합해버렸다). 미래파의 마리네티는 새롭고도 잠재적 파괴력이 있는 자동차 등이 "〈사모트라케의 승리Victory of Samothrace〉(루브르의 소장품으로 〈승리의 날개Winged Victory〉라 불리기도 함)보다 아름답다"고 쓸 정도로 박물관을 비하했는데, 그것은 일견 고지식할 수도 있겠지만 당시의 예술 기관에 대한 날 선 도발이기도 했다. 만약 박물관이 계속 중요한 무엇으로 남으려면 그것은 자동차처럼 변해야 한다. 흥분시키는 무엇을 가져야 하는 것이다. 즉, 그들은 어떻게 보면 아방

* iconoclasm: 자신의 정치적 혹은 종교적 신념과 호환되지 않는 일체의 이미지를 파괴, 타파하려는 과격주의.

가르드가 되어야 하는 것이다. 바로 산업 및 실내 디자인 분야를 새롭게 실험함으로써, 아방가르드적 새로움을 체화하고 큐레이션의 훈련에 익숙해지는 것이야말로 박물관이 변하는 길이었던 것이다.

『미래파 선언』후 25년이 지난 1936년, 모마의 초대 관장이자 큐레이터였던 알프레드 바Alfred J. Barr Jr.는 〈큐비즘과 추상미술Cubism and Abstract Art〉전에서 미래파 조각가 움베르토 보치오니Umberto Boccioni의 작품 〈공간 속 연속의 고유형Unique Forms of Continuity in Space〉 옆에 〈승리의 날개〉 복제품을 함께 전시했는데, 이는 근대 기관의 큐레이션에 관심이 있는 사람들에게 깜직한 아이러니로 받아들여질 뿐이다. 기관 큐레이터의 선구자였던 바의 이런 행동은 다양하게 풀이된다. 우선 그것은 18~19세기, 컬렉션이 빈약할 때 싸구려 그리스-로마 시대 석고 조각의 복제품으로 메우던 큐레이팅 관행에 대한 풍자로 볼 수 있다. (이것은 키치kitsch* 로 풍성한 런던 빅토리아앨버트박물관Victoria and Albert Museum의 모습에서도 또 다시 나타난다.) 무엇보다도, 이 행동은 바가 의기양양하게 아방가르드를 통째로 수용했던 행위의 백미로 볼 수 있으며, 많

* 싸구려 감성을 자극하는 문화 생산품. 1939년 미술평론가 클레멘트 그린버그Clement Greenberg는 〈아방가르드와 키치Avantgarde and Kitsch〉라는 논문에서 새롭지 못한 전형화된 문화적 산물을 뜻하는 의미에서 키치를 아방가르드 예술과 대비시켰다.

은 아방가르드 예술가들이 절대 불가능하다고 여겼던 것이었다. 모마의 오프닝에 간 거트루드 스타인Gertrude Stein은 이런 말을 흘렸다고 한다. "박물관Museum이 될 수도 있고, 모던Modern이 될 수도 있겠지. 하지만 둘 다 될 수는 없다고." 이것은 출처가 불분명한 이야기지만 그래도 의미심장하게 들린다. 바는 모마를 세우는 과정도 그것을 마치 아방가르드 아이디어들이 발 맞춰 행진하듯 수행해 나가면서 그런 의견을 무시해버렸다.

사회적으로 보아도, 사진 속 모습으로도, 바는 아방가르드의 예측 불가능성을 대변하는 자였다. 장로회 목사의 아들로 태어나 프린스턴과 하버드에서 수학한 그는 젊은 시절부터 이미 예술사학자나 자선가들을 잘 알고 지냈다. 1929년, 27세의 바는 골드만삭스 금융 가문의 폴 삭스Paul J. Sachs가 새로 설립한 모마의 관장으로 임명된다. 이때 모마 설립위원회에 참여한 사람들로는 존 록펠러의 아내 애비 록펠러Abby Rockefeller와 콘저 굿이어A. Conger Goodyear 등이 있었다. 바는 곧 빈틈없는 정리하기와 연결하기의 실력으로 두각을 보였다. 그는 모마에 오기 직전까지 독일의 예술학교 바우하우스를 열심히 연구했고, 그로 인해 바우하우스의 발터 그로피우스Walter Gropius, 그리고 그 철학의 영향 속에서 20세기 중반에 인기를 누린 국제양식International Style의 공동 창시자이며 이후 모마의 프로그램 개발에도 깊이 관여한 미국 건축가 필립 존슨

Philip Johnson 등과 친분을 쌓았다. 바는 모든 모더니스트들의 이즘들을 명확하고 깔끔한 계보로 정리한 흐름도로도 유명한데, 이는 그의 의식도 마치 하나의 박물관처럼 작동하고 있었음을 시사한다. 바를 보여주는 아이콘적인 사진 한 장으로는 1967년 그가 알렉산더 칼더Alexander Calder의 1936년 조각 작품 〈지브랄터Gibraltar〉 앞에 서 있는 것이 있다. 이미 머리가 세고 벗어진 바는 마치 거울 앞에 선 것처럼 제목과 같은 이름의 산을 추상으로 해석한 작품의 앞에서 롱코트 차림으로 서 있다. 슬프기도 하고 동시에 귀엽기도 한 이 사진은 바가 품었던 열정적인 결심을 말해준다. 그토록 쉼 없이 지지해 온 예술에 대한 진실한 존경심 뒤로, 자신의 성공에 대한 자부심도 보이는 듯하다.

매리 앤 스타니제프스키Mary Anne Staniszewski는 모마를 연구한 의미심장한 연구서 『디스플레이의 권력Power of Display』에서, 바가 현대 전시의 디자인과 화이트큐브의 원형을 고안한 장본인이라고 주장하였고, 예술가의 모든 행동에서 정보를 뽑아내는 현대 큐레이터에 대한 개념도 그에게서 비롯되었다는 추론을 설득력 있게 전개했다. 바는 유럽으로부터 많은 것을 가져오고 예술가들과 협력함으로써—사실 그들의 아이디어를 그저 취사선택하여—그리고 여러 시기와 문화들 속의 단체전과 예술작품을 엮어 그 영향과 주제를 가시화함으로써, 박물관도 미래주의자들이 페티시fetish로 받아들

인 자동차처럼 스릴 넘치는 무엇이 될 수 있음을 증명하고자 했던 것이다. 그는 또한, 박물관이 기계일 수도, 동시에 기계를 위한 신전일 수도 있으며, 그 디스플레이와 생산에까지 영향을 미칠 수 있으리라는 점도 증명했다. 실제로 1951년에는 존슨Johnson의 지원 속에 자동차를 다루는 〈여덟 대의 자동차 Eight Automobiles〉전이 열렸다.

앨프레드 바는 예술가들 사이에서 만들어진 사람이었지만, 후대의 큐레이터들처럼 자신이 예술가라고 상상하지는 않았다. 초창기 할리우드의 제작 스튜디오 책임자들처럼 그는.유럽과 러시아에서 아이디어를 빌려왔다. 세기말-세기초의 베를린 박물관장 겸 큐레이터였던 빌헬름 폰 보데 Wilhelm von Bode와 유럽에서 번창하던 예술가의 집에서 볼 수 있는 미니멀한 디스플레이 스타일인 러시아 구축주의Russian Constructivism의 예술가 엘 리시츠키El Lissitzky가 설계한 기하학적 격자식 전시 디자인, 바우하우스식 방법론에 따른 강의 프로그램, 설명판과 작품 해설(바우하우스 디렉터를 지낸 적 있는 미즈 판 데어 로에Mies van der Rohe는 바의 핵심적 동료였다) 등이었다. 바는 할리우드 제작자처럼 유럽의 아이디어를 끌어모아 흡수했지만 그대로 받아들이는 법은 절대로 없었는데, 이는 지극히 미국적인 재조합의 방식이었다.

가치를 공여하는 능력은 무엇보다 중요했다. 모마의 미션은 학제, 지역, 심지어 시간을 가로질러 소위 모던이라는 것

을 절합해내는 것이었다. 바가 전시에서 선호한 미니멀리즘은 그 어떤 작품도 형태주의적으로 보이게 만들었다. 그가 회화를 전시했던 전형적 방식은 연한 베이지색 멍크스클로스 천으로 벽을 덮고 그 위에 작품을 균등한 눈높이의 일직선으로 맞추어 배치하는 것이었다. 스타니제프스키는 이와 비슷한 시기에 개발된 상업적 디스플레이와의 비교도 설득력 있게 진행하면서 미국 상업계와 모마가 서로 주고받은 영향을 논하였다. 그녀에 따르면, 19세기에 백화점은 같은 시기의 박물관과 마찬가지로 뒤죽박죽에 정신이 없었다. 그런데 1930년대 말에 시작된 바의 〈유용한 사물Useful Objects〉전은 정교하면서도 어디서나 구할 수 있는 저렴한 상품들 통해 산업 디자인을 잘 보여주기 위한 전시였다. 이 전시의 모든 것들은 바와 그 동료들에 의해 매끈하고 세련된 공간 속에 배치되어 가치 있고, 의미 있고, 또한 현대적인 모습을 보여주었다. 그렇게 바는 뒤샹이 발명한 레디메이드를 솜씨 좋게 빌려와 그 속에서 매력을 건져올린 사람이었다고 할 수 있을 것이다.

바는 1960년대까지 기관 소속 큐레이터 겸 디렉터의 표본으로 남았다. 그런데 1960년대는 우리가 이제 보겠지만, 아방가르드가 확산적으로 수용된 시기일 뿐만 아니라 독립 큐레이터가 점차 낭만적 의미를 획득하며 정착되어 가던 시기이기도 했다. 1959년 모마의 전시 〈새로운 미국 회화New American Painting〉는 잭슨 폴록이나 마크 로스코 등의 추상표현

주의 예술가들이 포함되었고 해외 순회까지 이루어졌는데, 이는 바가 유럽의 모더니즘 계획을 가져와 제국적 권력을 더해 변형을 가했던 최후 사례가 될 것이다. 오늘날 추상표현주의가 냉전시기 미중앙정보국CIA의 막후 공작으로 문화적 반격에 동원되었다는 것은 공공연히 알려진 사실이다. (1950년대 러시아 미술은 국가가 지원하는 사회주의리얼리즘으로 퇴보하고 있었고 이는 1910년대의 모더니즘적 실험과는 거리가 멀었는데, 이를 계기로 미국의 추상표현주의는 자유와 새로운 기회의 색다른 표현인 것처럼 포장 되었다.) 하나만 더 첨언하자면, 모마의 국제위원회 의장 엘리자베스 블리스 파킨슨Elizabeth Bliss Parkinson은 이 순회전의 보도자료에 다음과 같은 문구를 적었다. "이 전시는 유럽 기관들의 지속적인 요청에 부응하여 기획된 것입니다." 즉 이 전시는 모든 면에서 예술가의 혁신으로부터 영향을 받았지만 이제는 상품이 되어 버렸고 큐레이터 겸 디렉터 역시 수요공급의 법칙을 따르는 수입-수출업자로 변질했음을 증명한 것이었다.

큐레이터가 보편화되기에 앞서 먼저 일어난 일은 예술가의 증가였다. 이 일이 실질적으로 시작된 것은 1960년대와 1970년대였으며, 이 시기 아방가르드는 바쁘게 탄력을 받고 있었다. 그것은 서구가 누린 전후의 경제호황 속에서 자라난 베이비붐 세대가 보헤미안주의와 실험성을 전례 없이 한껏

껴안았던 이유가 크다. 후기회화 추상, 컬러필드 회화, 옵아트, 팝아트, 액션아트, 행위예술, 대지예술, 비디오아트 등등 끝없이 장황한 예술 운동이 펼쳐졌는데, 만약 이들 모두를 바Barr 식의 흐름도로 표현하면 꽤나 촘촘할 것이다. 1975년『회화가 된 언어The Painted Word』에서 톰 울프는 이런 운동을 비웃었는데, 20세기 초에는 발음도 괴상한 '이즘'들이(포비즘, 퓨처리즘, 큐비즘, 익스프레셔니즘, 오르피즘, 수프레마티즘, 볼티시즘) 줄줄이 탄생한 것도 물론 사실이지만 그들 모두는 '하나의 전제를 공유'했고, 그것은 바로 예술을 위한 예술이라는 것이었다. 그와 달리 1960년대와 1970년대의 운동들 속에서는 대체로 오늘날 개념주의로 알려진 방향으로 의식화된 분열이 일어났다. 울프는 아이디어(개념)가 오브젝트(형태)를 압도하면서 오브젝트들이 눈에 띄게 추해져 간 과정을 격하게 비난한다. 울프의『회화가 된 언어』는 그 2년 전인 1973년에 발간된 논문집『6년: 1966년부터 1972년까지 일어난 예술적 오브젝트의 탈물질화Six Years: The Dematerialization of the Art Object from 1966 to 1972』에 대한 반응으로도 볼 수 있으며, 이 논문집은 오늘날 우리가 개념주의적 전환이라고 부르는 시기를 다루는 중요한 비평 문헌이다. 개념주의자들의 주요 작업을 다룬 이 책은 현대적 방식의 초기 큐레이터 중 한 명으로 손꼽히는 루시 리파드Lucy Lippard가 편집하고 주해했다.

탈물질화 예술, 즉 개념주의는 바가 모마에서 행했던 모더

니즘-형태주의적 페티시즘에 대한 거부반응으로 추정될 수 있다. 많은 이들의 예상과 달리, 모더니스트의 아방가르드는 예술 작품이 기관에 귀속되고 상품화가 되어 절정에 이르렀을 때 갑작스레 종말을 맞고 만 것이다. 하지만 아방가르드는 계속해서 새로운 아이디어를, 특히 겉보기에는 급진적인 움직임을 멈추지 않고 추구했다. 아방가르드의 다음 프로젝트는 오브젝트 그 자체가 소멸한 뒤의 이러한 탈물질화라는 것으로 귀결되었다. 오브젝트로부터 사물성을 제거해버림으로써 창의성과 아이디어라는 본질을 드러내고 예술 작품이 부르주아에 의해 소비되고 패키지화될 수 없게 막자는 것이다.

예술에서 오브젝트를 배척한다는 이 이상하고, 수사적이고, 또한 비논리적이라고도 할 만한, 부르주아 자신의 영향 속에서 탄생하고, 스위프트Jonathan Swift의 소설처럼 어찌 보더라도 터무니없는 이 운동은 지극히 당연하게도 다양한 방식의 해석과정을 겪게 되었다. 어떤 사람은 그것을 르네상스 이후 존재해 온 계급, 여가 그리고 오락 기반의 예술이 완전히 멸절된 것이라고 하였으며, 칼 안드레Carl Andre가 버몬트 주州에서 건초더미를 줄 세우면서 말했듯 작품들은 "분해되고 결국 사라질 것으로 … 절대로 사유물의 상태가 되지는 않을 것"이라고 여겨졌다. 에바 헤세Eva Hesse, 멜 보크너Mel Bochner 등의 작가는 탈물질화와 관련된 행위를 통해 오브젝트에 대한 해석을 유연하게 받아들여 일시적인, 효용이 다

한, 혹은 자연 속의 매체를 사용했다. 무형태적으로, 심지어 영적으로 창의 행위에 대한 아이디어를 부활시키려 한 사람도 있다. 루시 리파드는 같은 시기에 열린 일련의 전시를 만드는 과정에서 색인 카드에 적힌 예술가의 지시에 따라 그것을 수행했고, 이와 비슷하게 (당시에는 지시 예술instruction art이 유행했다) 요코 오노Yoko Ono는 유명한 책 『그레이프프루트 Grapefruit』에서 탈물질화가 추함을 넘어 아름답게 보이도록 지시문 그 자체를 꽤나 우아하게 보이는 시로 써냈다. "담배로 원하는 시간에 원하는 만큼 캔버스나 완성된 회화에 불을 붙여 보세요. 연기의 움직임을 살펴보세요. 캔버스나 회화가 모두 없어지고 나면 그림이 완성된 것입니다."

이렇게 예술기관과 그곳에 소장된 물건에 대해 질문이 집중되는 과정에서, 기관의 역사와 본질적으로 뗄 수 없는 큐레이터라는 끈덕진 존재가 새롭게 재탄생되는 모순이 벌어졌다. 그들의 위상은 높아졌고, 마침내 낭만적 지위에 오르게 되었다. 이 결정적 순간을 거치며, 큐레이터의 보호자로서 혹은 관리자로서의 역할은 코너서의 지위로 대치되었다. 달리 표현하면, 보호업무가 곧 감식업무로 변한 것이다. 큐레이터는 이제 땅을 돌보기만 하는 사람이 아니라 그것을 보호하고, 정리하며, 조경하는 사람으로 변한 것이다. 이런 성격이 부각된 것은 실질적 필요 때문이기도 했다. 1960년대와 1970년대에는 예술계가 전례 없이 추상화되고 당파적으로 변해 갔고,

그에 따라 작품을 변호할 사람, 해석을 도와 줄 사람이 필요했다. 작가도 너무 많고, 예술 운동도 많으며, 수많은 전시에 수없이 많은 작품이 출품되었다. 누구라도 이를 정리해야 했다. 큐레이터에게 주어진 새로운 직위는 변화의 깃발을 잡고, 해석을 내려주고, 중재하고, 외교를 펼치며, 문 앞을 지키는 것이었다. 큐레이터는 정규 직업이 되었고 그것은 지금껏 없었던 새로운 것이었다.

그런데, 누구나 큐레이터가 재빨리 부상했다고 이야기하기는 쉽겠지만, 과연 전문성이란 차원에서도 그러했냐를 똑 부러지게 이야기하기는 쉽지 않다. 개념주의의 파도와 함께 다양한 전시와 예술의 문외자들도 함께 부상했기 때문이다. 물론 그러한 역할은 1990년대를 거치면서 큐레이터에게 흡수되어 버렸고 그렇게 큐레이셔니즘의 시대가 도래되었다. 하지만 그렇게 되기 전에는 비평가, 미술 서적 발간자 그리고 딜러들 모두가 탈물질화에 매진하는 예술계의 혼란 속에서 정리와 정련이라는 중요한 역할을 담당했다. 또한 예술가 중에서도 당연히 이러한 역할을 자임하는 이가 있었다. 다학제성이 움트던 그 시기, 예술가들은 부지런히 새로운 역할을 시도해 가며 예술세계의 작동 체계를 점거하거나 지금껏 이어져 내려온 사람들의 역할에 균열 내기를 시도했다. 초기의 현대 큐레이터는 외부인이라고 할 수는 없겠지만, 이질적 분야에서 수련한 사람들이 많았다. (당시에는 아직 큐레이터학이

존재하지 않았던 것이다.) 아인트호벤의 반 아베 박물관Stedelijk Van Abbe 관장을 1964년부터 1973년까지 역임한 진 레어링Jean Leering은 건축공학을 전공했다. 캘리포니아의 중요한 큐레이터이면서 오브리스트가 '변덕스러운 도상파괴자'라 불렀던 월터 홉스Walter Hopps는 재즈 음악가의 계약 담당자였다. 뉴욕 개념주의에서 독보적인 한 부분을 차지했던 세스 시겔롭Seth Siegelaub의 첫 경력은 배관공이었고 1972년 예술계에서 은퇴한 후에는 보다 전통적인 큐레이터 업무와도 가깝게 직물 관련 전문 연구소를 열고 카탈로그 제작에 뛰어들었다.

다음으로, 현대에 가장 낭만적으로 회자되는 하랄트 제만Harald Szeemann이 있다. 저명한 큐레이터 젠스 호프먼Jens Hoffmann은 그를 '현대적 큐레이팅, 즉 창조적 큐레이팅의 아버지'라 불렀다. 제만이 처음 손댄 일은 극장과 관련된 무대 디자이너겸 배우였다. 현역 큐레이터인 다니엘 번바움Daniel Birnbaum은 2005년 『아트포럼』지에 투고한 조문弔文에서, 제만의 마지막 극장 경력을 "1956년의 〈우르파우스트Urfaust〉라는 병적인 자기중심 일인극(실제로 그렇다. 제만은 모든 역할을 혼자서 다 수행했다)"이었다고 밝혔다. 이렇게 제만은 독창적 결과를 얻기 위해 독선적 행동을 마다하지 않았고, 그에 관한 모든 신화와 논란이 시작되는 곳도 바로 이 지점이다. 그는 자신이 큐레이터보다는 전시제작자Austellungsmacher로 불리길 원했는데, 이는 바람직한 것이었지만 실현되지는 못했다. 번

바움을 다시 인용하면, 큐레이터는 제만을 거치면서 "예술가의 일종, … 메타-아티스트이자, 유토피아적 사상가이자, 심지어 무당"으로 변했다. 실제로 봐도 그는 긴 턱수염에 헝클어진 머리를 하고, 단추가 풀린 헐거운 셔츠 차림이었으며, 그것은 바와 같은 신사적 박물관 관장보다는 예술가에 가까운 모습이었다.

제만이 최초로 두각을 나타낸 곳은 스위스의 쿤스트할레 베른Kunsthalle Bern이며, 이것만 봐도 예술기관은 애초부터 새로운 큐레이터나 전시제작자를 전적으로 배척하려 한 것이 아님을 알 수 있다. (유럽의 쿤스트할레는 소장품 위주가 아닌 예술가 중심의 기관으로 정부 지원금으로 예술가가 일부 참여하여 운영되는 경우가 많다. 쿤스트할레가 표방하는 아방가르드 및 현대 예술의 전시와 더불어 발간물, 학술회의, 아웃리치, 후원금 모집활동 등은 오늘날 대부분의 대형 박물관이 추종하는 방식이었다.) 1969년 〈생각 속에 살기: 태도가 형식이 될 때Live in Your Head: When Attitudes Become Form〉(이하 〈태도〉전)는 제만에게 도약대가 되었으며 오늘날 현대 예술세계에서 늘 회자되는 전설의 전시로 남았다. 제만이 수행한 것은 그리 유별난 것이 아니었다. 〈태도〉전과 같은 류의 여러 전시는 개념 예술을 개념적으로 취급함으로써 전시의 공간을 변화시키는 것이며, 국제적으로 실행되는 것이었다. 그러나 그가 쿤스트할레 베른을 예술가의 실험실 혹은 작업실로 변화시키려 했던 과정과 특히 여

기에 1972년 〈도쿠멘타 5〉 큐레이터로서 실현시킨 것들이 더해지면서 〈태도〉전은 하나의 기념비적 전시가 되었다. 뿐만 아니라, 이 전시에 참여한 작가로는 유럽 출신의 개념주의자로서 한참 유명세를 얻기 시작한 요셉 보이스Joseph Beuys와 뉴욕 현장을 휘젓고 있던 월터 드 마리아Walter De Maria, 프레드 샌드백Fred Sandback 등이 있었다.

누구나 〈태도〉전에 대해서라면 하고싶은 이야기가 끝없이 많을 것이다. 예술계도 역시 오래 전부터 그랬다. 명성과 실제가 비교되었고, 성과와 문제점이 비교되었다. 결과적으로 이 전시를 논한다는 것은 곧 현대 큐레이터를 둘러싼 긴장과 성공을 다루는 것과 같다. 하나의 소우주와도 같이, 이 전시는 미래를 예시하는 더없이 훌륭한 사건이었다. 여기서 큐레이터는 리파드, 시겔롭, 홉스 등이 기획한 다른 개념주의 전시에서와도 같이 선별자로 재현되고 있었는데, 그는 한도 끝도없이 와해되기만을 되풀이하는 현장을 몰이꾼처럼, 아니 연금술사처럼 이끌어 내는 자였다. (큐레이터를 연금술사로 비유하는 것은 큐레이셔니즘의 시대에 반복적으로 이루어졌다. 2007년, 비평가 제리 솔츠Jerry Saltz는 〈52회 베니스 비엔날레〉에 관해 「큐레이팅의 연금술The Alchemy of Curating」이라는 글을 남겼다.) 폴 오닐Paul O'Neill은 『큐레이팅의 문화와 문화의 큐레이팅The Culture of Curating and the Curating of Culture(s)』이라는 저서에서 〈태도〉류의 전시가 예술가들에게 전시 공간에 대해 반응할

것을 요구했다고 말했다. 바가 모마에서 모든 전시물을 세련되게 동질적으로 다루었다면(좌대, 유리 전시장, 수평 눈높이에 맞춘 설치 등으로), 〈태도〉전, 또는 그것이 내걸었던 이상향적 믿음은 예술가의 공간적 개입을 부추겼다. 예를 들어 로렌스 와이너Lawrence Weiner는 석고판 벽 일부를 정사각형으로 잘라냈고, 마이클 하이저Michael Heizer는 건물 앞 보행자로의 콘크리트 일부를 파손시켰으며, 알랭 자케Alain Jacquet는 건물의 배선을 노출시켰다. 이러한 아방가르드적인 저항적 개입 '행동'은 시겔롭에 따르면 전시의 환경을 "탈신비화demystified" 한 것으로 전시장이나 박물관 공간을 해체하는 것이었다.

하지만 그 또한 꼭 그렇지만은 않다는 점을 큐레이터는 증명한다. 이러한 행동의 수행자이자 대표로 나서는 것은 물론이고 동시에 더 강력하게는 촉매자가 됨으로써, 큐레이터는 자석과 같은 흡인력을 발휘한다. 제만은 자신의 극장 경력에서 이끌어낸 스펙터클로서의 과정process-as-spectacle이라는 것을 적용함으로써 양식화에 저항하던 예술가들을 오히려 양식적 통합으로 이끌었다.

〈태도〉전은 담배회사 필립모리스의 후원을 받았다. 이 사실은 현대 예술세계의 많은 사람들이 지적하듯 그 자체가 탈신비화의 한 증거이기도 하다. 하지만 이 사실은 단순하게만 판단될 일은 아니다. 우선, 당시에는 개념주의의 부상과 동시에 기업 후원과 파트너십도 확대, 부각되었다. 그 사실은 제

만을 장사꾼이라 부르고 필립모리스 후원을 예술계 막후의 상업주의라 색칠하는 것과도 별반 차이가 없어 보인다. 오히려, 우리는 〈태도〉전의 도록 속에서 큐레이터와 후원자의 동기가 서로 기묘하게 겹치며 파생되는 복잡한 의미를 발견하게 된다. 필립모리스 유럽의 사장 존 머피John A. Murphy가 쓴 짧은 서문은 아방가르드적 실천과 비즈니스 세계 간의 연관성에 주목한다.

이 전시에 포함된 작품들을 예술계에서는 '신예술new art'이라는 이름의 집합으로 분류합니다. 필립모리스는 이러한 작품이 대중에게 소개되도록 협력하고자 하며, 그 이유는 신예술이 표방하는 핵심적 요소가 비즈니스 세계의 그것과 서로 상통되기 때문입니다. 그 핵심 요소란 바로 혁신으로, 사회 어느 곳에서도 혁신 없이는 진보가 이루어질 수 없을 것입니다. 예술가가 혁신을 바탕으로 자신의 해석과 창의를 발전시키듯 기업체들도 새로운 방법이나 소재를 실험함으로써 소비 상품을 개선하고자 노력합니다. 우리는 실행과 생산을 위해 끊임없이 새롭고 더 나은 길을 탐색하고 있으며, 그것은 이 전시에 소개된 작품의 작가들이 보여주는 탐구와도 다르지 않습니다.

〈태도〉전에 대한 머피의 해석은 지극히 모더니즘적인 수용이라고 받아들일 수 있겠다. 그것은 "새로운 방법이나 소

재"를 통한 "혁신"이다. 그러면서도, "새로움"과 "개선"은 "실행"과 "생산"에 종속되어 있다. 즉, 머피의 발언은 포스트모던을 모던으로 되돌리고, 개념주의의 탈물질화라는 속성도 여전히 작품이나 상품을 만들어 내기 위한 과정으로 치부하려는 듯하다. 그래서 많은 〈태도〉전의 참여 작가들은 실소했을 것이다. 하지만, 제만 자신은 앞으로의 전시를 위해 더 큰 관례의 일탈을 감내하더라도 자금 후원을 기꺼이 수용하고자 했다. 제만은 필립모리스(그리고 그와 함께 협력사로 나선 광고회사 루더 핀Ruder Finn)에 대해 이렇게 이야기했다. "그들은 자금과 함께 완전한 자유도 넘겨줬다." 이 부분은 현대 큐레이터가 공통으로 가지고 있는 직업상의 난맥을 암시하고 있기에 무시되어서는 않될 것이다. 그것은, 예술세계의 외부로부터 작품이나 전시에 포함된 복잡한 설정을 모두 완벽히 이해하지 못하는 사람들을 조종함으로써 후원을 확보한다는 것이다. 여기서 우리는 쿠르베가 살롱 밖에서 '사업적으로' 열었던 전시를 다시 떠올리게 된다. 그것은 예술가가 큐레이터라는 관리자에게 자신의 믿음을 위탁하게 되는 개념적 지점이었다. 이 변곡점은 현대의 예술 산업이 그 위상을 새롭게 할(혹은 재충전할) 필요성을 제기하는 곳이기도 하다. 큐레이터는 아방가르드의 미학과 상업적 차원을 이해하고 그 둘을 조합하여, 새롭고 그래서 위태롭기도 한 그것을 막강한 무엇으로 탈바꿈 시켜야 한다. 큐레이터는 아방가르드를 새로 창

조하기보다는 새로운 모습으로 조형화한다.

이런 식으로 머피의 선언문은 큐레이터를 통해 개념주의
와 결탁한 모더니즘적 마케팅의 잔재의 양상을 절합해 보여
준다. 작품 딜러 겸 큐레이터인 세스 시겔롭은 미국과 유럽
의 초기 아방가르드 딜러 겸 큐레이터로 인상주의 작가를 대
표했던 폴 뒤랑-뤼엘Paul Durand-Ruel과 초창기 사진을 앞세
웠던 알프레드 스티글리츠Alfred Steiglitz에 대한 지지를 표방
했다. 시겔롭이 어떻게 예술 작품을 선택하고 만들어 냈으며,
나아가 홍보하는지에 대해서는 오닐O'Neill의 해석을 들어보
자. 예를 들어 시겔롭은 로버트 배리Robert Barry의 작품 중 공
기 속에 기체를 분사하는 작품인 〈불활성 기체 연작Inert Gas
Series〉을 "촉진될 수 있게" 하였는데, 그는 이를 위해 단순하
면서도 세련된 접이식 포스터 형식의 초청장을 제작했다. 이
는 개념주의를 미니멀리즘으로 살짝 퇴보시킴으로써 전통
적 미학이라 할 만한 것과 연결지점을 만들어 내는 것이었다.
이 초청장들은 1980년대와 1990년대에 등장한 빈틈없이 설
계된 전시들을 위한 전신前身이라고 볼 수 있으며, 당시의 다
른 많은 인쇄물들과 마찬가지로 오늘날 비싼 가격이 매겨진
역사 유물이 되었다. 또, 오닐에 따르면 시겔롭은 『아트포럼』
지에 미술가 더글라스 휴블러Douglas Huebler의 텍스트 광고를
집행하면서 동시에 그것을 작품의 일부로 만들었다고도 한
다. 그중 하나에는 이렇게 설명되어 있다. "이 1/4 페이지 광

고(4-1/2 × 4-3/4 인치)는 1968년 『아트포럼』지 8쪽 좌하단에 기재되며, 더글라스 휴블러의 1968년 11월 전시를 위한 도큐 먼테이션의 일부입니다." 이 광고는 1970년대와 1980년대의 예술가 광고의 효시가 되었는데, 그들 중 악명 높은 사례로는 린다 벵글리스Lynda Benglis의 1974년 광고가 있다. 여기서 그녀는 선글라스를 착용하고 사타구니에 딜도를 부착한 누드 사진으로 등장한다.

작가와 큐레이터가 뭉쳐 하나가 되는 현상은 개념주의 시기의 특징 중 하나라고 할 것이다. 예술계의 모든 역할들이 자발적이고도 활기차게 뒤섞였던 것이다. 하지만 그것은 언제나 우호적인 것은 아니었다. 예술가들이 하랄트 제만의 권력에 반감을 표시한 것도 한두 번이 아니었다. 프랑스 예술가 다니엘 뷔랑은 〈태도〉전에 참여하기를 희망했으나 그것은 성사되지 않았다. 그러자 전시에 참여하기로 한 다른 작가 두 명이 그에게 전시 공간을 양보하겠다고 나섰는데, 뷔랑은 그 대신 베른 시내를 자신의 특징적인 스트라이프 문양의 포스터로 도배해 버렸고 그 결과 공공소유물에 작품을 게시한 혐의로 경찰에 고발당해버렸다. 그리고 그렇게 되자 큐레이터는 오히려 기관을 등에 업고 기꺼이 작가를 위한 지지세력이 되어주었다. 뷔랑은 자신의 갤러리 겸 실험실에서나 통할 수 있는 방식으로 저항했던 것이다. 1972년 『아트포럼』에 실린 〈도쿠멘타 5〉의 리뷰를 쓴 영국 예술비평가 로렌스 앨로웨이

Lawrence Alloway는 뉴욕의 여성 미술가 집단이 제만에게 무시를 당했다고 느꼈고, 그래서 그에게 불만을 표한 후 연락을 기다렸지만 그 후 아무 일도 뒤따르지 않았다고도 이야기한다. 조금 더 잘 알려진 사례로, 도널드 주드Donald Judd와 솔 르윗Sol Le Witt 등은 제만과 그의 공동 큐레이터들이 작품을 자신들이 동의할 수 없는 주제의 섹션 속에 배치하자 이에 대한 고발을 선언문의 형식으로 발표한 일도 있었다. (기묘할 수 있겠지만 이 방식도 모더니즘의 전형이다.) 앨로웨이는 또한 대지 예술가 로버트 스미슨Robert Smithson이 『플래시 아트Flash Art』 지에 쓴 공개서한에서 "나는 어떤 작품을 전시하고 싶은지 작가에게 물어보지도 않는 국제전에는 참여하고 싶지 않다" 고 썼던 사실도 언급했다. 카르슈텐 슈베르트는 『큐레이터의 달걀The Curator's Egg』지에서 주드에 대해, "그의 40년 넘는 경력기간 동안 주드는 … 자신의 예술을 보호하기 위해서는 한 치도 양보하지 않으면서 큐레이터, 컬렉터 그리고 딜러들에게 자신의 조각이 존재하기 위한 필수조건을 이해하지 못한다고 끝임없이 꾸짖어 대기로 무시무시한 명성을 [얻었다]" 고 썼다.

　오늘날 이런 항의는 이상하고 우스워 보이기도 한다. 하지만 도쿠멘타나 베니스 비엔날레 같은 높은 명성의 국제 이벤트 큐레이터에게는 워낙 큰 권력과 자율성이 부여되었고, 반면 전시 참여를 희망하는 예술가는 넘쳐났기에 보잘것없

는 경력의 예술가들은 지조도 포기해야만 했다. 그럼에도 21세기까지도 계속되는 질문이 있다. 다른 작가의 작품을 자신을 위한 소재로 삼는 큐레이터의 창작에도 도덕적 차원이 따라야 한다면 그것은 어떤 것인가? 이 질문에서 핵심은 큐레이터의 낭만화라는 문제이다. 개념주의 전환에서 큐레이터의 해방, 즉 보호자에서 코너서가 되어간 과정에서 그는 위협적이었던 만큼 협조적이고 자애로운 페르소나이기도 했다. 2013년 디트로이트 현대미술관Museum of Contemporary Art에서는 젠스 호프먼이 기획한 〈태도〉전에 대한 '화답전'이 열렸는데, 그 제목은 뻔뻔하게도 〈태도가 형식이 될 때가 태도가 될 때When Attitudes Became Form Become Attitudes〉였다. 관련 패널 토론에 참석한 갤러리스트 수잔 힐베리Susanne Hilberry는 유명 큐레이터 겸 공연 제작자이면서 사진작가가인 로버트 메이플소프Robert Mapplethorpe의 연인이기도 했던 샘 웨그스태프Sam Wagstaff에 대해 다음과 같이 회고했다. "그는 일을 할 때 직관과 감정적 반응이 컸다. 그가 뭔가를 감상할 때는 … 그것은 거의 예측이 불가능했다. 그는 예이츠의 시집이나 로건 피어솔 스미스Logan Pearsall Smith의 명언집을 끼고 다녔다. … 그는 이렇듯 격의 없고 기품이 넘쳤고, 처음 그와 이야기하는 사람이라면 [그가 가진] 신예술에 대한 통찰과 관심을 가늠하기조차 힘들 것이다." 이런 큐레이터 겸 코너서는 사람들에게 끝없는 호기심의 대상이 된다. 큐레이터는 전시와 예술 창작

을 탈신비화하고 다시 새로운 용어로 그것을 재신비화하며, 자기 자신도 마저도 신비화하여 매혹과 난해함을 동시에 발산하는 존재로 만든다.

큐레이터는 동시대를 규정하는 조건이다. 1960년대와 1970년대에 이루어진 아이디어와 작품 확산은 1980년대의 양상에 비하면 아무것도 아니다. 이 시기에 와서야 1960년대에 비평가 아서 단토Arthur Danto가 바로 "예술세계the artworld"라고 명명한 시기가 완전히 도래했다고 볼 수 있다. 비평가 제드 펄Jed Perl은 1980년대의 뉴욕을 이렇게 표현했다. "예술 현장의 규모가 굉장히 커졌다. (단, 규모가 확대되었다고 해서 질적 변화가 함께한 것은 아니다.) 그래서 1980년대에는 1950년대만큼이나 좋은 작품이 많이 탄생했지만, 개인적 신념을 좇아 열심히 작업하는 작가를 찾아내기란 어지간히 갤러리를 돌아다니지 않고서는 불가능했다." 이를 연구한 브루스 알트슐러Bruce Altshuler에 따르면 1949년 미국에 현대미술 갤러리가 약 20개, '진보적 작품'에 투자하는 컬렉터의 수가 십수 명에 불과하던 것이 1984~1985 시즌엔 뉴욕에서만 1,900건에 육박하는 개인전이 열렸다. 해럴드 폴큰버그Harald Falckenberg의 2014년 『파이낸셜타임스』 기사에 따르면, 1980년대에 매매된 예술품의 수는 "지금까지 모든 세기를 더한" 것보다 많았다.

그 결과, 1980년대 예술세계의 호황은 정작 큐레이터보다

는 딜러에게, 딜러보다는 비평가에게 더욱 절호의 기회로 돌아왔다. 예술 비평의 권위는 모더니즘 시기를 거치며 부각되어 왔는데, 그 좋은 예가 추상표현주의의 전도사였던 클레멘트 그린버그Clement Greenberg였다. 하지만 문화 소비주의가 급성장한 것도 같은 1980년대로, 문화관련 저술의 대량 공급도 같은 시기에 일어났다. 1990년대를 거치는 동안 대도시면 어디서나 『빌리지보이스Village Voice』를 본보기로 한 풍성한 콘텐츠를 담은 주간지들이 새로 생겨났다. 이런 주간지들이 얼마나 널리 읽혔으면 그 수입으로 삶을 영위하는 내근 기자도 생겨나게 되었다. 영화 비평 분야에서 로저 이버트Roger Ebert와 피터 트래버스Peter Travers는 1970년대 폴린 케일Pauline Kael의 선례를 따랐고, 음악 비평에서는 그레일 마커스Greil Marcus와 커트 로더Kurt Loder가 1970년대의 레스터 뱅스Lester Bangs, 데이브 마시Dave Marsh 그리고 로버트 크리스트고Robert Christgau의 대를 이었다. 어떤 특정 매체의 성공에 비평가의 기여가 얼마나 되는지를 증명할 수는 없지만, 이 시기의 많은 비평가들은 부인할 바 없이 꽤나 위력적이었고 두려움과 혐오의 대상으로 군림했다. 오죽하면 1983년에 만들어진 소닉 유스Sonic Youth의 곡 〈아이돌을 죽여Kill Yr Idols〉는 이렇게 시작된다. "이유를 모르겠어 / 크리스트고에게 그렇게 잘 보이고 싶은지 I don't know why / you wanna impress Christgau."

현재 활동하고 있는 저명한 다수의 비평가들이 이미 1980

년대부터 바쁘게 권력을 행사하고 있었다는 사실은 매우 중요하다. 현재 『뉴요커』지에 소속된 피터 슈헬달Peter Schjeldahl은 당시 『빌리지보이스』 소속이었다. 로베르타 스미스Roberta Smith는 『빌리지보이스』에서 경력을 쌓기 시작했고, 1986년엔 『뉴욕타임즈』로 옮겨 지금까지 그곳에 소속돼 있다. 또, 고급 시각예술 학술지도 발달했다. 그 예로 『아트포럼』 출신의 로잘린드 크라우스Rosalind Krauss와 아넷 마이클슨Annette Michelson이 1976년에 창간한 『옥토버October』가 있는데, 그것은 아방가르드와 연합해 그 세력을 떨쳤다. 『아트포럼』에 대항하는 다양한 상업지도 생기고 사라지곤 했다. 1976년엔 『아트먼슬리Art Monthly』가 창간됐다. 『플래시아트』는 1960년부터 존재했지만 1980년대에는 예술계의 큰 손으로 두각을 드러내고 있던 제프리 데이치Jeffrey Deitch를 편집장으로 내세우면서 뉴욕 사무소를 열었다. 1987년에는 『모던페인터스Modern Painters』가 창간됐다. 1913년부터 발간된 『아트인 아메리카Art in America』는 1974년, 편집장 엘리자베스 베이커 Elizabeth C. Baker의 지휘하에 정비, 재출발하게 되었다.

　예술사가이자 이론가인 베티 제로비치Beti Žerovc에 따르면, 이 시기는 비평가가 당시 승승장구하며 끝없는 영향력을 구가하던 딜러들과 손잡고 지나치게 큰 영향력을 행사한 시기였기에, "1980년대에 이루어진 예술 체계에 대한 연구는 여러모로 뛰어났지만 오늘날은 쓸모가 없게 되었다." 1960년대

와 1970년대에는 큐레이터의 관리하에 있던 아방가르드가 완전히 영리적 사업으로 변모됐고, 그 속에서 상업과 자신의 업무는 거리가 멀다고만 판단해 온 큐레이터들의 위상도 축소됐다. 1980년대는 서구 예술세계가 미국과 유럽으로 새롭게 분할된 시기라고 보는 견해도 있다. 대서양을 사이에 두고 양 대륙에 각각 보수적 정치권력이 들어서게 된 현실이 기관들에게 영향을 미쳤던 것도 사실이지만, 유럽의 경우는 젊은 시절 한스 울리히 오브리스트가 경험한, 그리고 쿤스트할레 베른과의 인연이 파탄난 후 제만이 프리랜서로서 둥지를 튼 취리히 쿤스트할레를 통해 보이듯 문화에 대한 공적 투자가 후하게 이루어진 것도 사실이다. 여러가지로 고려할 때 유럽에서 생겨난 현대적 큐레이터라는 현상은 이 시기를 통해 그 잠재력을 키워가고 있었다.

반면, 레이건 행정부 산하의 미국 기관들은 어려운 시기를 맞이하게 된 한편, 그와 별도로 예술에 대한 수요는 경제 성장에 비례해 확대가 이루어졌다. 1980년대 월스트리트에서 대박 난 증권 거래사들의 성공 사례는 어찌 보면 미국식 자본주의에 잠재된 아방가르드적 충동이 표출된 것으로 볼 수도 있다. 차입매수*와 같은 방식은 월스트리트가 새로움을

* leveraged buyout: 거대한 차입금을 떠안아 가면서 공격적으로 사업체를 인수하는 일

창출해내는 새로운 방법이었다. 2000년대에 접어들자 경제는 거래사들이 부채나 투자와 관한 애매하거나 복잡한 지점들을 구체화하거나 확증하고자 애쓰는 모습이었는데, 여기서 펼쳐지는 외교력은 일견 아방가르드나 큐레이터의 그것과도 유사한 것이었다.

1980년대 뉴욕에서는 경기 호황에 비례하여 미술 작품의 가격이 함께 치솟았고, 딜러들도 활발히 개입하게 되었다. 컬렉터들은 이제 예술품을 미학적 혹은 선의적 관심을 넘어 그것의 위상이나 심지어 투자적 가치를 통해 바라보게 되었고, 딜러는 작품이 가격에 걸맞은 합당한 가치를 가지고 있음을 설득하고자 발벗고 나섰다. 예술계에서 딜러의 위상은 아방가르드와 함께 승승장구했다. 미국 회화가 부상하던 1950년대의 딜러 베티 파슨스Betty Parsons, 일리아나 소나벤드Ileana Sonnabend, 레오 카스텔리Leo Castelli, 시드니 재니스Sidney Janis, 그리고 폴라 쿠퍼Paula Cooper 등은 마치 부자 삼촌이라도 되는 양 예술가를 돌보았다. 이러한 가족적인 역할도 나중엔 큐레이터가 물려받게 되지만 당시까지는 아직 그렇지가 않았다. 1980년대의 신예 예술 딜러인 매리 분Mary Boone, 래리 가고시안Larry Gagosian, 바바라 글래드스톤Barbara Gladstone, 매리언 굿맨Marian Goodman, 그리고 매트로 픽처스Metro Pictures 화랑의 자넬 레어링Janelle Reiring과 헬렌 와이너Helene Winer는 철

갑을 두른 듯 빈틈없는 성격의 소유자였다. 레어링과 와이너는 1960년대의 큐레이터들과 마찬가지로 작품을 탈신비화하고 재신비화하는 과정을 통해 이후 픽처 제너레이션Picture Generation이란 이름을 얻게 된 일군의 작가들을 양성해 냈으며, 신디 셔먼Cindy Sherman, 로버트 롱고Robert Longo, 바바라 크루거Barbara Kruger와 같은 후기 팝아트적 작가가 이에 해당된다. 이들의 세련된 사진 기반 작업은 1980년대의 상업주의의 광풍에 이념적으로 맞서는 비판이기도 했지만, 동시에 컬렉터나 광고주의 머릿속에서 그들은 상업주의의 새로운 모습에 불과했다. 그 밖의 딜러들, 그중에서도 특히 유명한 매리 분은 회화가의 큐레이터를 자처하면서 남성 위주의 작가군을 양성했는데, 그들은 모두가 허풍이 세고 신낭만적 페르소나를 두른 사람들이었다. 번창 일로를 가던 1980년대 뉴욕 예술계에서, 누굴 끼워주고 누굴 배제할지를 결정하는 사람은 바로 딜러였다. 가치는 또 다른 가치를 부추겼고 작품은 단지 비싸다는 이유 때문에 더욱 큰 성공을 이어갔다.

1990년대 초, 미국경제는 불황에 접어들게 되었다. 예술시장도 1990년 봄, 모두가 예상한 대로 처참하게 붕괴되었으며, 이에 딜러들은 전형적인 아방가르드 판매 전략을 구사해 나가게 되었다. 그런 맥락에서, 시겔롭이 멋진 초청장 디자인을 이용해 로버트 배리의 기체 작품에 물질성을 부여했던 일화와 좋은 비교가 될 것이 있다. 바로 매리 분이 수요 증가가

예상되는 작가의 명단이란 것을 만들고 뿌렸던 행위이다. 이에 대해 비판자들은 아직 만들어지지도 않은 작품을 가격부터 부풀려 상승시키는 일이라 주장했는데, 분의 행동은 시겔롭의 전략을 변칙적으로 수용하고 한 발 더 나아가 존재하지도 않는 작품을 홍보한 것이라 할 것이다.

1990년대 이후에도 딜러는 중요한 위치를 유지했다. 찰스 사치Charles Saatchi는 1960년대부터 컬렉터 활동을 시작해 대미언 허스트Damien Hirst가 속한 영브리티시아티스트Young British Artists의 유명세를 부각시켰다. 현재 가장 뜨거운 큐레이터는 뉴욕의 데이비드 즈비르너David Zwirner이다. 하지만 이들 딜러나 예술 비평가들은 1980년대와 같이 확실한 과두寡頭적 위상을 누릴 수는 없게 되었다. 그렇게 빈약하고 산만해진 1990년대의 상황 속에서 가치 공여자로서 입지를 다져나간 사람이 바로 현대적 큐레이터였다.

1990년대의 '파워' 혹은 '스타' 큐레이터들은 이렇게 기관이 처한 불확실성이나 공격에 따라 뜨고 지는 존재였고, 그것은 1980년대 우편향화된 서구 정권들 중에서도 특히 미국과 영국에서 두드러졌다. 예술 지원금의 대규모 삭감이 자행되거나 그까지는 아니라도 지원금의 합법성 여부를 놓고 격심한 공격이 가해졌던 것이었다. 레이건은 재임기간 중 국가예술기금NEA에 대해 자신이 품고 있던 부정적 감정을 '유행병endemic'이라는 단어에 담아 토로했다. 그는 1981년에 취임한

이후 줄곧 이 기구를 폐지하고자 했지만 의회의 충분한 지지를 얻어내지는 못했다. 그러나 1989년, NEA는 동성애 사진가인 로버트 메이플소프와 예수 십자가 상을 오줌 속에 담은 작품 〈피스 크라이스트Piss Christ〉의 작가 안드레 세라노Andres Serrano로 인해 사회적 비판에 처하게 되었다. 1990년 NEA 위원장 존 프론마이어John Frohnmayer에 의해 지원금 교부를 거부당한 공연예술가들은 NEA를 법정 소송하여 승소를 얻기도 했다. 이러한 논란은 1990년대와 2000년대를 거치며 계속 끓어올랐고, 우익 정치인들은 예술 분야 국가 지원에 대한 반대의 목소리를 높였다. 20세기 후반은 나폴레옹의 제국주의가 신보수주의 속에서 되살아난 격이었지만 과거와 다른 점이 있다면 국가주의적인 문화 보호가 사라졌다는 점 뿐이다.

세라노나 메이플소프의 사례를 보면, 주류 박물관과 미술관에게 압력을 가한 것이 단지 우익 정치인만은 아니었음을 알 수 있다. 1980년대, 논란에 휩쓸린 예술가의 작품을 옹호하고 나선 것은 대형 기관이 아닌 딜러들이었다. 많은 경우 딜러들은 예술가의 편에 서서 그들의 아방가르드의 권리에 대해 든든한 지지를 보태었고, 불손하거나 영혼이 자유로운 예술 생산자와 관대하거나 어리숙한 후원자 사이에서 20세기의 신성동맹을 유지시킨 다리가 되었다. 1990년대에는 많은 박물관과 미술관들에서 논란이 된 작품에 대한 전시가 기피되기 시작했고, 그래서 오히려 이런 곳에서 전시를 함으로

써 위상을 확보하거나 유지하려는 노력들이 NEA를 둘러싼 논란에서와도 같이 새롭고 충격적인 사건으로 부각되었다. 여기에 더해, 1990년대 초반에는 박물관들이 드러낸 배타성과 엘리트주의를 직접적으로 검증, 비판하고, 또한 해체시키려 했던 예술 작업들, 그리고 정치 스펙트럼의 양극단 모두에게서 공격을 받았던 주요 예술기관들의 상황도 있었다.

경제적 불황기, 아방가르드의 재등장을 지지한 것은 누구였을까? 예술기관은 스스로에 대한 신뢰를 확인하고 계속 생존하기 위해 무엇을 필요로 했을까? 그 해답은 바로 관람자였다. 대중과 후원이 생존의 핵심으로 떠오른 것이다. 1990년대는 블록버스터 박물관 전시가 크게 성장한 시기였다. 1980년대까지는 거의 찾아볼 수 없었던 마케팅 부서가 등장하고, 인구학적 조사가 새롭게 시작되었다. 뮤지엄 브랜드 상품으로 서적, 엽서 등이 등장하였고, 전시 출구 부근이라는 전략적 위치에 놓인 기념품 숍에서 팔리기 시작했다. 그리고 다니엘 리베스킨트Daniel Libeskind, 프랭크 게리Frank Gehry 같은 '스타 건축가'들을 앞세워 레노베이션 또는 확장에 나서면서 그들의 자기중심적이고 과시적인 건축 프로젝트를 이용해 방문자들을 유인했다. 이와 동시에 대형 예술 기관은 자신을 비판하던 예술가들을 포용하고 전시를 허용함으로써 현대적 감각을 홍보할 수 있다는 사실도 깨닫게 되었다. 더 많은 대중을 끌어들이기 위해 지금껏 박물관에서 배제되어 온, 즉 기

관의 배타성을 직접 언급하는 작품을 전시하는 것보다 더 좋은 방법이 있을까? 수구적이고 엘리트적이라고 비판받는 박물관이 오히려 과감한 변화를 작품화한 작업을 보여주는 것보다 더 좋은 방법이 있을까?

이렇게 이 시기의 미학적 주제들은 관람자 모집을 목표로 제도화되었다. 그 사실이 잘 반영된 곳은 1993년 뉴욕 휘트니박물관 비엔날레에서였다. 여기서는 여성, 유색 인종, 그리고 퀴어queer 예술가들의 비율을 과감하게 확대함으로써 분수령을 이루었다. 1997년 런던 로열아카데미에서 이루어진 사치 컬렉션의 〈센세이션Sensation〉전에서는 논란과 도발(미성숙하기도 한)에 대한 끝없는 관심이 반영되었는데, 이 전시는 1999년 브루클린 박물관Brooklyn Museum에서 다시 열렸을 때 그것을 본 뉴욕 시장 루디 줄리아니Rudy Giuliani로부터 "역겨운 것들sick stuff"이란 비난을 받았던 전시이다. 예술가들이 미술관이나 박물관에서 사회적 실천을 수행함으로써 관람자와 제도적 규범을 드러내는 관계미학relational aesthetics도 등장했다. 1990년대를 거치면서는 제도와의 연계와 함께 글로벌 투어리즘의 의도가 명백한 국가 혹은 국제적 단체전, 즉 비엔날레가 총 40개 이상 새로 생겨났다.

이러한 모든 흐름 속에서 큐레이터는 수행자로, 외교관으로, 조직자로, 촉진자로, 그리고 독려자로 필수적인 존재임을 부각시켜 왔다. 이와 같은 상황은 1960년대부터 이미 시

작되었다고도 할 수 있겠지만, 1990년대의 큐레이터는 더 이상 장외에서 사업을 추진하는 아마추어가 아니라 없어서는 안 될 필수 전문가가 되었다. 바와 모마의 관계에서 보았듯, 1990년대에도 박물관은 아방가르드와 지속적으로 관계를 유지하면서 생존해 왔다. 그 이전에는 누구도 큐레이터가 그토록 많은 장소에서 그토록 많은 일을 하게 될지, 또 그토록 큰 권력이 될지 예상하지 못했다. 큐레이터는 이제 수세기 동안 그저 창백한 모습으로 골방에 앉아 소장품 목록을 정리하던 도서관 사서와도 다르지 않던 초창기의 모습에서 벗어나, 기관, 예술가 그리고 그들의 아이디어를 대변하는 확성기가 되었다. 진보적 코너서로서 신성의 반열에 오른 것이다. 1990년대와 2000년대를 거치며 예고된 것이 관람자 중심 예술의 승리였다면, 그 과정에서 승리를 함께 한 큐레이터야말로 이 변화를 위해 특별히 초빙된 사람이었다. 폴 오닐에 따르면 1990년대는 "큐레이터가 초가시성supervisibility을 획득한" 시기이다. 이렇게 찾아온 큐레이셔니즘의 시대는 향후 거의 20년간 지속되게 된다.

큐레이터를 넘치는 카리스마의 미술사적인 전시 기획자로 보는 시각이 있다. 오늘날, 예술 관련자들은 큐레이터를 제만이라는 선구자의 후예로 바라보는 경향이 있다. 큐레이터는 예술과 세상을 바라보는 우리의 시각을 바꿔줄 사려 깊

고, 도전적이며, 놀랍기도 한 전시를 능숙하게 조직해 만들어 낸다. 큐레이터, 그의 감성은 미친 경주마와도 같지만 그와 함께 예술에 대한 백과사전적 지식과 철학을 활용할 줄 아는 사람이다. 그러한 인물이 수적으로 증가한 것은 사실이지만, 동시에 큐레이터 본연의 업무를 수행하는 사람이 극소수에 불과한 것도 현실이다. 어쨌거나, 오브리스트와 같은 스타 큐레이터는 1990년대 중반 현대 큐레이터의 전성기에 주로 등장했으며 오늘날의 큐레이팅 산업을 이해하고 논의할 때 주인공은 바로 이들이 된다. 그들은 큐레이터 중의 큐레이터이며, 예술계를 넘어서까지 이 직업을 알리는 홍보대사의 역할도 도맡는 사람들이다. 스타 큐레이터는 이 직업을 대표하는 얼굴이다.

오늘날, 스타 큐레이터는 한 명의 작가처럼 자기만의 스타일을 보인다고 할 수도 있겠지만, 이를 순전히 자기중심성이라고 폄하한다면 그것은 지나친 단순화이다. 오브리스트의 사례를 보더라도, 스타 큐레이터들은 자신의 약점을 인지하고 있으며 유명세 앞에서는 자신의 몸을 낮추는 모습도 갖춘다. 그럴 만도 하다. 기관 속에서 그들의 역할은 독보적이지만 애매하기도 해서이다. 그들은 정확히 무슨 일을 하는가? 외계인처럼 나타나 우리에게 초이론적 예술을 주입시키는 사람인가? 실력가 비즈니스 컨설턴트로서 국제 고위권력 문화조직에서 일하는 초전문 요원인가? 아니면 예술가와 관람

자 사이에서 다리가 되어 현대 문화의 열매를 엄선하고 사람들이 그것을 실제로 먹을 수 있게 해주는 번역자인가? 이 마지막 가설은 너무 이상적이고, 앞의 두 가지는 너무 폄하적이라고 하겠다. 분명한 것은, 동시대의 스타 큐레이터들 모두가 유연한 지성과 학식을 갖추고 있으며, 승부에 능하고, 자신의 지위에 따르는 문제적 상황을 회피하지 않는다는 점이다. 실제로, 특히 기관의 상황에서 발생하는 현대의 큐레이팅에 대해, 심지어 그 이면의 위선 앞에서도 모순을 피하지 않고 논쟁하려는 의지야말로 스타 큐레이터가 겸비한 가장 큰 특징이 될 것이다.

그렇다 하더라도 스타 큐레이터의 직무 중 확실히 더 부각되는 측면도 분명히 있고 그들은 무엇을 하더라도 비판적으로 접근하는 특징도 보여준다. 이 직업을 이렇게 설명한다면 그것은 멀리 보기에 꽤나 복잡하게 느껴지겠지만, 20세기 큐레이터가 무엇을 해 왔느냐로 정리해볼 수 있겠다. 한마디로 그것은 아방가르드와 새로움이 어떻게 구성되었나를 분석, 관리하면서 산파産婆와 같은 역할을 도맡는 것이었다. 큐레이터는 온갖 것stuff의 관리자로 남을 것이고, 새천년 이후 그 온갖 것의 목록은 점점 더 늘어만 왔다. 한 가지가 달라졌다면, 큐레이터는 이제 온갖 것을 정리하고 목록을 만드는 행위의 구심점으로 활약하게 되었다는 점뿐이다. 큐레이터의 임무가 새로운 사물의 옹호(모더니즘 시기)에서 새로운 아이디어

의 옹호(개념주의 시기)로 바뀌고, 다시 기관에 새롭게 소속하게 된 존재로서의 자신을 옹호하는 것으로 바뀌었을 때, 아방가르드는 이제 돌이킬 수 없게 되어 버렸다. 스타 큐레이터는 아방가르드의 종말이라고 하는 근친상간적 순환 회로를 완성시킨 것이다. 그는 새로운 무엇을 찾고 그것을 옹호하기보다는 즉시 그것의 순서를 정리하고 예쁘게 포장해버림으로써 새로움의 가능성을 잘라버린다.

이는 새로운 생각이 아니지만 그것을 큐레이터의 세계는 쉽게 받아들일 수 없을 터이고, 그래서 그것은 수사에 불과하거나 모호한 어조로만 다루어질 뿐이다. 2000년에 처음 발간된 『큐레이터의 달걀』지에서 카르슈텐 슈베르트는 아방가르드의 종말과 관련된 놀라운 제도적 원인 현상 하나를 설명한다. 그것은 1980년대 후반 이후 시장에서 역사적 작품의 씨가 마른 현상이다. "대다수 유서 깊은 박물관에서 작품 소장은 사실상 '막을 내렸다'"고 그는 주장한다.

다시 말해, 중요도가 매우 높은 역사적 작품들이 사라졌고, 기관은 어떤 새로운 작품의 소장을 통해 그곳의 소장 목록이 가진 균형이나 전체적 성격을 한 번에 쇄신할 길을 잃게 되었다. 지속적으로 보급이 가능한 분야는 오로지 현대미술이었다. … 이러한 상황에서 아방가르드란 개념은 그야말로 관념으로 변했다. 오늘날의 박물관 문화에서는 신예술의 발견, 그리고 그것의 해

석과 역사화가 사실상 동시에 이루어지게 된 것이다.

슈베르트의 주장에 따르면, 기관에 의한 현대 예술작품의 컬렉션은 수많은 관리상의 문제를 안고 있기에 "그에 비하면 오래된 회화 걸작의 보존에 관한 논의는 단순명쾌하게 보일 정도이다." 대규모 컬렉팅을 수행하는 박물관과 미술관에서 컬렉션 자체가 별도의 작은 사업 분야로 정착되게 된 사정도 수긍이 간다. 이곳의 업무로는 작품(고도로 난해하거나, 사라졌거나, 혹은 일회용 재료로 만들어진)의 저장이나 보존에서부터 앞으로 예상 가능한 다양한 조건하에서 작품을 설치하기 위한 지침 문서를 생산하는 일까지가 포함된다.

예술계 외부의 눈으로 본다면, 기관의 컬렉션 구축 사업이 오늘날 큐레이터의 주요 역할인 제만식 '전시 제작' 행위와 견줄 수 있을만큼 복잡하다는 사실은 그저 놀랍기만 할 것이다. 그와 반대로 다수의 현역 스타 큐레이터를 고용하는 기관은 쿤스트할레 모델과 같이 영구소장품을 가지지 않는 곳들이다. 오브리스트가 있는 런던의 서펜타인은 컬렉션을 가지지 않는다. 2013년 베니스 비엔날레의 큐레이터였던 마시밀리아노 지오니Massimiliano Gioni가 있는 곳은 컬렉팅을 하지 않는 니콜라 트루사르디 재단Nicola Trussardi Foundation과 극히 드물게 컬렉팅을 하는 뉴욕의 뉴뮤지엄New Museum이다. 2015년 베니스 비엔날레를 큐레이팅한 오쿠이 엔위저Okwui Enwezor

는 뮌헨의 하우스데어쿤스트Haus der Kunst 소속으로 이곳 역시 컬렉팅을 하지 않는다.

이렇게 큐레이터는 공식적으로 컬렉팅에 관여하지는 않지만 전 세계의 컬렉션 판도에 강한 영향을 미치는 중재자이다. 그들의 전시는 고급 패션쇼와 같아서 어떤 작품에 대한 선호를 만들어 내기도 하고 더 중요하게 새로운 트렌드를 선포하기도 한다. (〈악마는 프라다를 입는다〉에서 미란다를 연기한 메릴 스트립이 1944년 테오도르 아도르노와 막스 호르크하이머가 고안한 '문화산업'을 자신만의 맥락에서 무심코 언급하는 장면이 연상된다. "저 파란색 뒤에는 돈 수백만 달러와 수없이 많은 일자리가 있어. 그러니 네가 자신만의 선택으로 패션 산업과 자기를 분리할 수 있으리라고 생각한다면 그만큼 우스운 일도 없겠지. 네가 오늘 입은 스웨터도 사실은 이 방에 있는 사람들이 수없이 많은 것 중에서 너를 위해 골라 준 거라고.") 예술계보다 훨씬 재빠르게 아방가르드를 품은 자본주의를 포용했던 패션 산업과도 같이, 많은 댓글을 만들어 내는 전시는 업계 내부의 사람들이 생각하고 만들어야 할 것이 무엇인가에 대해 막대한 영향력을 지닌다. 스타 큐레이터와 연합함으로써 예술가의 경력이 만들어진다면, 그것은 소장할 작품의 독특한 가치를 부각시켜 기관이 컬렉션할 수 있게 돕는다는 뜻에서이다. 그렇게 되면 예술가는 어느 부족에 입회하는 것처럼 특정 스타 큐레이터의 감각과 공고히 결부되어 버리기도 한다.

1990년대, 예술가들이 보다 과감한 재료를 선택하기 시작하고, 비디오아트나 행위예술과 같이 컬렉팅하기 어려운 형태가 점점 더 일상화 되어 감에 따라, 큐레이터는 기관 구매자들 중 가장 비중있는 존재로 변하게 되었다. 상업 딜러는 최근에 와서야 큐레이터의 방식을 따라잡아 상품화가 불리한 작품도 기관이 구입할 수 있는 사업적 거래로 만들어 내기 위한 요령을 터득하게 되었다. 참여적 예술과 행위예술 작업은 워낙 큐레이터의 레퍼토리로 깊이 뿌리박혀 있었으므로 무엇이 먼저 생겼냐는 질문은 마치 닭이냐 달걀이냐의 문제처럼 보인다. 어느 것이 먼저 생겨났을까? 퍼포먼스 예술이 먼저일까, 아니면 〈태도〉전이나 리파드의 설명 카드 방식과 같은 퍼포먼스식의 전시가 먼저일까? 동사 큐레이트curate의 확대 용례를 반영한 『옥스퍼드영어사전』의 2011년판에서는 타동사 수동형인 curated by의 최초 용례를 뉴욕의 전설적 실험공간으로 소호에 위치한 키친Kitchen의 퍼포먼스 작품 리뷰에서 찾고 있다. "키친에서 데니스Charles Dennis가 소속된, 그리고 그에 의해 큐레이팅된curated by 〈PS 122의 새로운 퍼포먼스 예술New Performances from PS 122〉의 세 가지 프로그램을 선보였다." 큐레이터curator라는 명사로부터 동사가 파생되는 변화의 시작이 바로 관람자로부터 기인되었다고 하는 예술계의 인식에 대해서는 별도의 언급이 필요할 것이다. 모든 행위예술이 존재하기 위해서는 장소가 확보되어야 하고, 관람

자가 모여야 하며, 실행 지침이나 의도가 실제 세계의 시나리오로 번역되어야 한다. 이 모두는 현대 큐레이터의 역할과 일치된다.

그 후, 1990년대 중반 무렵 부터 대부분의 유명 작가들은 큐레이터가 단순히 지지자이기를 넘어, 작품의 기획과 실현, 또 많은 경우 그 의미의 부여에 있어서까지 꼭 필요한 존재로 여기게 되어 갔다. '큐레이터 작품' 또는 '비엔날레 예술'은 아방가르드의 마지막 장르가 되었는데, 그것은 백 년이 넘은 역사에 첨부된 재미없고 낙후된 패러디 또는 주석에 불과하다. 진보적 작업들은 박물관, 미술관 그리고 예술 이벤트들이 장악하고 있던 코드화된 시각과 소비에 반발한 것이라고 하지만, 사실상 이들이 살아남은 것도 오로지 그런 기관들이 있기에 가능했다. 인스톨레이션 기반의 '큐레이팅 가능한' 예술 형식은 심지어 전통적인 매체들에서도 선호되고 있다. 예컨대 사진가는 사진 예술가로 바뀐다. 크리스티앙 볼탕스키Christian Boltanski, 볼프강 틸만스Wolfgang Tillmans, 제프 월Jeff Wall 등 여러 사진가들이 인기를 얻은 것은 조각적 요소나 장소특정적site-specific 요소를 가지고 이미지를 만들어 냈기 때문이었다.

그 결과, 대부분의 스타 큐레이터들은 퍼포먼스나 관람자 참여를 다루는 도상파괴적 예술가 군단을 거느리게 되었으며, 그것은 기관 소속 큐레이터에 대한 신뢰성을 보다 드높이

는 전문가 연합체로 발달했다. 가장 유명한 사례는 마리나 아브라모비치와 클라우스 비젠바흐가 될 것이다. 비젠바흐는 모마에서 2010년에 열린 아브라모비치의 회고전을 큐레이팅하면서 행위예술을 제도화하기 위한 새로운 선례를 만들어 냈다. (이 전시에는 눈에 확 띄게 매력적인 연기자들이 때로는 나체로 등장하여 아브라모비치의 과거 작업을 시연했고, 아브라모비치는 신작 〈예술가는 현존한다The Artist Is Present〉를 시연했다. 이 작품은 관람자들이 순서대로 그녀와 마주 보고 앉아 눈싸움을 하듯 하는 것이었다.) 아브라모비치와 비젠바흐는 가까운 친구지간이다. 2014년 초 비젠바흐는 매튜 바니Matthew Barney의 신작 〈기초의 강River of Fundament〉의 초연장에서 아브라모비치를 기자들 속에서 구출한 적이 있다. 기자들은 아브라모비치에게 배우 샤이아 라보프Shia LaBeouf의 최근 행위예술 프로젝트에 대한 의견을 묻고 있었는데, 비젠바흐는 그녀에게 시간이 늦었으니 빨리 자리로 가자고 하면서, 기자들에게는 그녀를 대신해 그저 그녀의 작품을 모방한 시간 낭비에 불과하다고 답해 주었다. "내일 그가 바퀴를 발명한다고 한들 무슨 의미인가요?" 그가 기자들에게 물었다. "이미 바퀴는 발명된 거죠. 그녀가 한 것 아닌가요? 우리 모두가 알잖아요."

비평가 클레어 비숍Claire Bishop은 2012년 발간한 『인공 지옥: 참여 예술과 구경의 정치Artificial Hells: Participatory Art and the Politics of Spectatorship』에서 1990년대에 예술이 이렇게 겪은 사

회적 전환을 그 내부 용어들의 변화를 통해 적절하게 짚었다. "예술가는 더 이상 어떤 사물의 개인적 제작자가 아니라 상황의 제작자 혹은 협력자가 되었다. 작품은 유한하고, 움직일 수 있고, 상품화될 수 있는 산물이 아니라 시작과 끝이 불분명하거나 장기적으로 진행되는 프로젝트가 되었다. 동시에 관람자는 '구경꾼'이나 '관찰자'가 아니라 협력제작자 혹은 참여자로 변했다." 이 선언에서, 현대의 박물관이나 미술관의 관람자 모집과 관련된 모순이 눈에 들어온다. 문화기관의 브랜드 개발 전략이나 마케팅 활동을 보면 그들도 이 모든 것을 원하는 것으로 보인다. 다시 말해, 참여 예술이 그러하듯 문화기관 역시도 관람자와 어떤 장벽도 없는 관계를 만들고자 희망한다. 전시에 가고, 예술영화도 관람하고, 카페에서 식사하고, 기념품 쇼핑을 하고, 팸플릿을 집에 가져와 다음 나들이를 계획한다. 오디오와 스마트폰 가이드, 터치스크린과 영상, 어린이 놀이터와 전통적인 설명 패널들을 활용함으로써 문화기관은 관람자의 경험이 완전히 상호소통적이고, 투자 가치로서도 만족스러우며(즉 낸 돈 만큼의 가치가 있다고 느껴지며), 또한 참여 예술처럼 언제 어디서나 벌어지는 무엇이 되기를 바란다.

비숍의 선언은 박물관이 아방가르드적 실천을 활용해 관람자를 유인하는 방식을 언급한 점에서 돋보인다. 물론 비숍은 참여 예술을 비판하지만 그 진보적 가능성에도 기대를 품

고 있는 사람이다. 그녀는 단호하게 자신이 이해하는 '참여 예술'과 앞서 제시된 '관계미학'의 차이를 부각시킨다. 참여 예술은 특히 비서구권에서 활발하듯 문화기관의 상품화 의도로부터 자유로운 장소에서도 일어날 수 있는 반면, 관계미학은 큐레이터 겸 저자인 니콜라 부리오Nicolas Bourriaud가 쓴 동명의 저서(불어판과 영문판의 출간 연도는 각각 1998년과 2002년이었다)에서 제창된 용어로, 비숍의 시각에서 그것은 "박물관과 미술관의 입맛에 잘 맞는 담론적이고 대화적인 프로젝트"에 불과하다. 이 정도면 부드러운 표현이다. 관계미학 운동은 큐레이터에 의해 이름이 정해진 최초의 현대 예술이라 할 수 있는데, 아방가르드의 붕괴에 큐레이터가 본의 아니게 기여한 지대한 역할을 고려한다면 어쩌면 그 마저 마지막이 아닐까 싶다. 동시에, 부리오의 저서는 박물관에게 새로운 하나의 지침을 제공했다고 볼 수 있다. 어떤 다른 아방가르드적 운동도 그렇게 급격히 제도화된 사례는 없었다. 관계미학과 연관된 대부분의 작가, 즉 리크리트 티라바닛Rirkrit Tiravanija이나 카르슈텐 휠러Karsten Höller 같은 사람들이 오늘날 가장 성공하고 힘 있는 작가가 되었으며, 비록 작품의 형식이 박물관 소장에 유리하지는 않지만 최고 권위의 국제 컬렉션이나 개인 컬렉터들에게 수용되고 있다는 사실 등을 고려하면 이 운동을 견인한 기관과 큐레이터의 영향력은 짐작되고도 남는다.

관계미학이 결국 제도화로 귀결되었다면 그 의미를 살펴보는 것은 이 작은 책의 목적 중에서도 가장 중요한 것이 될 것이다. 2008년 뉴욕 구겐하임 박물관에서 낸시 스펙터Nancy Spector가 큐레이팅한 〈어느곳도무엇도theanyspacewhatever〉전에는 티라바닛과 휠러 외에도 마우리치오 카텔란Maurizio Cattelan, 리암 길릭Liam Gillick, 피에르 위그Pierre Huyghe 등 이 운동에 몸담은 모든 유명 작가가 참여했다. 그런데, '명백한 제도화'의 전형으로 이 전시를 묘사한다면 그것은 그리 적절하지 않다. 왜냐하면 이 전시는 1996년 보르도 현대미술관Musée d'art contemporain에서 부리오가 개최했고 관계미학 운동의 (제도적) 출발점이 되었던 〈트래픽Traffic〉전에 화답하는 것이었기 때문이다. 다시 말하면, 관계미학은 애초부터 제도적이었다. 비평가들은 〈트래픽〉전의 목표를 분명히 읽을 수 없었다. 당시 『프리즈』지 리뷰를 통해 칼 프리드먼Carl Freedman은 이 전시를 "야심찬 후원금"에도 불구하고 "어쩔 수 없이 모호하다"고 표현하면서 "그 일차적 수혜자는 … 참여 작가와 그 관계자인 듯하다"고 하였다. 관람자들에게 자신이 자란 집을 그려보게 하는 도미니크 곤잘레스 포스터Dominique Gonzalez-Foerster의 방 프로젝트라던가 티라바닛이 미니 바 주위에 카드보드로 만든 테이블과 의자를 늘어놓은 것은 확실히 상호작용적이기는 했지만 그 목적이 무엇이란 말인가? 이런 것이 치료로서의 예술인가? 파티로서의 예술인가? 이렇

게, 그 혁신의 의도조차 불분명한 대부분의 작품은 전시가 된 기관이라는 울타리 속에서만 맴돌 뿐이었다.

〈트래픽〉전의 의도가 애매모호했다면, 〈어느곳도무엇도〉는 냉소적이면서도 명확했다. 앞의 전시 이후 12년 동안, 마시밀리아노 지오니, 한스 울리히 오브리스트, 다니엘 번바움, 그리고 베아트릭스 루프 등의 모든 사람들이 어떤 식으로든 이 운동에 발을 담그게 되었고, 〈어느곳도무엇도〉의 도록 커버 글을 인용하자면 "전시를 자신의 매체라고 선언"한 작가 모두가 빠짐없이 참여했다. 이 예술가들은 새로 태어난 현대의 큐레이터들이라 할 수도 있겠지만, 스타 큐레이터들은 그들을 위협으로 보기는커녕 오히려 매력적인 조력자가 되어 동참했다. 박물관과 미술관을 이어주고, 사람들이 예술에 참여할 때 발생하는 보험 등 책임 문제와 관련된 까다로운 서류를 처리했으며, 고난이도 설치 작업을 돕거나 준비해 주었고, 한편으론 이런 작업의 중요성을 설파하고 집필하는 일도 잊지 않았다. 제리 솔츠Jerry Saltz는 『뉴욕』지에 〈어느곳도무엇도〉의 최종결론 격인 비평을 실었는데, 휠러의 〈회전하는 호텔룸Revolving Hotel Room〉에서 묵었던 경험을 떠올리면서 그것은 그저 그것, 전시기간 중 $259에서 $799의 가격에 판매된 구겐하임에 설치된 호텔 방에 불과하다고 말했다. 그가 묘사하는 관계미학은 "궁궐의 반란"처럼 시작되었지만 이내 "복수심을 뒤로 숨기고 그것을 받아들인 양떼 같은 큐레이터

들"을 끌어모으게 되었다. 솔츠는 전시 도록에 실린 스무 명의 큐레이터에 의한 비평문을 언급하면서, 이 전시의 큐레이팅은 여성이 맡았지만 운동에 가담 중인 수많은 여성 작가들 중 전시에 참여한 사람은 단 한 명에 불과했다는 점도 지적했다. 5년이 지난 지금 솔츠의 비평을 읽어보면, 이런 예술이 어떻게 뉴욕의 문화 산업을 지배하게 되었는지에 대한 통찰력이 느껴진다. 최근에 관계미학을 다룬 뉴욕의 전시를 살펴보면 모마의 〈레인룸Rain Room〉(2013), 그리고 뉴뮤지엄의 휠러 회고전(2012) 등이 있다. 마치 어른들의 디즈니월드처럼 변해가는 이 도시에서, 관계미학의 발달과 보조를 맞추어 자의식을 드러내며 큐레이팅된 설치와 행위예술은 나이트클럽과 같이 긴 입장 대기 행렬을 연출했고 수많은 소셜미디어용 셀카와 블로그 글을 위한 무대로 제공된다.

관계미학과 달리 비엔날레는 백 년을 넘게 예술세계에서 살아남았다. 베니스 비엔날레는 1895년, 당시 큰 인기였던 만국박람회와 세계박람회를 모델로 삼아 당당히 국제 예술시장의 성장을 목표로 제시하며 예술계의 올림픽처럼 만들어졌다. (1940년에서 1960년대까지 베니스 비엔날레에는 작가와 구매자가 만나기 위한 구매 사무실도 존재했다.) 1990년대가 되면, 비엔날레는 아이디어가 바닥난 동시에 새로운 활력의 투입이 절실한 곳으로 인식되기에 이르렀다. 1980년대에 문화관광이라는 흐름을 타고 등장한 아바나 비엔날레(1984)와 이스탄

106

불 비엔날레(1987) 등은 이후 1990년대를 거치며 비엔날레의 르네상스를 이끌게 된다. 관광 산업의 부진을 겪고 있던 많은 도시들은 박물관, 미술관과 같이 지역적인 것이 곧 세계적인 것이라는 당시의 트렌드를 기조로 삼아 브랜드 구축에 나서게 되었다. (이와 같은 동기는 1990년대에 성행했던 영화제들에서도 찾을 수 있다.) 비엔날레는 관람자를 중시해 온 특징으로 인해 1990년대의 발달 과정 중에도 스타 큐레이터의 긴밀한 관여는 활발해 졌지만, 2000년대에 들어선 후에는 전형적인 현대 큐레이팅 스타일의 전개, 즉 진부한 시장중심주의를 탈신 비화 하고, 다시 비엔날레의 참의미를 재신비화 하기를 통해 큐레이터의 위상도 보다 중심의 위치로 이동하게 되었다.

2014년 3월, 마시밀리아노 지오니는 토론토의 파워플랜트 Power Plant 토론회에서 "비엔날레 비난하기라는 국민 스포츠가 탄생했다. 비엔날레의 좋은 점은 이 제도가 2년에 한 번씩 제도 그 자체의 의미를 생각해볼 자리가 된다는 점이다"라고 표현하면서 2000년대 비엔날레 문화 속에서 스타 큐레이터가 부상하게 된 상황을 요약했다. 결국, 비엔날레를 부수고 문제 삼는 과정에서 오히려 스타 큐레이터가 비엔날레의 중심을 차지하게 된 것이다. 지오니와 직접 연결되는 두 가지의 핵심 사례는 1996년부터 유럽 도시를 이동하며 열리는 마니페스타Manifesta와 큐레이터 프란체스코 보나미Francesco Bonami가 감독한 2003년 베니스 비엔날레이다.

마니페스타는 소련의 붕괴와 마스트리트 조약의 결과로 탄생한 EU에 대한 예술계의 반응이라고 (혹은 그것을 흉내 내기라고) 볼 수 있다. 초회 개최지는 로테르담이었고 기획은 공동으로 진행됐다. 수석 큐레이터는 카탈린 네레이Katalyn Neray였으며 네 명의 '협력 큐레이터'는 로사 마르티네즈Rosa Martinez, 빅터 미시아노Viktor Misiano, 앤드루 렌튼Andrew Renton, 그리고 한스 울리히 오브리스트였다. 마니페스타의 선언은 전형적 아방가르드 선언들과 모든 면에서 차별화되었다. 문제를 제기하는 방식이 개방적이고 따뜻했으며, 모두를 위한 모든 것이 되기를 원한다는 의미에 한해서만 야망을 보였다. "마니페스타 1은 삶과 감정 속 우울과 유쾌를 다룬다 / 대화 속의 큰 문제와 큰 즐거움들 / 이주 문제 / 장소를 가지기와 장소를 잃어버리기 / 통합 문제 / 상상계의 필요성 / 이 세계를 위한 새로운 관계 형성의 필요성." 모더니스트의 독설을 천진난만하게 패러디한 듯 읽히는 이 글은 유토피아적 사고의 전형이라 할 수 있을 것이다. 유토피아는 그리스어로 호好장소와 무無장소를 모두 뜻한다. 여기엔 모순도 있다. 어떻게 모든 것을 큐레이팅한단 말인가? 아무리 토착적이고, 희망적이고, 자유로운 감성이라 하더라도 마니페스타는 분명히 예나 지금이나 하나의 산업이다. 무장소성 혹은 다장소성을 표방한다 하더라도, 그 중심 터전은 암스테르담의 본부이며, 그곳에서 학술지, 심포지엄, 서적 등 전문 큐레이터의

활동이 이루어진다. 이곳의 이사진은 과거에도 현재도 마치 유럽의 비밀결사 큐레이터단과 같으며, 기업으로부터 공공 기관에 이르는 후원자 명단을 보면 국제 예술위원회들, 문화부와 재단들이 포함되어 있다. 마니페스타 1의 주 후원자는 필립모리스 베네룩스 지사였다. 〈태도가 형식이 될 때〉와 묘하게 겹친다.

2003년, 50회를 맞은 베니스 비엔날레에서는 마니페스타와 유사한 방식이 제안되었는데, 예술감독 프란체스코 보나미는 "해럴드 제만의 페르소나에 화답하여 (제만은 1999년과 2001년 베니스 비엔날레를 두 번 큐레이팅했다) 커뮤니티 큐레이팅"을 시작했다. 제만은 너무나 강한 존재인데다 외골수였고 권위적이었으며 교과서가 되어갔다. 이제는 그의 직무도 탈신비화와 와해를 맞이할 때가 되었고, 그래서 보나미는 비엔날레를 여러 섹션으로 분할해 각각을 오브리스트나 지오니 같은 유명 기획자와 예술가 티라바닛, 가브리엘 오로츠코Gabriel Orozco 등에게 배당했다. 비엔날레의 주제는 〈꿈과 갈등: 관람자의 독재Dreams and Conflicts: The Dictatorship of the Viewer〉였으며, 이것은 90년대 중반 이후 예술 산업과 현대 큐레이팅, 그리고 아방가르드를 견인해 온 동력을 직설적으로 언급한 것이었다. 랠프 루고프Ralph Rugoff는 『프리즈』지 기고문에서 또 하나의 아이러니를 지적했다. "이 비엔날레에선 유일하게 소속 큐레이터에게만 독재가 허용됐다." 오브리

스트는 티라바닛 및 몰리 네스빗Molly Nesbit과 함께 〈유토피아 정거장Utopia Station〉이라는 제목도 절묘한 (이것은 모순만은 아니다) 전시를 공동 기획하였는데, 루고프는 이에 대해 다음과 같이 말했다. "라운지와 같이 산만한 공간에 160인 이상의 예술가 작품을 밀집시켰는데 여기저기 컴퓨터들이 너무나 당연한 듯 놓인 모습이 꼭 클럽하우스 분위기 같았다." 아인트호벤의 반아베 박물관 큐레이터인 찰스 에셰Charles Esche는 후에 다음의 말을 덧붙였다. "이 프로젝트는 체 게바라 티셔츠를 입었지만 자신의 급진적 가능성을 축소, 소모시켜 버렸다." 오브리스트 일당이 쓴 '유토피아'라는 단어에 대해 에셰는 다음과 같이 말했다. "오브리스트와 같이 정확한 해석 없이 단어를 사용하게 되면 그것은 예술가가 큐레이터에게 봉사하게 되는 바로 그런 모델만을 반복하게 될 것이다. 이는 모든 것을 혼자 조율하는 스탈린 식의 궁극적인 유토피아이다." 이렇게 2003년 베니스 비엔날레에 대한 평가는 엇갈렸고 심지어 적대적이기도 했지만, 여러 국제 예술 행사에서도 유사한 방식은 되풀이되었다.

지오니를 예술감독으로 하고 일군의 큐레이터들이 참여한 2013년 베니스 비엔날레의 제목은 〈백과사전 궁전The Encyclopedic Palace〉이었으며, 지아르디니Giardini로부터 아르세날레Arsenale 전시장까지 분포된 단체전에는 현대 작가만이 아니라 작고했거나 유명하지 않은 작가의 작품들까지가 전

시되었다. 오브리스트의 '클럽하우스 분위기'와 달리 소외된 작가를 중심으로 한 시도가 신선할 수 있겠지만 산만한 분위기도 여전히 지배적이었다. 이곳의 스타 큐레이터는 마치 오슨 웰즈Orson Welles의 영화 〈시민 케인Citizen Kane〉에서 주인공 찰스 포스터 케인이 수집품으로 가득 찬 저택을 쓸쓸히 지키던 마지막 장면과도 같은 수집가로서의 자신을 소개했다. 하지만 그런 비교는 적절치 못한데, 지오니는 큐레이터 팀을 거느리고 있었고, 〈백과사전 궁전〉은 전시물만 많아졌을 뿐 관례적인 작가와 장르를 그대로 답습함으로써 백과사전적이지도 못했기 때문이다. 결과적으로, 1980년대와 1990년대 예술계에서부터 내려온 문제들이 그대로 이어졌으며, 표면적으로 보이는 다양성과 포용성은 관료주의와 인습을 살짝 감춘 것에 지나지 않았다. 1980년대 말, 글로벌리즘이 대두된 이후로 계속 지적된 문제로, 서구 예술계가 애완견처럼 거느려 온 프로젝트의 성격도 그대로 승계되었다. 비서구 예술가들은 작업의 사회 구조적 특성 혹은 이국적이거나 신비주의적인 특성에 따라 마구잡이로 선정되었던 것이다. 전시에는 예술계에서 수십 년간 배척당해 온 회화가나 드로잉 작가도 포함되었지만 이들 중에는 정규 교육을 받았거나, 정신이 멀쩡하거나, 아직 살아있는 사람은 별로 없었다.

〈백과사전 궁전〉보다 한 해 앞서서, 캐롤린 크리스토프-바카르기에프가 야심차게 개막한 〈도쿠멘타 13〉이 있었다.

(그녀가 인쇄한 대로 적으면 〈dOCUMENTA (13)〉이다.) 예술계에서의 영향력이 막대한 이 5년 주기의 아방가르드 행사를 위해 그녀는 국제 예술 이벤트가 가진 시간성의 한계를 돌파할 계획을 세웠으며, 이를 위해 개회 전 출판 프로젝트가 별도로 진행되었다. 그녀는 행사의 폐회 후에도 계속 존재하게 될 작품의 제작을 위탁하였고, 도쿠멘타의 본부가 계속 있어왔던 카셀Kassel 외에도 카불Kabul과 밴프Banff 등 몇 군데에 '지소'를 개설했다. 또한 '큐레이터'라는 타이틀을 거부하고 자신과 국제 팀 소속원들을 '수행자agent'라고 부르기도 했다. 2010년 예술가, 큐레이터, 비평가를 겸하는 캐롤리 테아Carolee Thea와 한 인터뷰를 보면, 크리스토프-바카르기에프는 이미 이러한 움직임을 암시하면서 자신이 공동으로 큐레이팅 하고 있는 토리노 트리엔날레Turin Triennial에서 "작가적 큐레이터auteur/curator로부터 의도적으로 멀어지고자 한다"고 선언하였다. 그러나 그것은 "스펙터클과 경쟁하려는 것은 아닌데" 그 이유는 이들을 "비밀요원"이나 "미끼"로 바라보기 때문이라고 한다. 마치 르네상스기의 미술가들이 교회로부터 위탁받은 기독교 이야기와 테마를 작업하면서도 동시에 "뭔가 다른 것, 뭔가 비밀스러운 음모"를 함께 실행하던 것과도 같다는 설명이었다.

그렇게 보면 크리스토프-바카르기에프는 아마 도쿠멘타의 프레스 프리뷰 키트 속 CD에 담겼던 자신의 사진 19장에

대해서도 개의치 않았을 것 같다. 도쿠멘타는 참여 작가를 오 픈할 때까지 숨기는 전통을 가지고 있어서 항상 프리뷰 하기 가 쉽지 않았는데, 베를린의 저널리스트 나디야 새예즈Nadja Sayej는 자신의 인터넷 시리즈 〈아트스타ArtStars*〉와 연결된 블 로그 글에서 이 사진들을 보고, "큐레이터 포르노curator porn" 라고 아주 우습고 신랄하게 표현하면서, "[크리스토프-바카 르기에프가] 숲속 안락의자에 앉아 비즈니스 정장을 차림을 하고, 열심히 일하거나 그냥 빈둥거리며 이런저런 궁리를 했 다"고 썼다.

큐레이터 포르노는 지엽적인 부분일 수도 있겠다. 하지만 그 자체도 내용의 일부이고, 기관의 전시, 특히 비엔날레 홍 보에 활용되는 일반적인 방법이기도 하다. 스타 큐레이터의 용모는 쉽게 알아볼 수 있을수록 더 좋다. 우리는 아직도 현 대 예술가라고 하면 흔히 자유분방한 매력의 보헤미안 스타 일을(특히 남성의 경우) 상상하지만, 현대 큐레이터에 대해서 는 마치 선택과 정리의 전문가인 듯 고상하고, 완벽하며, 변 치 않는 스타일을 상상한다. 크리스토프-바카르기에프의 특 징은 풍성한 곱슬머리와 풍성한 스카프이다. 오브리스트는 안경과 아녜스비agnés b. 정장과 타이이다. 지오니는 보이시한 미소년 풍의 외모이며, 베아트릭스 루프는 단발에 팔리아치 Pagliacci 스타일의 검은 블라우스이다. 『W』 매거진에 따르면 비젠바흐의 경우 "질 샌더스 맞춤 정장이 옷장에 가득하다."

큐레이터 포르노는 현대의 스타 큐레이터 또한 정치인이나 셀레브리티들처럼 자신의 아이덴티티까지 큐레이팅해야 함을 의미한다. 이렇게 본다면 현대의 스타 큐레이터들이야말로 크리스토프-바카르기에프가 말한 '수행자'로서, 로마 식민지 프로쿠라토르나 중세 큐레이트로부터 화려하게 재탄생한 대형 조직 또는 개념의 대변자이자, 대중에게 공개되기 전에 행사나 전시가 가지는 얼굴이다.

조금 덜 과격한 큐레이터 포르노의 사례로는 1990년대 중반부터 스타 큐레이터가 정착하게 된 과정에서 나타난, 제만이 '전시제작'이라고 표현한 그것이 있다. 이는 대충 다룰 수 없는 문제이다. 예술사학 학위 과정에서도 작품이나 작가가 아닌 전시의 역사는 대단히 소홀히 취급되어 왔는데, 그 결과 학생들은 예술 생산의 환경을 비롯해 예술 시장의 성격과 변화에 대해 잘 이해하지 못하게 되었다. (이 책을 위해 조사를 행하는 과정에도 이 사실이 절실히 느껴졌는데, 큐레이팅의 급부상이란 현상에도 불구하고, 자료를 찾기가 마치 부스러기를 주워 모으는 까치와 같았다.) 1990년대 이후 전시제작의 역사에 다시 관심이 모이게 된 현상도 교육과정적 진화의 결과라고만 볼 수는 없다. 현대 큐레이터와 큐레이셔니즘 문화 전반이 함께 발달하는 모습에서는 근친상간의 냄새까지도 풍긴다. 큐레이터가 전시제작의 역사를 이야기할 때면 거기엔 언제나 과장된 페티시즘적 탈/재신비화가 가미되며, 이런 것은 새로운 규범

을 수립하고 확립해 나가는 모든 현대의 과정 속에서 발견되는 공통의 특징이다. 예를 들어, 브루스 알트슐러의 『살롱에서 비엔날레까지Salon to Biennial』(2008), 그리고 『비엔날레와 그 이후Biennials and Beyond』(2013)는 모두 "예술사를 만든 전시들Exhibitions that Made Art History"이라는 부제목을 똑같이 달고 있으며, 살롱에서부터 현대까지의 아방가르드 전시 제작사를 마치 그것이 모든 관심 있는 사람을 위한 기본 소양인 것처럼 제시한다. 파이던Phaidon 출판사의 대판형으로 멋지게 디자인되어 출판된 이 시리즈는 지금까지 알려지지 않았던 온갖 문서들을 싣고 있어서 중요한 참고서가 되고 있다. 하지만 이들은 너무 크고 무거운데다가 아방가르드를 완성된 형태인 것처럼 제시함으로써 그저 예술을 위한 예술의 강조인 것으로 보일 수도 있다. 진지한 독서보다는 커피 테이블을 위한 책이라 할 것이다.

스타 큐레이터인 호프먼은 전시제작 역사를 탈/재신비화하기로는 독보적인 인물인데, 그가 2012년, 〈태도가 형식이 될 때〉에 대한 화답으로 〈태도가 형식이 될 때가 태도가 될 때〉를 기획한 사실은 이미 이야기한 바가 있다. 이 전시는 제목도 후기구조주의적 성격을 재치있게 담고 있는데, 그것은 큐레이터로서 호프먼이 가진 기본 철학이기도 하다. 그는 1999년에 혜성처럼 등장했는데 이탈리아의 악동 작가 카텔란Cattelan과 공동으로 〈제6차 캐리비언 비엔날레Sixth Caribbean

Biennale〉라는 것을 기획했다. 이는 당시 비엔날레에서 흔히 볼 수 있었던 큐레이터 및 유명 예술가들, 즉 바네사 비크로 프트Vanessa Beecroft, 더글러스 고든Douglas Gordon, 올라퍼 엘리 아슨Olafur Eliasson 등등을 초대하여 함께 세인트키츠St. Kitts 섬 으로 휴가를 가는 것이었다. 그러나 '제6차'라면서도 사실 그 앞에 다섯 번 실행된 전력도 없었고, 사실 비엔날레도 아 닌 속임수 프로젝트였다. 참여 예술가들은 그저 칵테일을 마 시고, 수영을 하고, 선탠을 했을 뿐이고 그저 극소수의 몇 명 만이 이 경험과 관련된 소소한 작업을 했을 뿐이다. 여기에 참여한 예술가 앤 매그너슨Ann Magnuson은 이 비엔날레에 대 한 소감을 아트넷 웹사이트에 올렸는데, 〈길리언의 섬Gillian's Island〉이란 드라마의 주제가를 풍자해 이렇게 적었다. "의자 에 몸을 묻고 들어 보게나 / 운명적인 이야기를 / 카리브의 어느 섬에서 / 잘나가는 예술가들 / 큐레이터는 잘나고 못 된 장난꾸러기 / 젊은 도우미는 싱글싱글 웃기만 했지 / 비 엔날레를 연다고 하는데 / 작품은 없었다네 / 작품은 없었다 네." 호프먼은 스타 큐레이터 계의 위어드 알 양코빅Weird Al Yankovic[*] 이라고 할 만하다. 2000년대에도 그는 지속적으로 예 술계에 대한 풍자와 찬양을 넘나들며 활동했고, 유명 기관이

[*] 대중음악을 코믹하게 개사하거나 패러디하여 큰 인기를 얻은 코미디언 음악가

수행한 전시에 대한 반응을 다시 전시로 만들어 내며 유명세를 얻었다. 그의 〈태도〉전은 샌프란시스코의 캘리포니아 칼리지오브아트 와티스 인스티튜트Wattis Institute에서 열렸는데 (당시 그는 이곳의 책임자로서 이 대학의 유명한 큐레이터학 프로그램에 속한 학생들을 지도했다.) 이는 제만을 추종하며 작업하고 있는 젊은 예술가들의 전시였다. 2014년 유태인 박물관Jewish Museum에서는 〈또 다른 일차구조들Other Primary Structures〉이라는 전시도 열렸는데, 그것은 1966년의 〈일차구조들Primary Structures〉전에 화답하는 전시로, 포스트모더니즘 조각을 대중에게 널리 알린 비서구계 예술가들이 참여한 전시였다. 그의 두 프로젝트는 분명히 큐레이셔니즘에 대한 비판의식도 담고 있었지만, 동시에 규범을 재승인하고 큐레이터의 개념적 권력을 치하하는 것이기도 했다. 현대의 많은 학자들이 그렇듯, 호프먼도 역시 일련의 배제 행위를 꼬집는 동시에 포용을 적극 중재하는 사람이었다. 그가 최근에 낸 『쇼타임: 현대미술에 영향을 준 전시 50선Show Time: The 50 Most Influential Exhibitions of Contemporary Art』는 아방가르드에 대한 또 한 편의 추모사였으며, 1990년대의 언저리에서 더 이상 진보되지 않는 규범화된 전시들을 나열하는 잘 만든 커피 테이블용 책이다. '출간 즉시 고전의 반열에 오르다'라는 모순적 표현이 떠오른다.

 2013 베니스 비엔날레에서는 지오니의 〈백과사전 궁전〉

을 벗어난 카 코르네르 델라 레지나궁Ca'Corner della Regina이라는, 지금은 프라다 재단이 운영하게 된 예술 공간에서 또다른 형태의 화답전이 열렸다. 전설적인 아르테 포베라 큐레이터 제르마노 첼란트Germano Celant의 〈태도가 형식이 될 때: 베른 1969/베니스 2013〉전은 예술가 토마스 데만트Thomas Demand와 건축가 렘 쿨하스Rem Koolhaas와의 "대화를 통해" 진행되었다. 제만의 유명한 전시를 다시 낯선 모습으로 무대에 올린 이 전시는 '전시 포르노'라고 불러 마땅할 것이고, 더 넓은 문화적 맥락에서 '노스텔지아 포르노'라고도 볼 수 있을 것이다. 이와 같은 사례로는 모차르트의 〈돈 지오바니〉가 1787년에 초연됐던 프라하 에스타테스Estates 극장에서 다시 공연되는 것, 셰익스피어 극이 런던에 새로 지어진 글로브 Globe 극장에서 마침표 하나까지 정확하게 재현되는 것, 〈사이코Psycho〉부터 〈캐리Carrie〉에 이르기까지 할리우드에서 일어나는 리메이크의 열풍, 또 과거의 앨범을 처음부터 끝까지 라이브로 부르는 재결성 밴드의 앨범 투어 등이 있다. 이러한 현상들은 새로운 영감이 될 수도 있지만 식상한 것이기도 하다. 어쨌거나 이들 모두는 반아방가르드적인 배경을 여과 없이 드러내는데, 그 모토는 새롭게 하라가 아닌 '올드하게 하라'라고 해야 할 듯하다.

그렇다면 1960년대 아방가르드의 최전선에 있었던 〈태도가 형식이 될 때〉가 이런 움직임 속에서 다시 등장한다는 사

실은 얼마나 큰 모순인가? 단, 이것은 복잡하고 불분명한 방식으로 이루어진다. 제만의 실제 전시 제목은 〈생각 속에 살기Live in Your Head〉로, 아이디어가 형태에 우선한다는 개념주의를 요약한 문구였다. 그렇다면 개념주의 작업들을 되새기는 것이야말로 설득력이 있을 것이고, 또 그것이 최소한의 요건이 될 것이다. 하지만 이 전시의 작품 대부분은 특정적 사물성objecthood, 구체적인 설치의 맥락성, 심지어 특정적인 형태나 외관도 갖추고 있지 않았다. 제만의 전시를 다룬 1969년 스위스의 TV방송 다큐멘터리에는 예술가 로렌스 와이너가 등장해 자신의 작업이 가진 시간과 공간을 초월하는 다양한 잠재적 존재 형식을 다음과 같이 요약했다. "개념은 … 나에게 굉장히 재미있게 느껴집니다. 이것 [쿤스트할레 벽을 정사각형으로 찍어낸 것] 자체는 아이디어에 비하면 중요한 것이 아닙니다. 내가 암스테르담이나 뉴욕에서 같은 행동을 한다면 그것도 또한 완전히 동일한 작품입니다. 물론 조금 다를 수 있겠고 다른 벽일 수 있겠죠. 그래도 그것은 동일합니다. 내가 직접 하지 않아도 됩니다. 다른 누가 해도 마찬가지입니다."

캐서린 스펜서Catherine Spencer는 이 전시의 팸플릿에서 그것이 분명히 "패티시적, 노스텔지어적 차원"과 의식적 거리두기를 선언했다고 썼다. 하지만 전시의 많은 요소들은 이와 다르게 진행됐다. 렘 쿨하스와 토마스 데만트가 공동 큐레이

터로 참여한 사실도 이에 기여했다. 쿨하스는 박물관이나 그 공간(예를 들어 친구지간인 오브리스트의 서펜타인의 파빌리언 같은) 그리고 프라다의 상업공간을 설계해 왔으며, 데만트는 공공 공간이나 정부 공간을 종이로 만들어 으스스한 사진이나 영상으로 기록한 작업으로 유명하다. 첼란트가 디스플레이(바의 백화점식 아방가르드 전시가 연상된다) 혹은 시뮬레이션 분야에 몸담고 있는 사람들을 선정한 참여자 목록도 큰 영향을 미쳤다. 쿤스트할레 베른의 평면 배치도는 카'코르네르에 정확히 매핑되었는데, 그러한 패티시적 행동은 두 현장이 가진 차이 때문에도 관심을 끌었다. 벽과 바닥에는 점선으로 '없어진' 작품이 표시되었고, 이는 존재하지 않거나 없어졌다는 의미 외에도 여러 비평가들이 지적했듯 범죄 감식 현장과 같은 분위기를 자아내기도 했다. 그것은 보스턴의 이사벨라 스튜어트 가디너 박물관Isabella Stewart Gardiner Museum에서 1990년에 도난당한 렘브란트나 페르메르의 작품이 전시되었던 곳에 빈 액자를 걸어둠으로써 아직까지 작품을 되찾지 못한 사실을 표시한 것과도 닮아 있었다.

〈생각 속에 살기〉는 결국 오로지 전시물의 가치에 관한 것처럼 완성되었다. 로스앤젤레스의 게티 인스티튜트Getty Institute에서 임대한 〈태도〉전 관련 사진과 서류 원본들은 1층에서 열람 가능하게 배치되었다. 스펜서는 "돈의 [냄새가 풍긴다.] 정장을 입고 관람자를 근접 관찰하는 경비원부터 약

75파운드의 가격이 붙은 묵직하고 아름다운 전시 도록까지"라고 적었다. 미국 개념주의의 맏언니격인 로렌스 와이너는 "다른 누가 해도" 상관 없다던 자신의 작품을 직접 전시에서 시연하여 개회식에서 큰 박수를 받았다.

스펜서는 이 전시가 프라다 소유의 공간에서 열렸다는 점에서도 필립모리스의 협찬을 받은 원 전시와 다르지 않다고 지적하면서, 하지만 그 둘의 차이도 많은 것을 시사한다고 한다. 그 차이를 요약하자면 속도가 훨씬 빨라졌다는 것이다. 1995년부터 미우치아 프라다와 그녀의 파트너 파트리치오 베르텔리는 자신의 재단을 이용해 프로젝트 제작, 작품 컬렉션, 상설 전시 공간 건설(쿨하스의 설계로 2015년 개관했다), 컨퍼런스 개최, 작가 도록 출간, 그리고 큐레이터 상 제정을 추진하였다. 이렇게 자율적이고 광역적인 계획을 추진할 수 있는 큐레이터는 없으며, 그렇게 할 수 있는 기관도 거의 없다.

물론 프라다뿐만 아니라 명품 브랜드나 금융회사들도 큐레이팅적 능력을 최대한 동원해 가치를 공여하거나 브랜드를 높였으며, 예술을 이용해 고객을 끌어들였다. 이들 중에는 '실제' 큐레이터와 협업하는 곳도 있고 직접 수행하는 곳도 있다. 필립모리스의 존 A. 머피가 제만의 오리지널 도록 서문에 남긴 교훈, "수행과 생산의 새롭고 더 나은 길"이 오늘날의 기업 활동에도 여전히 반영되고 있는 것이다. 아방가르드의 황혼기인 지금, 큐레이터가 스스로를 그리고 자신의 역

사를 큐레이팅한 이후, 미래에 올 새로운 장의 주인공은 바로 나머지 모든 사람이 될 것이며, 특히 그중에는 기업체도 포함된다. 그들은 큐레이터를 대상화하고, 페티시하고, 가져다 쓰고, 심지어 큐레이터를 큐레이팅하기까지 하며 많은 경우 그들을 대체해버리기에 이른다.

"큐레이터야말로 최고의 흡혈귀다." 이 익살스러운 말은 제르마노 첼란트가 2014년 2월, 토론토의 릴 아티스트 필름 페스티벌Reel Artists Film Festival에서 자신의 전시 〈태도가 형식이 될 때: 베른 1969/베니스 2013〉에 관해 강연하면서 한 말이다. 많은 사람들도 이와 같이 생각한다. 2011년에 발간된 『큐레이션 네이션Curation Nation』이란 책의 부제는 "컨슈머가 생산자인 세상에서 살아남기How to Win in a World Where Consumers Are Creators"이다. 부제를 보면 이 책은 평이하게 기술된 비즈니스 가이드임을 알 수 있다. 저자 스티븐 로젠바움Steven Rosenbaum은 콘텐츠를 독점하는 비평가들을 다루는데, 이에 해당하는 가장 현저한 사례로는 디지털 뉴스미디어 허핑턴포스트Huffington Post가 있다. 허핑턴포스트는 예전의 『리더스 다이제스트』와 달리 콘텐츠를 생산하기보다는 그것을 추리고 정리하는 데 역점을 둔다. 로젠바움은 어릴 적에 하루 지난 신문들을 모아 그것을 집집마다 다니며 싼값에 판매하려 했다면서 그것이 초보적인 수준의 큐레이팅이었다고

이야기한다. 다음으로 그는 공격적인 미국 사업가이자 스포츠업계의 대부로 매그놀리아 픽처스와 댈러스 매버릭스를 소유하고 있는 마크 큐반Mark Cuban을 이야기한다. 그는 "나를 흡혈귀라고 할 수도 있겠지"라고 한 적이 있으며, 이후에는 "[콘텐츠 독점자가] 피를 빨아먹게 둬서는 안 돼 … 흡혈귀는 가져가기만 하고 돌려주지는 않아"라고 한 적도 있다고 한다. (여기서 오브리스트가 보여준 문화에 대한 탐욕과 잠을 거부하던 모습이 떠오를 수도 있겠다.)

짐 자무시가 감독한 영화 〈오직 사랑하는 이들만이 살아남는다Only Lovers Left Alive〉에서는 톰 히들스턴과 틸다 스윈튼이 수 세기를 살아온 흡혈귀 연인인 아담과 이브로 등장한다. 아담은 디트로이트의 창고 같은 아파트에 숨어 지내는 은둔 음악가이고, 이브는 탕헤르에 사는 미식가이다. 비평가들은 2014년에 이 영화가 배포되자 첼란트가 했던 말을 역으로 되풀이했다. 리처드 브로디Richard Brody는『뉴요커』블로그에서 "이번 시즌에 큐레이팅된 영화들 중 2위"라고 평가했다. (1위는 웨스 앤더슨의 〈그랜드 부다페스트 호텔Grand Budapest Hotel〉이다. 이 영화에도 늘 심심찮게 큐레이팅되는 틸다 스윈튼이 출연했다.) 그리고 에드윈 터너Edwin Turner는 자신의 사이트 〈비블리오클렙트Biblioklept〉에 이 영화에 내포된 "큐레이션성과 창작성"에 관해 썼는데, 그것은 마이크 D. 안젤로Mike D. Angelo가『내시빌신Nashville Scene』리뷰에서 아담과 이브를 "괴물이라

기보다는 큐레이터와 가깝다"고 했던 것에 영향을 받은 것이었다.

우리가 살펴본 예술세계의 역사와도 흡사하게 큐레이팅은 대중문화에도 침투되어 있고, 흡혈귀와 큐레이터를 연관시킨 발상은 여기서도 군것질 거리가 되고 있다. 〈오직 사랑하는 이들만이 살아남는다〉의 아담과 이브는 피를 먹고 살 수밖에 없는 자신들의 본능을 수준 높은 취향의 발현으로 승화시킨다. 피 애호가인 그들은 병원 실험실에서 구한 피를 애호하면서 실제 사람으로부터 흡혈하는 행위는 혐오한다. 한 장면에서 이브는 아담에게 O형 마이너스 피를 얼려 만든 아이스캔디를 보여주면서, 그것이 마치 한창 유행하고 있는 뉴욕의 피플즈 팝People's Pops에서 새로 출시한 맛이라도 되는 것처럼 "다양한 과일과 함께 허브와 향신료를 가미해 맛있고 강렬한 향으로 융합시킨" "환상궁합"이라고 소개한다. 대중문화 속에서 큐레이팅은 아담과 이브의 모든 행동, 그리고 자무시가 그들 주변에 마련한 모든 장치를 통해 알 수 있듯, 절묘한 선택과 궁합으로 받아들여지고 있음을 알 수 있다. 이브는 사물의 기원과 자연에 대해 워낙 박식하여, 터너Turner 식으로 표현하자면 '손만 대도 [사물의] 나이를 안다.'

〈오직 사랑하는 이들만이 살아남는다〉에서 브로디가 찾아낸 또 하나의 메타포는 흡혈귀가 곧 힙스터라는 것이다. 이는 첫 번째 것과 비슷해 보일 수 있지만 등장인물의 페르소

나를 통해 가치 공여를 연기하고 있다는 점에서 의미가 있다. 아담과 이브는 죽음도 피해가는 도도함으로 사람이 먹는 것은 아무것도 입에 대지 않는다. (사람들을 멸시하듯 '좀비'라고 부르는 그들의 독특한 식단을 보면 괴팍한 셀레브리티가 떠오른다. 나는 굴과 레드와인만 먹고 산다던 그레이스 존스를 연상했다.) 그러니까, 아담과 이브가 가진 보기 드문 까다로움은 컬트적 셀레브리티의 냄새를 풍긴다. (셀레브리티 중에서도 일반 셀레브리티는 천박한 좀비에 속한다.) 존 허트가 연기한 아담과 이브의 친구인 말로Christopher Marlowe는 셰익스피어의 모든 희곡을 자기가 썼다고 주장하는데, 그것을 군이 내세우지도 않는 모습이 오히려 더욱 쿨해 보인다. 다음과 같은 인상 깊은 장면도 있다. 카메라가 아담의 집에서 살롱 풍으로 벽 위에 걸린 인물 사진들을 훑어가는데(마치 전시회 같다), 거기엔 아마 흡혈귀로 예상되는 그가 아는 모든 보헤미안적 컬트 셀레브리티들의 초상들이 늘어서 있다. 버스터 키튼이나 에드거 앨런 포와 같은 인물들이다. 브로디는 예리한 관찰력을 발휘해, 이 영화는 "사실 주인공으로 패티 스미스와 리차드 헬을 염두에 두고 집필했다"고 말했다. 손만 대면 그 모든 것을 쿨하게 만들어버릴 것 같은 컬트 셀레브리티 중의 끝판왕들 말이다. 브라이언 필립스Brian Phillips는 2011년 『그랜트랜드Grantland』에 쓴 글에서, 사물 페티시스트에다 예술가를 숭상하고 기독교의 분위기까지 지닌 패티 스미스를 "로큰롤의 큐레이터"라

고 평가했다. "〈호시즈Horses〉를 한 번 들어보라. 그녀가 작정하고 지난 시절의 록을 큐레이팅하려는 것이 너무나 분명할 것이다."

마돈나 역시 흡혈귀로, 그리고 큐레이터로도 불린 사람이다. 그녀가 흡혈귀가 되게 된 데에는 두 가지 계기가 있었다. 우선 세월과 섹슈얼리티와 관련된 냉혈자적 자태가 있다. 2003년 MTV 비디오뮤직어워드에서의 브리트니 스피어스를 덮치는 듯한 키스 안무로부터 2010 돌체&가바나와의 콜라보레이션 광고에서 젊은 남자와 애정행위를 연기하며(옆에서 파파라치는 소리를 지르고 있다) 남자의 목에 피처럼 붉은 립스틱 자국을 남긴 것 등이 해당된다. 또 그녀는 D&G와 컬래버레이션으로 선글라스를 디자인하기도 했는데, 이로써 문화적 취향과 변화의 수집가이자 가치 공여자로서의 흡혈귀/큐레이터적 역할을 드러내게 되었다. 2014년 5월, 희극배우 마크 마론Marc Maron의 팟캐스트에 출연한 여장女裝 슈퍼스타 루폴RuPaul은 이렇게 말했다. "마돈나는 큐레이터입니다. 마케팅하는 법을 알죠. 바로 오늘날의 문화입니다. 세상은 그녀가 주는 것을 받아들입니다. [패션 디자이너] 톰 포드 … 혹은 칼 라거펠트도 큐레이터입니다. 톰 포드는 재봉질을 할 줄 모르고 칼 라거펠트는 재봉질을 하지 않습니다. 마돈나도 마찬가지죠. 그녀는 가수이지만 다른 모든 것을 합니다. 최상이 아닐 수도 있겠지만, 그녀는 무얼 해야 할지, 그것을

어떻게 조합해야 할지를 압니다. 그게 천재적인 거죠." 마돈나는 뮤직비디오 〈보그Vogue〉에서 옛날 할리우드 영화와 독일 표현주의 영화의 스타일을 섞어 1980년대 말 할렘 스타일의 무도회장 장면을 큐레이팅하는 등, 팝문화와 반문화의 텍스트들을 혼합하고 연결해 왔다. 루폴에 따르면 이는 셀레브리티와 기업인들이 브랜드를 과장하고 관람자를 끌어모으는 새로운 하나의 방식이었다. 한편, 바로 여기서 어두운 윤리적 측면, 즉 이미 창작된 작품이나 스타일을 섭취하는 흡혈귀/기생충적 성질이 오히려 매력의 큰 부분이라 해도 과장은 아닐 것이다. 물론 위험도 뒤따른다. 레이디 가가의 2013년 앨범 〈아트팝Artpop〉이나 제이-Z의 소위 '퍼포먼스 아트 필름' 〈피카소 베이비Picasso Baby〉에 쏟아진 극심한 비판을 보면, 예술계에 영합적으로 접근할 때는 큐레이셔니즘의 논쟁에 휘말려 한가운데서 허우적거리게 되는 웃지 못할 일도 있는 것 같다.

마돈나는 엄밀히 따져 보더라도 이제 큐레이터에 더 가까워졌다. 그녀가 2013년 9월 잡지 『바이스Vice』와 함께 시작한 〈자유를 위한 예술Art for Freedom〉은 인권을 주제로 하는 다양한 예술가들의 작품을 온라인으로 전시하는 곳이다. 그러나 이곳의 큐레이터는 마돈나만이 아니다. 마돈나는 마일리 사이러스Miley Cyrus나 케이티 페리Katy Perry 등을 게스트 큐레이터로 선정해 그들도 작품을 선정하게 하는 것이다. 사이러스

와 페리가 선정된 것도 물론 뛰어난 코너서십 능력이나 현대 미술 노하우로 인한 것은 아니다. 〈자유를 위한 예술〉에 가치를 공여하고 관람자를 창출하는 것은 바로 이들의 유명세이며, 마돈나가 이들을 큐레이팅한 이유도 그것이다. 셀레브리티 큐레이터를 큐레이팅 하기, 바로 큐레이터 포르노 2.0이다.

이렇게 미술관이나 박물관이 아니더라도 기업체, 사업체, 문화조직 그리고 비영리조직들은 큐레이터라는 모델을 활용해 자신의 상품과 서비스를 구입자의 취향에 따라 전문적으로 생산·선정·관리하고 있음을 우회적으로 보여준다. 당연히 이 중재 행위는 매력적이면서도 권위있는 분위기를 전달한다. 소위 전문가들은 예술계의 스타 큐레이터와 같이 탈신비화와 재신비화를 수행한다. 그들이 가진 아마추어성은 셀레브리티들에게 느껴지는 거리감 마저도 파괴해버릴 것이다. 마치 자신의 집에서 손수 골라온 책을 구입자에게 직접 전해주는 것처럼 말이다. 1990년대 중반, 오브리스트 등의 큐레이터는 제만식의 방법, 즉 방금 상자에서 꺼낸 듯, 훈련과정을 거치지 않은 듯한 접근법에서 영감을 받았으며, 이로써 각자의 방식을 확고히 만들고 브랜드로 격상시켰다. 그러나 현재 예술계 스타 큐레이터들의 상황을 살펴본다면 그와는 정반대의 현상이 도래했음도 알 수 있다. 바로 비전문가의 참여 혹은 비전문가로의 교체가 진행되고 있는 것이다.

마일리 사이러스나 케이티 페리 같은 게스트 큐레이터의 예는 얼마든지 있으며, 책 한 권을 써도 모자랄 것이다. 셀레브리티 큐레이터가 가장 두드러지는 현장은 뮤직 페스티벌이라고 할 수 있다. 『옥스퍼드영어사전』에서 큐레이트라는 동사가 행위예술의 조직자에서 비롯되었다고 파악한 것도 이와 무관하지 않다. 페리 퍼렐Perry Farrell은 제인스 어딕션Jane's Addiction에 참여하였고 1991년 롤라팔루자Lollapalooza 페스티벌도 만든 인물인데, 그는 언제부터인가 '롤라팔루자의 큐레이터'라고 호칭되기 시작했다. 벨앤세바스티안Bell & Sebastian 밴드도 마찬가지다. 그들은 1999년, 영국의 올투모로우파티All Tomorrow's Parties/ATP 페스티벌의 전신인 볼리위크엔더Bowlie Weekender 뮤직페스티벌을 만들었는데, 2010년 ATP 행사에서는 볼리위크엔더가 재연되었고, 이때도 그들은 '큐레이터'라고 호칭되었다. 서브트렉트SBTRKT, 제이지-Z 등도 이와 비슷하게 다양한 '큐레이팅'된 콘서트와 페스티벌을 열고 있으며, 이는 셀레브리티 기획자의 취향, 관계, 혹은 브랜드를 표명하려는 것임이 분명하다.

예술 기관들은 스타 큐레이터에서 한걸음 더 나아가 진짜 스타를 활용하려고 모색하기도 한다. 토론토에서 최근의 한 가지 사례를 찾아볼 수 있는데, 2013년 5월 온타리오 미술관에서는 대중적 철학자 알랭 드 보통과 예술사학자 존 암스트롱John Armstrong의 협업 프로젝트 〈영혼의 예술Art as Therapy〉

이 열렸다. 전시명은 저자의 책 제목에서 따온 것이며, 예술이 자기 이해와 심지어 자아실현에 도움이 되리라는 책의 주제를 기관의 소장품을 이용해 보여주기 위한 것이었다. (같은 프로젝트는 암스테르담 국립박물관Rijksmuseum과 멜버른의 빅토리아 국립미술관National Gallery of Victoria에서도 성사되었다.) 관객지향성을 극대화하려 했던 〈영혼의 예술〉전은 큐레이셔니즘의 극단적인 사례다. 온타리오 미술관에는 많은 큐레이터가 소속돼 있고 미술관 소장품에 대해 더 많이 아는 큐레이터들이 있음에도 불구하고, 미술관은 굳이 이 유명 철학자를 고용해 큐레이터 역할을 부여했다. 그리고 영상이 동원된 고도로 코드화되고 지시적인 전시 디자인을 만들어 냄으로써 미술을 왜, 그리고 어떻게 봐야 하는지를 제시했다. 워홀의 〈엘비스 I & II〉에 대한 알랭 드 보통의 장황한 설명은 마치 교구 사제인 큐레이트처럼 보인다. 그는, "엘비스는 돈으로 인해 완전히 타락할 수 있음을 상징한다"면서, 우리는 돈이 적으면 "저축하게 되고", "선택을 신중히 하게 되고", "스스로의 잘못에서 배우게" 되므로 많은 것보다는 적은 게 낫다고 말했다. (드 보통의 작품 해석이 대부분 그렇듯, 이 또한 괴상할 정도로 사실과 동떨어져 있다. 워홀 작품 속의 엘비스는 서부극 〈플레이밍 스타〉에서 가져온 것으로 보이는 젊은 모습이므로, 실제의 '우리'는 살찐 엘비스가 아니라 〈러브 미 텐더〉를 부르던, 로큰롤의 원조이던, 십대의 우상이었던 엘비스를 연상할 것이다.) 한편 2015년 가을에

는 로스앤젤레스 해머 박물관에서, 2016년에는 온타리오 미술관에서 배우 스티브 마틴Steve Martin이 공동 큐레이팅한 로렌 해리스Lawren Harris(그룹오브세븐Group of Seven의 핵심 멤버)의 회화전이 열렸다. 마틴은 해리스 작품의 컬렉터인데, 사실 해리스의 모던한 풍경화들은 캐나다 밖에서는 거의 알려져 있지 않다. 하지만 마틴의 유명세는 해리스의 유작과 함께 온타리오 전시의 흥행에 분명 일조할 것으로 보인다.

2014년, 음악가 패렐 윌리엄스Pharrell Williams는 〈이것은 장난감이 아니다This Is Not a Toy〉라는 전시에 공동 큐레이터로 참여하였다. 토론토 디자인익스체인지Design Exchange에서 열린 이 전시는 디자이너토이(혹은 어번바이닐Urban Vinyl)[*]를 미술품과 동등한 지위로 다루었다. 패렐의 참여가 가진 의미는 디자인익스체인지가 원했던 관람자 호객의 목적 외에도 그들과의 협업이란 부분도 있었는데, 이는 개념주의 또는 관계예술과 적지 않은 연관이 있을 것이다. 결과적으로 이 전시의 전제는 작품으로 보이지 않던 사물을 예술로 격상시키자는 것이기 때문이다. 그리고 이런 부분은 의도적이고 적극적으로 큐레이팅된 전시라는 형식을 취함으로써 표명되었다. 셀레브리티라는 가치를 가지고 들어온 패렐 외에도, 〈이것은 장난감이 아니다〉전의 설계 역시 이 부분에 작용한 것

* 수제 피규어

이다. 〈디자인붐designboom.com〉에서 어느 논객은 벽과 기둥의 모티프에서 특정 개념주의자의 영향을 발견할 수 있었으며, 어느 단색 수직 띠 모티프는 다니엘 뷔랑을 떠올리게 하고 또 다른 다이아몬드 모티프는 프랭크 스텔라와 같다고 평했다. 패렐 자신은 〈이것은 장난감이 아니다〉를 진행하면서 동시에 프랑스의 성공한 갤러리스트 앙마뉘엘 페로텡Emmanuel Perrotin과 협업하여, 파리의 마래Marais 지구에 있는 무도회장 공간에서 새로 개관한 전시장의 전시에도 참여했다. 이 전시의 제목인 〈G I R L〉은 패렐의 최근 앨범명에서 따온 것으로, 참여 작가는 타카시 무라카미Takashi Murakami, KAWS, 그리고 롭 프루이트Rob Pruitt 등 페로텡이 취급하는 셀레브리티 작가들이었으며, 이들은 패렐에게서 혹은 그의 앨범명에서 얼추 연상되는 '여성'이나 '사랑'을 주제로 신작을 의뢰받아 제작했다. 우리는 이렇게 홍보 의도를 숨기지 않고 넘나드는 행동을 보다 미묘한 예술계의 스타 큐레이터의 행동과도 비교해 볼 수 있다. 그들은 특정 주제의 작품을 위탁하거나 혹은 비슷한 감성을 가진 예술가들과 함께 몰아감으로써 자신이 상상하는 대로 작가들을 만들어 나간다.

큐레이셔니즘의 시대에 등장한 또 다른 현상은 아티스트 겸 큐레이터라는 현상이다. 이는 새로 등장한 것이 아니지만, 앞에서 살펴봤듯 현대성의 흐름 속에서 예술가들은 원조 큐레이터가 되어 자신의 작업을 미적, 상업적, 심지어 정치적

목적에 활용했다. 개념주의로 전환되던 시기에는 예술가와 큐레이터의 역할 중첩과 혼동도 보였는데, 그러한 틀이 오늘날까지 유지되어 시각예술계의 많은 이들이 자신을 합성어 명칭으로 부르게 된 것이다. (앞에 등장했던 토마스 데만트는 아티스트겸 큐레이터의 선두 사례로서 자신의 작품을 가장 잘 큐레이팅하는 사람이다.)

그런데, 여기서 새로운 것은 기관이 예술가들을 선정하여 큐레이팅하게 함으로써 작가가 보유한 셀레브리티의 지위와 함께 그들이 창작자 커뮤니티에서 가지고 있는 인맥을 활용하여 기관을 돋보이게 하려는 움직임이다. 2013년 가을, 위니펙 미술관Winnipeg Art Gallery(WAG)은 현대미술분야 큐레이터로 폴 버틀러Paul Butler를 지명해 캐나다 미술계를 발칵 뒤집어 놓은 일이 있었다. 그는 지금껏 작가로 알려져 있었고 그가 그제 와서야 큐레이터 경력이라고 늘어놓은 사례들은 보기에 따라 느슨하고 전문성이 없었기 때문이었다. 버틀러는 전세계적으로 '콜라주 파티collage parties'를 수행해 온 사람으로 유명하다. (그것은 말 그대로 파티이다.) 그는 또한 타자갤러리Other Gallery라는 "캐나다의 간과되어 온, 그리고 신생의 작가들을 전세계 관람자 앞에 소개하는 노매드적 상업 화랑"을 운영하기도 했다. WAG의 관장 스티븐 보리스Stephen Borys는 모집 공고 후 십여 차례의 면접을 실시해 보았지만 적절한 지원자를 찾을 수 없었고, 마침 버틀러와 우연히 만나던

중 그에게 직위를 제안했다고 했다. 버틀러는 제안을 받고 10개월이 지난 2013년 11월 토론토 드레이크 호텔에서 열린 좌담회에서 이렇게 말했다. "나는 전통적인 큐레이터로 고용된 것이 아닙니다. 나는 내 자신을 한 번도 큐레이터라고 생각해 본 적이 없으며, 내 직함이 새겨진 명함을 받았을 때도 마찬가지입니다."

WAG가 버틀러를 지명한 보도자료에서는 그것에 포함된 큐레이셔니즘적 의도가 숨김없이 드러났다. 보리스는 다음과 같이 말했다. "다양한 큐레이터적, 그리고 전시 경험을 가진 실천적 예술가로서 [버틀러는] 현대 예술 컬렉션과 WAG 프로그램에 관해 신선한 관점을 제공한다. 이는 우리 미술관의 발전을 위해 꼭 필요하며, 그가 지역과 전국적 예술계에서 훌륭한 동료와 지원자 네트워크를 가지고 있다는 점도 큰 플러스이다." 즉 버틀러는 WAG에게 단순히 고용된 것이 아니라 큐레이팅된 것에 더 가깝다고 볼 것이다. 그러나 지명된 지 겨우 16개월이 흐른 2014년 7월, 버틀러는 돌연 사임해버리는데 여기서는 대부분의 큐레이터들에게 부과되는 관리적 일상 업무와 스타 큐레이터가 받는 매력적이고 산뜻한 창의성 사이에 벌어지는 격차도 관찰된다. (이에 대해서는 뒤에 다시 다루기로 하자.) "나는 예술가이고 어쩌다 가끔 큐레이팅할 뿐임을 깨달았습니다. 특히 기관 소속 큐레이터는 될 수가 없습니다." 『커네디언아트Canadian Art』지의 리아 샌덜스Leah

Sandals와의 온라인 인터뷰에서 버틀러가 한 말이다.

　뉴욕의 예술가 카라 워커Kara Walker는 미국의 노예제와 인종분리를 도상화하여 실루엣으로 표현하고 불안감을 전하는 작업으로 잘 알려져 있다. 그녀는 2014년, 필라델피아 현대미술연구소Institute of Contemporary Art(ICA)가 매 3~4년 주기로 선정하는 캐서린 스타인 삭스 & 키스 L. 삭스 초청 큐레이터 프로그램의 제3회에서 예술가로 선정되었다. 그녀는 이에 〈거친 구축주의자들Ruffneck Constructivists〉이라는 제목의 전시를 기획했는데, 그것은 ICA의 전시 스테이트먼트에 따르면 러시아 구축주의자(엘 리시츠키 등 근대 전시설계의 창시자들)와 이탈리아의 미래주의자들(앞서 본 바와 같이 1909년의 선언문은 천연덕스럽게 새로움을 찬양하며 큐레이셔니즘을 탄생시킨 아방가르드 정신의 핵심 선구자로서 포함된다)을 모두 지칭한다고 밝혔다. 실제로 이 전시에서는 도처에서 모더니즘이 소환되고 있었다. 예를 들어 요하네스버그의 작가 켄델 기어스 Kendell Geers의 〈발가벗겨진Stripped Bare〉은 뒤샹의 조각품 〈총각들에게 발가벗겨진 신부, 심지어The Bride Stripped Bare by Her Bachelors, Even〉에 관한 연극이었다. 뒤샹은 이 작품이 운반도중 유리가 깨지자 그때서야 완성이 되었다고 선언했다. 기어스의 작품에는 차량 총격에 의한 것처럼 구멍이 난 두 장의 유리가 등장한다.

　워커는 이 전시에 대해, 정치적 측면은 단지 '배경 소음'에

불과하다고 이야기했지만, ICA가 워커를 선택한 것은 기관이 유명세라는 가치에 더하여 저항이라는 가치도 공여하기 위한 것이었음을 알 수 있다. 워커가 유색 여성 작가라는 점은 자신의 프로젝트를 실행에 있어서 특별한 자격으로 대접받을 수 있었다. 백인 중산층이 대부분을 차지하는 큐레이터 세계에서 그녀의 프로젝트는 비판에 처할 위험도 큰 것이었기 때문이었다. 그래서, 워커의 〈거친 구축주의자들〉은 자신만의 아이러니하고 통렬하기까지 한 방식을 펼쳐 보인 전시가 되었으며, 전시를 예술가가 기획하던 초창기로 되돌아가는 영리한 메타-제도비평이기도 했다.

인종과 민족성을 둘러싼 단체전의 큐레이팅이란 1990년대 이후 큐레이셔니즘 시대가 표방한 중요한 얼굴이었고, 기관은 그것을 이용해 진취적이고 포용적인 모습으로 자신을 과시하면서 새로운 계층을 등장시켜 더 큰 가치를 공여해 왔다는 사실도 다시 한 번 상기해 보자. 예술가 에이드리언 파이퍼Adrian Piper는 2013년, 뉴욕대학의 그레이미술관Grey Art Gallery에서 열린 〈래디컬프레전스Radical Presence〉전에 대해 참여를 거부함으로써 이 지점에 대한 관심을 불러일으켰다. 이 전시는 '흑인 행위예술'에 초점을 맞춘 행사였는데, 파이퍼는 대신 '다민족적' 행위예술 관련전에 초청되기를 희망하면서, 국립공영라디오NPR에 출연해 '흑인만의' 전시라면 더 이상 자신의 작품을 출품하지 않을 것이라고 밝혔다. 〈래디컬

프레전스〉가 열리기 1년 전에도 파이퍼는 자신이 인종 정체성 때문에 전시에 선정되는 일은 더 이상 없을 것이라 선언하면서 차별금지 정책affirmative action*의 큐레이터식 버전처럼 황폐해 가는 현실에 싸늘한 시선을 보냈다. 그녀는 자신의 웹사이트에서 유머러스하면서도 매섭게 이렇게 선언했다. "애드리언 파이퍼는 흑인에서 사퇴할 것을 결정하였다. 앞으로 그녀에 대한 공적 지칭은 '전직前職 아프리카계 미국인'으로 한다."

기업들도 오랫동안 인간적, 개방적, 박애적 성격을 표방하는 실천으로 예술과 창작의 지원을 대해 왔다. 기업이 작품을 구입하는 목적은 투자가 아니라 사회 공헌과 인식개선에 있다. 예술은 단기적 이익 달성을 위해서는 별로 적합한 방식이 아니기 때문이다. 특히 금융기관의 작품 구입이 크게 확대되고 있다. 그 효시는 데이비드 록펠러였는데, 그는 존 및 애비 록펠러 부부의 막내아들이다. 록펠러 부부는 각각 모마와 모마의 중세예술 전문관인 북할렘 지역의 클로스터Cloisters관을 창립한 주역이었다. 데이비드 록펠러는 스스로 '컬렉터'라 불리기를 오랫동안 거부해 왔으며, 1950년대에 체이스 맨

* 1961년 시작된 직장, 교육 등 전사회적 인종차별 금지정책이다. 역차별, 기회 불균형 등의 논란 속에서 의도는 좋았으나 누더기가 된 정책의 표본으로 여겨지기도 한다.

하탄 은행의 거대한 컬렉션을 구축할 때는 예술사학자들의 자문을 받았고, 그 본부에는 자신의 형 넬슨 록펠러가 컬렉션 한 추상표현주의 작품을 전시하여 유명해졌다. (〈매드멘Mad Men〉을 본 사람들이라면 사무실에 마크 로스코를 걸어 두었던 주인공 버트 쿠퍼Bert Cooper와의 유사성을 지적할 것이다.) 금융사와 예술의 유착관계의 역사는 모더니즘 전시의 발달뿐만 아니라 현대 큐레이터의 등장과도 그 궤를 같이한다는 사실이 우연은 아니다. 20세기 중반의 미국에서는 금융에서나 예술에서나 아방가르드적 추진력이 너무나 원활히 작동하고 있었기 때문이다.

오늘날 미술 컬렉션의 대표주자는 JP모건체이스가 아니라 도이체방크Deutche Bank이며, 1979년 이후 60,000점에 육박하는 작품을 소장하게 되었다. 많은 금융계 컬렉터들이 그렇듯 이곳도 큐레이터를 두고 있는데, 뉴욕 큐레이터인 리즈 크리스텐슨Liz Christensen은 1994년, 큐레이셔니즘이 시작되던 초창기부터 여기서 일했다. 그러나 그녀가 설명하는 자신의 업무는 로열아카데미의 로버트 후크라던가 분더카머 및 쿤스트카머 담당자 등, 원조 큐레이터들과 더 가깝다. 그녀는 2003년 도이체방크가 발간하는 예술지에 이렇게 적었다. "이곳은 매 층마다 특정한 작품이 전시되어 있으며, 매우 다른 사람들이 그 속에서 생활합니다. 나는 가교 역할을 수행하는데, 한 손에는 매우 어렵고 때로는 심지어 까칠하기도 한 현

대미술이 있고, 다른 한 손에는 고객과 직원으로 여기서 일하는 '일상' 속의 사람들이 있습니다. 우리는 투어도 실시하고, 로비 갤러리와 컬렉션 속의 작품을 전시하는 내부 웹사이트도 운영합니다. 우리 직원들에게 지식과 예술에 대한 이해를 전달하는 것은 우리의 당연한 업무입니다."

크리스텐슨은 자신의 역할이 금융기관에 공통된 업무 조건이며, 개인 컬렉션에서와는 업무 요건상 차이가 있다고 구분을 하면서도 이 경우에도 관리와 구입(즉, 원조 큐레이터들이 담당했던 업무)만이 아니라 전시를 통해, 그리고 지위를 통해 큰 가치를 생산하고 있음을 자랑스럽게 생각한다. 영국의 백만장자 부동산 개발업자인 데이비드 로버츠David Roberts를 예로 들면 파리의 벵상 오노레Vincent Honoré와 같은 영향력 있는 현대미술 큐레이터를 선임하여 자신의 컬렉션에 포함된 작품의 관리와 전시를 위탁한다.

기관들은 큐레이터와의 협업을 줄여 나가는 추세이지만 그와는 반대로 여전히 큐레이팅적인 성격을 주제에 남겨 적극적으로 선전하기도 한다. 다시 말해, 전시 작품의 선택과 분류에 전문 큐레이터가 참여하지 않았다고 하더라도 겉으로는 큐레이팅된 것처럼 보이게 하는 것이다. (전문적 큐레이터가 무엇이냐는 모호함도 당연히 이 상황의 한 원인이다.) 이것은 기관 내부의 큐레이터 대신 알랭 드 보통, 패렐 윌리엄스, 스티브 마틴, 캐티 페리와 마일리 사이러스 등 셀레브리티 큐레

이터를 내세웠던 상황과도 다를 것이 없다. (오브리스트 및 비젠바흐와 같은 제도권의 스타 큐레이터도 프로젝트 관리자를 언제나 대동한다는 점을 보면, 그들 역시 아마추어들과 크게 다를 것은 없다고도 할 것이다.) 큐레이터를 큐레이팅하기가 큐레이셔니즘 시대의 한 가지 특징이라면, 마찬가지로 큐레이터 없이 큐레이팅하기도 또 하나의 특징이 될 것이다. 최근의 큐레이셔니즘에서 중요한 것은 뭔가가 큐레이팅되었다는 표방인 것 같다. 분명 그것은 문화적 페티시라고 할 수 있을 것이다. 그 안에서 실제 큐레이터의 필요성 여부는 그렇게 중요한 것도 아니라고 할 것이다.

도이체방크와 마찬가지로 뱅크오브아메리카Bank of America의 컬렉션도 큐레이터 없는 전시를 표방한다. 이곳의 컬렉션은 워낙 규모가 방대해서 순회전을 프로젝트 방식으로 진행되었고, 웹사이트는 소장품을 하나씩 골라 소개하는 방식으로 만들어졌다. 그것은 트렁크클럽Trunk Club이나 버치박스Birchbox 등의 구독 서비스 회사, 즉 의류, 메이크업, 기타 아이템들을 매월 '큐레이팅'하여 구독자에게 우송해 주는 곳들과 비슷한 것으로 볼 수 있다. 전시의 형태를 보면 뉴욕의 비영리단체인 국제독립큐레이터회Independent Curators International(ICI)가 연상되는데, 이 단체는 1970년대부터 독립 큐레이터들의 활동을 수집, 제도화하고 패키지화하여 제작된 100건 이상의 국제 순회전을 실시하였다.

'뱅크오브아메리카의 전시들 중 가장 좋아하는 것은 어느 것입니까? 앙리 마티스의 엄선된 화보집은 어떤가요? 어쩌면 〈앤디 워홀의 포트폴리오: 인생과 전설〉이 당신 취향일 수도 있겠군요. 사진이 궁금하신가요? 그것이야말로 우리가 전문가입니다. 앤젤 애덤스, 줄리 무스Julie Moos, 그밖에도 여러 작가가 있습니다.' 순회전은 물론 경비 절감을 고려한 사업이며, 관람자를 지향한 1990년대의 박물관 중심 이동과 함께 이루어졌다. 인원과 자원이 축소되자 레디메이드 형태의 전시는 기관이 작품과 시간을 절약할 수 있는 유일한 방식이 되었다. (이들 역시 인기 영합적이고 손쉬운 선택이다. 공연계에서도 같은 일이 일어나는데 브로드웨이의 대형 성공작 〈워호스War Horse〉나 〈캣츠Cats〉 등의 작품이 끝없이 쏟아지며 지역에서 제작된 작품을 압도한다.) 뱅크오브아메리카의 순회전은 브롱스 박물관Bronx Museum, 투싼 미술관Tucson Museum of Art 등 수많은 곳을 거쳐 갔는데, 심지어 운송료 까지 지원된다. 2009년 『뉴욕 타임스』의 기사에서는 이러한 전시를 기다리며 대기하는 곳도 많음을 볼 수 있다. 전시를 수용하는 기관은 그곳에 소속된 큐레이터를 참여시킬 수 있지만 『타임스』의 한 기사에서는 구겐하임이 이러한 전시 형태에 반대하였다고 한다. 디렉터인 리차드 암스트롱은, "박물관의 존재 이유는 스스로 전시를 만드는 데에 있다"고 이야기했다. 하지만 이러한 철학도 해묵은 것으로 변하고 있다. (이 주장이 나온 곳도 구겐하임이

라는 모더니즘의 철옹성이기에 놀랄 일은 아니다.) ICI와 달리 뱅크오브아메리카는 전시 안내 페이지에서 큐레이터의 이름을 밝히는 일이 없다.

뱅크오브아메리카 외에도 큐레이터를 두지 않는 사례는 더 있다. 1990년대에는 큐레이터를 두고 컬렉션을 관리할 수 있는 회사들이 직접 큐레이팅에 나선 것이다. 국제 로열티 관리회사인 아이미아AIMIA의 커뮤니티 사업부장 앨든 해드원 Alden Hadwen은 몬트리올의 사무실에서 직접 고용한 직원만으로 대부분의 업무를 수행한다. 그는 전자문서를 회람해 가면서 작품 선정을 혼자서 최종 판단한다. 큐레이터의 자문을 청취하는 경우도 있지만, 그것은 전자문서만으로는 잘 파악하기 어려운 기술적 부분들을 보충하고 업무적 특징을 강조하기 위한 것이었다. 해드원은 아이미아의 직원을 큐레이터로 길러냈다고 할 수 있을텐데, 여러모로 이는 오브리스트나 관계미학의 사람들이 품고 있었던 유토피아주의가 인사정책으로 반영된 것과 같으며, 큐레이팅된 공간이 약속하는 높은 삶의 질과 그것의 힘을 찬양하는 것이었다.

가고시안이나 데이비드 즈비르너David Zwirner 같은 고급 상업 화랑의 경우에도 큐레이터를 내세우지 않고 박물관 스타일로 박물관 규모의 전시를 개최하는 일이 잦아지고 있다. 즈비르너는 2013년, 두 개의 멋있는 공간을 뉴욕 첼시의 20가와 런던의 그래프턴가에 각각 열었고, 이들의 운영은 소규

모 쿤스트할레인 것처럼 이루어진다. 전시의 제작 업무는 큐레이터가 아닌 디렉터가 담당하고 있으며 작가들과의 긴밀한 협업도 이루어지는데, 최종 결정권은 즈비르너 본인이 가진다. 뉴욕과 런던의 많은 상업화랑(찰스 사치를 원조로 하는)에서는 전시들이 방대한 규모로 정교하게 연구, 실행된다. 그러나 이곳들의 참여자 명단에도 '큐레이터'는 없고 단지 큐레이팅의 흔적만이 남아 있을 뿐이다. (기둥, 유리장, 세심한 동선과 작품배치, 흠잡을 데 없는 셀렉션, 드넓은 백색 공간 등이다.) 큐레이팅이 부여하는 가치와 큐레이팅에 의한 아우라는 이제 큐레이터 없이도 가능한 것이 되었다고 본다.

일본 세토 내해內海의 테시마와 이누지마를 포함한 나오시마는 놀라운 규모로 이루어진 최근의 큐레이셔니즘 사례로, 큐레이터 없는 큐레이팅을 여실히 보여준다. 이 섬들은 인구밀도가 낮고 연기에 그을린 삼나무를 이용하는 토속 건축을 비롯해 고유의 어촌 문화를 유지하고 있으며 자연환경으로 유명한 곳이다. (이 섬들은 1934년 일본 최초로 지정된 국립공원이다.) 이 지역은 에도시대 이후의 공업화 과정에서 정유공장의 집결지가 되었고 1970년대에는 특히 테시마의 해양과 대기가 폐유와 배기가스로 오염되기도 하였다. 근처의 오카야마 시는 괜찮았지만 섬들이 가지고 있던 오랜 전통과 귀한 자연은 파괴를 면치 못했다. 동시에 구리 제련소가 있던 나오시마

의 경우, 미국산 구리가 값싸게 수입되면서 침체를 겪기 시작했다.

산업 및 경제 침체의 여파는 세토 내해 지역에 오늘날도 여전히 다소 남아 있지만, 최근에는 몇 가지 요인으로 인해 변화가 시작되었다. 수십 년 동안 천명 남짓의 거주민들은 열정적이고 창의적으로 노력해 왔으며, 2000년대에는 '에코타운'으로 재탄생하게 된다. 북쪽의 미쓰비시와 그 산하의 구리 제련소들은 산업폐기물 처리 공장으로 바뀌었다. 나오시마 남쪽은 한 시간 거리의 오카야마로부터 오는 페리선이 정박하는 관광 중심지가 되었다. 해변에는 일본 작가 야요이 쿠사마가 만든 점박이 문양의 거대한 빨간색 호박 조각이 엉뚱한 모습으로 놓여 있으며, 이곳에 도착한 여행자들이 열심히 사진을 찍어대는 명소가 되었다. (쿠사마의 호박은 주민과 여행자 모두에게 큰 인기가 있고, 또 하나의 노란색 작품이 다른 곳에 있다. 집들은 입구에 점박이 호박을 두어 작품을 기념하고 있으며, 태풍으로 호박 중 하나가 바다에 떠밀려 갔을 때 어느 어부가 그것을 다급히 건져냈다는 전설도 있다.)

이 매력적인 쿠사마의 호박은 사실 더 거대한 프로젝트의 작은 부분에 불과하다. 나오시마, 테시마, 그리고 이누지마는 예술의 섬, 혹은 요즘 자주 들리는 예술계의 표현으로 아트-투어리즘의 현장이 되었다. 이는 대부분 언어 교육 출판사인 베네세홀딩스의 사장이자 회장인 테츠히코 후쿠타케Tetsuhiko

Fukutake의 노력으로 만들어졌다. 나오시마의 소개물에는 후쿠타케가 2010년 세토우치 국제 심포지엄에서 행한 발표문이 옮겨져 있는데, 그가 이야기하는 유토피아적이고 사회적인 신념과 예술에 의한 변화의 힘은 특히 비엔날레와 관련된 대부분의 유명 예술 큐레이터들과도 상통된다. 실제로 후쿠타케가 1989년 나오시마 아트사이트를 시작하게 된 발단은 참여적 예술 프로젝트와 비슷한 성격의 나오시마인터내셔널 캠프Naoshima International Camp였다. 참여자들은 여기서 스타 건축가 타다오 안도Tadao Ando가 설계한 특이한 야영지에 있는 순백색의 몽골천막 안에서 하룻밤을 묵으며 나오시마 남부의 "자연 풍광을 체험"하였다. 해당 연도에 나오시마 최초의 공공 조각품으로 제막된 작품은 카렐 아펠Karel Appel의 〈개구리와 고양이Frog and Cat〉였다.

후쿠타케는 "행복한 커뮤니티"라는 개념을 연설에서 강조하였다.

세상의 많은 사람들은 여전히 우리 세상에 유토피아는 없으며 죽은 후에나 천국이나 낙원을 찾을 수 있을 것이라고 이야기합니다. 이것이 사실일까요? 저세상에서 돌아와서 놀라운 낙원이 있었다고 이야기하는 사람이 있나요? 저는 나오시마의 노인들이 현대 예술작품이나 섬의 젊은 방문자들과 즐겁게 어울리며 활력을 되찾는 모습을 보며, 행복한 커뮤니티란 '우리 삶의 스승

인 노인들이 웃음으로 가득한 곳'이라고 정의하게 되었습니다 …

나는 그래서 나오시마가 세상에서 가장 행복한 커뮤니티이며 외국의 방문자를 많이 끌어들이게 되었다고 믿습니다 … 나는 현대 예술이 사람들을 일깨우고 커뮤니티를 변화시킬 큰 잠재력을 가지고 있다고 믿습니다.

베네세benesse는 축복 혹은 선물이라는 라틴어 어원을 가지고 있으며 로마어 계통에 자주 등장한다. 후쿠타케재단과 베네세홀딩스는 이를 행복한 삶living well이라고 해석했다.

나는 2013년 10월에 나오시마를 방문해 그곳의 낙원과도 같은 마력을 경험한 바 있다. 이곳은 자연풍경 하나만으로도 다녀올 가치가 있었지만, 후쿠타케의 1989년 캠핑지에서 시작된 각각의 작품 사이트들은 그 섬의 놀라운 토속 건축과 함께 풍경과 완벽히 조화되어 보였다. 현대 작품들은 마치 나오시마 안에서 나고 자란 것처럼 보였다.

타다오 안도를 사랑하는 사람들은 여기서 그의 많은 대표작을 만날 수 있다. 안도와 이곳의 조화는 그야말로 환상적인데, 일본 전통에서 비롯된 통합적이고 미니멀한 건축으로 잘 알려져 있는 그는 구조적 통합성의 강조, 기하학적으로 깔끔하고 자연광을 설계 요소로 하는 공간, 그리고 돌이나 콘크리트 등 단단하고 단순한 건축 요소를 특징으로 한다. 안도의 특별한 건축 세 점은 후쿠타케의 인상적인 베네세 컬렉

션 작품들이 전시된 가운데에 놓여있는 베네세하우스뮤지엄 Benesse House Museum 및 베네세하우스오벌Benesse House Oval이라는 호텔과 레스토랑 등이다. 언덕에 지어진 이 건물에는 여러 개의 테라스가 만들어져 있는데, 안도의 명료하고 기울어진 선분들로 둘러쳐진 이곳에서는 해변의 모습이 숭고하게 감상된다. 그가 설계한 이우환미술관 역시 그와 유사한 미학적 성향의 한국 출신 미니멀리스트 작가의 작품을 소장한 곳이다. 넓은 터를 향해 내려가며 조성되어 있고, 그 입구부는 위압적인 콘크리트 벽과 연결된 계단으로 만들어져 있다. 안도의 치추미술관Chichu Art Museum은 지하로 조성된 공간인데 클로드 모네의 〈수련〉 연작, 제임스 터렐James Turrell의 빛 작품(그의 작품은 이곳 외에도 다른 한 곳에 있다), 그리고 마치 〈2001: 스페이스 오디세이〉 영화의 한 장면처럼 드라마틱한 월터 드 마리아Walter De Maria의 공간 작업 등 세 점의 작품만이 전시된다.

나오시마의 건축에서는 그 복잡성을 초월하는 조용한 기품이 발견된다. 치추미술관의 드 마리아 작품은 표면이 연마된 거대한 대리석 구球가 계단의 중간정도 높이에 위치하는데, 그 양쪽 벽은 금박 목재가 기하학적 형태로 둘러싸고 있다. 나오시마의 또 다른 곳에는 히로시 스기모토Hiroshi Sugimoto의 〈구오 사원Go'oh Shrine〉이 있는데, 이는 스기모토가 에도 시대의 신토神道 불교 사원의 재단을 2002년 재해석한

작품이다. 지하 석실로 향하는 유리 계단실을 따라 내려가면 까마득히 복도가 펼쳐지고 그 반대쪽 끝에 이르면 그의 공허하고 멜랑콜리한 흑백 사진과도 같이 내해의 풍경이 등장하도록 계획된 작품이다.

아름다운 것들을 한껏 구경한 다음, 내가 포함된 일본 국제교류기금 초청 기자 방문단은 베네세 레스토랑의 완벽한 (큐레이팅 된?) 점심식사를 즐길 수 있었다. 그것이 끝난 후, 우리는 다시 후쿠타케재단과 베네세홀딩스의 활동에 대한 상세한 소개가 진행될 회의실로 안내되었다. 나는 강한 인상과 다소 압도감도 전달하는 발표자에게, 이 섬의 프로젝트에 참여하는 큐레이터가 있는지 질문해 보았다. 통일된 시각적 스타일로, 빈틈 하나 없는 설치가 이루어진 점을 고려하면 막후에서 그 모든 것을 개발하는 큐레이터 팀이 없다고는 상상할 수 없었다. 그러나 내 질문이 통역되자 발표자는 조금 당황한 기색을 보였다. 그리고 잠시 후 그는 이렇게 말했다. "우리는 후쿠타케씨가 아주, 아주 오래 살아계시길 바랍니다."

나오시마는 어느 한 사람의 비전이 제시하는 방향으로, 특히 안도Ando의 도움에 힘입어 말쑥하게 현실화된 곳이라는 점만은 분명하다. 나오시마는 요지경 세상같이 보였지만 (우리는 불행히 테시마는 보지 못했다) 그곳의 매력은 집요하게 갈고 다듬는 가치에서 온다. 나오시마의 관람자는 인근 오카야마에서 들어오지만, 이곳은 국내 여행을 오는 일본인에게조

차도 꽤나 여행하기 비싼 곳이었다. 일본 외부의 사람들에게
는 나오시마가 큐레이팅으로 탄생된 고품격 라이프스타일
로 다가온다. (물론 문자 그대로라면 큐레이팅된 것이 아니지만.)
2013 아트바젤 마이애미비치와 2014년 프리즈 뉴욕에 쿠사
마의 호박이 비싼 값으로 출품되었을 때 그 앞에 선 큐레이
터들의 입에서 "나오시마에 있는 것도 봤나요?"라는 질문이
오간 것도 전혀 이상한 일이 아니다.

　큐레이팅으로 만들어진 아우라는 단지 세토 내해와 같이
외딴 곳에서만 발견되는 것은 아니다. 오늘날 우리는, 예를
들어 물건을 큐레이팅한 셀렉션으로 총체 경험total experience
을 제공하는 많은 상거래 경험에서도 그것을 볼 수 있다. 그
러한 셀렉션은 다시 바의 〈유용한 사물들〉 전시회에서도 어
렴풋이 제시되었던 것으로, 사물의 가치를 증폭하면서 그 브
랜드를 함께 제시한다. 미국에서 인기가 있는 식품 마트인 홀
푸드Whole Foods나 트레이더조Trader Joe's 등은 일상 속의 큐레
이팅이 뚜렷이 보이는 사례인데, 이런 곳에서는 문을 들어서
는 순간부터 여느 식품이 아닌 특정한 식품을, 그리고 나아가
특정한 양식을 접하고 있다는 인상을 전달한다. 그것은 패키
지 디자인, 매장의 위치, 그리고 스태프의 태도 등을 통해 만
들어진다. 이 책에서 나는 그러한 일상적 상거래 속의 큐레
이팅으로 수립된 아우라를 모두 밝히거나 포함시키려는 의
도는 아니다. 그러나 그런 것은 누구에게나 그 존재가 느껴

질 것이다. (이케아, 포터리반Pottery Barn, 리스토레이션하드웨어 Restoration Hardware, 유니클로, 울린Uline 등 그 리스트는 끝이 없다.) 그러나 여기서 잘 드러나지 않는 것이 있다면, 그것은 그와 같은 것이 존재하기 위해 독자를 포함해 여러 사람들이 기여하는 작업work이라는 부분이다. 코너서십, 셀렉션, 그리고 홍보 등과 관련된 가치는 그저 한 쪽의 측면에 불과하다. 그러한 가치를 기반으로 비전을 실현시키거나 발전시키는 작업의 문제가 나머지 한 측면인 것이다.

제 2 부 　작업 WORK

2

/

작업WORK

　　지금까지 이 책에서는 큐레이셔니즘을 둘러싼 가치에 대해 이야기를 풀어왔다. 그것은 어떻게 아방가르드의 내적 새로움이 큐레이터(혹은 그와 비슷한 것)의 해석적 영향 하에서 자산으로 변화하느냐이다. 반대하거나, 무관심하거나, 비판적인 작용에 대한 태도 역시 아방가르드적 가치 공여에서는 중요하며, 우리는 그러한 것을 급진적인 예술가뿐만 아니라 스타 큐레이터와 예술애호가 셀레브리티 큐레이터들에게서도 볼 수 있었는데, 여기서 이렇게 다양한 전시와 물건을 생산할 때 그들의 '노동'은 그 존재가 의심스럽거나 아니면 과하게 분절된 것이다. 음악가 샌티골드Santigold는 스탠스삭스 Stance Socks와 함께한 2014년의 컬래버레이션을 수행하면서 세 가지 양말 문양을 제공했는데, 다음 보도자료에서는 이에 대한 설명을 장황한 언어로 늘어놓고 있다.

샌티골드는 세 점으로 구성된 세상에 하나뿐인 컬렉션을 정교하게 큐레이팅하였다. 지난 한 해 동안 음악과 여행, 그리고 그 이상의 것들로부터 영향을 받은 디자인이 탄생되었다. 새로운 컬렉션에는 힘내라 브루클린Brooklyn Go Hard, 황금사슬Gold Links, 그리고 킬리만자로Kilimanjaro라는 세 가지 독특한 이름의 양말이 포함된다. 샌티는⋯ 전 지구적인 청정수 부족에 대해 경각심을 촉구하려는 다큐멘터리 제작의 일환으로 탄자니아의 킬리만자로를 등반하는 여행을 감내했고 그 속에서 영감을 발견했다. 그녀의 킬리만자로 양말에 표현된 믹스매치 패턴은 여행 중 방문한 마사이 마을에서 영향을 찾은 것이었다.

양말 하나라도 제대로 큐레이팅하려면, 이제는 등산까지도 해야 할 모양이다.

이제 다시 예술계로 돌아와 보자. 현대의 스타 큐레이터와 그가 지지하는 유명 작가가 연합하는 것은 단지 강한 제도적 연합을 관람자에게 어필하려는 것만은 아니다. 두 진영은 모두 예술 이론계에서 회자되는 소위 '탈기능화deskilling'를 추구하기에 바쁘다. 그들은 작업과 반테제적으로 역행하며 살아간다. 예술계에서 발견되는 초기 사례로는 뒤샹의 변기가 있는데, 그것은 미술관으로 위치가 바뀌면서 다양한 가치를 보유한 사물로 변화하게 되었다. (뒤샹의 변기 하나가 실제로 미술시장에서 불리는 가격은 3만 달러 이상이다.)

개념주의 작가는 당연히 아이디어의 창조도 없어서는 안 될 노동이라고 하겠지만, 뒤샹은 변기를 만들 때 그저 뒤집어 놓고 거기에 "R. Mutt"라는 별명을 서명하기로 생각한 것 외에 별로 한 일이 없다. 이런 탈기능화를 향한 몰두는 1960년대와 70년대에 크나큰 영향력을 구사해 왔으며, 우리는 지금까지 그것을 가치라는 맥락 속에서 큐레이터의 재창조와 재신임에 의한 것으로 살펴봐 왔다. 이제 우리는 '진짜' 작업이 무엇인가를 조금 더 살펴볼 필요가 있겠다. 예를 들어, 로버트 배리가 공기 속으로 기체를 방출하는 행위나 행위예술가 비토 아콘치Vito Acconci가 전시관 바닥을 들어 올려놓고 그 아래에서 했던 자위행위 등이다. 이것은 1960년대와 70년대를 거치며 더욱 두드러졌다. 이 시기는 제2차 세계대전 기간에 유럽과 북미에서 자라며 얻은 트라우마 속에서도 독하게 일하며 베이비 붐 세대를 만들어 낸 '위대한 세대'가 노동시장을 아직 지배하고 있던 시절이다. 동시에, 탈기능화 예술은 어떤 이들에겐 그저 비난의 대상일 뿐인지도 모르지만 1990년대 중순부터 시작된 대표적 운동인 관계미학과 결합되면서 기관에서 떠나간 많은 관람자를 되돌아 오게 함에 크게 기여했다는 사실도 고려되어야 한다. "모든 존재하는 인간이 예술가"라는 요셉 보이스의 명언처럼 기관들은 개방적이고 민주적인 창작의 기치하에 관람자에게 힘을 부여하면서 그들을 끌어들인다. '어린 애라도 저건 하겠다'고 비하적

으로 표현되던 것들은 이제 마케팅을 위한 절호의 기회로 변했다. 대부분의 주요 기관에 이제는 어린이용 체험 공간이 생겼고, 여기에는 관계미학과 가까운 이상이 반영된다. 큐레이터이자 작가인 리르크리트 티라바닛은 미술관이나 박물관에서 태국 음식을 만들고 함께 있던 관람자들에게 나눠준 행위로 유명하다. 요리는 물론 하나의 기술이지만 가정에서 쉽게 발견되는 평범한 것이며, 이 기능은 아무리 화려한 공감각성을 부여받는다 해도 어디서나 흔히 보이는 무엇이다. (역설적으로, 탈기능화의 뜻 중에서 가장 흔히 사용되는 용례는 경제학 분야에서 찾을 수 있는데, 그것은 비용 절감을 위해 전문 노동자를 기계나 초보 노동자로 대체한다는 뜻으로 여기에는 영웅적이거나 민주주의적인 함의라곤 조금도 없다. 제1부에서 비전문가 큐레이터를 통해 살펴보았듯, 그리고 지금부터는 큐레이팅 작업이 일상 속에서 확대되어 가는 양상을 살펴보게 되겠지만, 예술계에서 사용하는 탈기능화라는 단어도 점점 더 그렇게 삭막하기 짝없는 일상적 의미에 접근하게 된다.)

오브리스트가 고집스럽게 자신의 큐레이팅 작업을 노동으로 정의하고 자신을 초산업주의자라고 표방한 점에 대해 조금 깊이 생각해 보자. 오브리스트는 1세대 현대 큐레이터들 중 제도적 맥락에서의 관람자 중심성뿐만 아니라 자기 자신에게도 가치를 배당하는, 즉 봉급을 받고 고용되어 일하는 현대 큐레이터라는 의식을 가진 사람들의 선구자였다. 오브

리스트는 그 점에서 큐레이터들 사이에서 영웅시되기도 한다. 그의 의식적인 근면성이 호소력을 발휘한 것이다. 그가 자신의 코너서십 실현을 위해 노력하고, 생각하고 정리하며, 또한 그것을 통해 보수를 받았다는 사실은 개념 예술가들의 고민과 노력에도 필적한다. 예컨대 행위예술가는 어떻게 자신의 예술을 실천하는가? 그들에게 작업실은 왜 필요한가? 어떤 사람은 이런 질문을 논지와 무관한 것, 심지어 공격적인 것으로 받아들인다. 문제의 핵심은 개념주의가 전통적 자본주의의 관례를 벗어난 곳에서 존재해 왔다는 점에 있다. 예상 불가능한 형태로 행위 예술을 시연하는 그 자체가 일종의 옹호 행위라고 보는 사람도 있다.

마리나 아브라모비치를 예로 들자면, 그녀는 자신의 모든 업적을 목록화하고 홍보하기 위해 기관을 설립한 사람으로서 그러한 행동을 중요시한다. 역설적이지만 아브라모비치와 오브리스트는 모두 타고난 보스 기질로 악명이 높은 사람들이다. 아브라모비치는 2011년 자신의 작품을 로스엔젤레스 MOCA의 자선 행사에서 공연하면서 저임금으로 행위예술가를 고용해 비판받았다. 행위예술가 이본 레이너Yvonne Rainer는 아브라모비치의 가학적으로 지속되는 작업에 대해 다음과 같이 격하게 표현했다. "[그것은] 1975년 파솔리니Pasolini의 문제작 〈살로Salo〉를 떠올리게 한다. 전후 파시스트 일당이 청소년들에게 가한 성적 학대와 새디즘을 다룬 영화

이다." 2014년, 아브라모비치는 자신의 기관에서 전문 교육이 필수적인 네 건의 업무직을 선발하면서 그것을 '자원봉사자' 자격으로 공고하여 또다시 구설수에 올랐고, 오브리스트와 줄리아 페이튼-존스의 경우에도 2013년 12월, 서펜타인의 계약금을 45%나 인상받아 불황기였던 당시 미국 CEO들의 작태와 비교되며 비난을 사기도 했다.

다음으로, 제도적 권력의 핵심으로 큐레이터가 부상한 1990년대 중반 시기를 통해 예술계에서 결정력을 얻게 된 전문성이란 표현을 생각해 보자. 예술과 관련된 예산 삭감의 영향은 박물관과 미술관만이 아닌 교육기관에게도 파급되었다. 그러자 교육기관들도 박물관과 미술관이 구사하던 전략을 모방하게 되었다. 후원금과 학생의 모집에 발 벗고 나선 것이다. 1980년대 이후 북미의 비평 이론은 유럽, 특히 프랑스에서 많이 유입되었고 그러자 1990년대의 대학은 사실상 그것의 식민지가 되어 버렸다. 그러자 다양한 인문계 졸업자들은 대단히 특수한 분야의 전문성을 특화해 개발해 나갔고 나아가 그것을 크게 내세우는 새로운 양상이 생겨나게 되었다. '생태비평학ecocriticism'이나 '호모소셜리티homosociality'와 같은 전문분야가 학계에 등장한 것이 이 시기였다.

이와같은 비평이론의 핵심 목표는 특히 후기구조주의의 경우 언어, 전통과 기득권에 대해 의문을 제기함으로써 그 의미를 해체하고 확장시켜 나가는 데 있었고, 그렇기 때문에 비

평이론을 수용한 학계는 수구적 학계로부터의 반격에도 불구하고 이를 새로운 돌파구 마련을 위한 이상으로 바라보게 되었다. 큐레이터 전담 직원 등 학교 내부의 직책도 이와 발맞추어 늘어나게 되었고, 도시학, 문화학, 젠더학과 같이 포용적이면서도 섹시한 이름을 가진 프로그램이나 학과도 생겨나게 되었다. 반대진영에서는 이를 두고 '부티크boutique 프로그램'이라고 비아냥거렸지만, 제만식의 현대 큐레이터를 박물관과 미술관이 기꺼이 수용했듯 많은 학교들은 이 변화를 긍정적으로 수용했다. 교육기관들은 답답하고 백인남성 중심적인 커리큘럼으로부터의 새로운 해방에 환영을 보낸 것이다. 여기서 한 발 더 나아가, 학교들은 아방가르드 교수법도 모색했다. 이미 반복해 보았듯, 아방가르드는 자본주의적 관습과 깊이 결탁하고 있으며 새로움의 추구와 그에 의한 자기 페티시화, 위계화, 그리고 스타 시스템화를 반복한다. (스타 학자들과 스타 큐레이터는 여러모로 비슷하다.) 그리고 학교가 격변하고 있던 시기에 그러한 이면의 과정은 인지되기가 쉽지 않았다.

1990년대는 미술 혹은 미술사학과들도 마찬가지로 경전화된 역사가 주관적이고, 억압적이며, 심지어 시대에 뒤진 것이라는 비판을 강하게 받는 형국이었으며, 다양성을 확보하라는 압박도 강하게 받고 있었다. 한 때 도상파괴로 간주되었던 행동들이 이제 제도에 흡수되게 되자, 동시에 예술가들은

석사 학위를 취득해야 한다는 압력을 느끼게 되었다. 과거에는 소수의 작가들만이 취득해 온 예술학 석사MFA 과정에 대한 관심이 커져갔고, 특히 그것은 회화, 평면, 그리고 전통적 조각이 아닌 여타의 분야에서 더욱 심했다. 뉴미디어 혹은 행위예술로도 석사 학위를 받을 수 있었으며, 그것은 비록 자동적으로 성공을 보장해주는 것은 아닐지라도 이론적 바탕, 실험과 성장의 기회, 그리고 동료와의 교류와 네트워킹 기회를 약속해 주는 것으로 받아들여졌다. 그래서 1970년에는 새로 생겨난 로스앤젤레스의 칼아츠CalArts나 핼리팩스의 노바스코시아 예술디자인대학NSCAD 등 실험적 미술 프로그램들이 고개를 들었고, 1990년대 중반에는 학교 교육에서 오히려 개념주의적 실천이 적극 권장되는 역설이 완전히 자리잡게 되었다. 그것은 기관과 학교에서 공통으로 일어난 현상이었다. (그중에서도 대학들은 이 시기에 새로 미술관을 설립하기도 하고 기존의 것을 재건축하기도 했다.) 예술가들이 큐레이터의 눈에 들기 위한 방법으로 자신의 교육 과정을 큐레이팅하는 법을 배운 것이다. 복수의 학위는 자신의 자아와 작업을 실현시키기 위한 과정이 되었다. 그 결과 오늘날 현대 예술가들에게 MFA는 필수 학위가 되었으며, 같은 이유로 이제까지는 더 이상 전문화되기 힘들 것으로만 생각되었던 예술 분야에서도 박사 과정이 등장하여 석사 프로그램 위에 군림하기 시작했다.

대학원 미술학과 프로그램이 발달해 가던 시기인 1990년대, 비엔날레의 난립과도 비교될 큐레이터학과의 확산은 단순한 문제가 아니다. 큐레이셔니즘의 발달사와도 통하는 점이 있기 때문이다. 많은 큐레이터학과 프로그램들이 호사스럽게 유토피아주의를 표방하는 모습에서는 마니페스타(혹은 나오시마)가 연상된다. 그러나 이것은 원조 현대 큐레이터 군단이었던 홉스, 제만, 리파드, 시겔롭 등이 정식 과정을 이수하지 않은, 다양한 인문학과 비인문학, 특히 예술사학(이 학과는 다른 여러 인문학 분야와 같이 긴 역사를 가지고 있으며 그 점에서 큐레이터학과와는 다르다) 이외의 분야 출신이라는 점과 무관하지 않다. 1990년대 중반의 2세대 큐레이터들은 보다 성장한 사회경제적 혜택으로 더 많은 학위를 보유하고 있지만, 그들의 전공은 다학제성이나 혹은 심지어 잡학성으로 편중되어 있다. 오쿠이 엔위저Okwui Enwezor와 크리스토프-바카르기에프는 시학詩學을 전공한 사실을 내세우고 있으며, 호프먼은 제만과 같이 연극과 극작법을 공부했다. 독일 큐레이터 니콜라우스 샤프하우젠Nicolaus Schafhausen은 예술가였고, 지오니(『플래시아트』지의 편집자를 잠깐 지냈다)와 오브리스트는 상대적으로 장외에 있었으나 예술계 핵심과의 관계를 성공적으로 형성하여 성장해 왔다.

수많은 유명 큐레이터학 프로그램들은 싱크탱크나 심포지엄을 모델로 삼아 시작되었으며, 현대 큐레이팅의 현란한

편재성이 반영된 이상적 다학제성의 공간을 목표로 하고, 큐레이터 지망생들이 자신의 이론 및 개념적 바탕을 계발하는 한편 비슷한 학생들과 교류를 하며, 마지막에는 자신의 경험들을 반영한 전시 혹은 전시 기획서를 최종적으로 기획하는 곳으로 생각되어 왔다.

테레사 글리도Teresa Gleadowe는 2008년에 출간된 논문집 『프랑켄슈타인 키우기: 큐레이터 교육의 불만Raising Frankenstein: Curatorial Education and its Discontents』의 저자이자, 1992년에 런던 왕립예술학교Royal College of Art에서 큐레이터 학과를 창시하고 이끌어온 인물이다. 그녀는 최초의 큐레이터학 프로그램을 1960년대와 70년대의 개념주의와 함께 시작된 것으로 파악한다. 이 두 가지는 모두 "예술과 제도의 전환 과정에서 발단되어 [1980년대까지] 지속된 것으로" "큐레이팅은 업무의 현장에서 체험으로 학습되는 것"이었다고 그녀는 말한다. (이는 저널리즘과 같이 일반 인문 지식만을 요구해 온 여타의 문화계 전문직에서도 물론 마찬가지다.) 글리도는 개념적 접근을 강조해 온 큐레이터학 분야의 주요 프로그램들을 나열하는데, 이에 포함되는 것으로 1987년 개설된 프랑스 그르노블의 에콜뒤마가젱École du Magasin, 1968년부터 존재했으나 『옥토버』지의 비평가 핼 포스터Hal Foster에 의해 큐레이터학 및 비평학 프로그램으로 다시 태어난 뉴욕의 휘트니 독립연구과정Independent Study Program(ISP), 1990년 컬렉터

매리루이스 헤셀Marieluise Hessel의 결정적 기여로 탄생한 뉴욕 바드칼리지Bard College의 큐레이터학센터Center for Curatorial Studies(CCS), 그리고 1994년 개설된 암스테르담의 데아펠de Appel 등이 있다.

글리도가 꿈꾸는 큐레이터학의 이상향은 마니페스타와 같이 무장소/모든 장소이다. 그녀는 많은 큐레이터학 프로그램의 배경을 이루는 철학들을 생각할 때 반복을 고착시킬 수 있는 '현장' 학습은 바람직하지 못하다고 주장했다.

[그것은] 시간이 갈수록 시행착오가 쌓여 관습과 관례가 고착화됨을 뜻한다. 그러한 학습 방식은 정착된 관례를 '규범화'하는 경향도 있다. 그 속에서 모든 과정은 전시 제작을 위한 일반화된 어법으로 다루어진다. 반복과정을 강조함으로써 각 행동에 포함된 의사결정 단계를 축약해 버리며, 그로 인해 하나하나의 결정은 특정한 가치나 신념을, 즉, 전시가 누구를 위한 것이고 (누구에게 말을 거는 것인지) 왜(어떤 목적하에) 그것이 만들어져야 하는지에 대한 특수한 가정들을 그냥 '실행'되어 버리게 만든다.

글리도는 모마 큐레이터인 스튜어트 커머Stuart Comer의 의견을 인용하여, 휘트니 ISP와 같은 체제는 "학교와 예술 모두에 대한 직업화 움직임에 저항하는 비판적 공간의 생산과

유지"를 도모할 수 있게 한다고 이야기한다. 즉, 그녀는 세계에서 가장 크고 가장 권위 있는 큐레이터 학교들은 예술세계의 직업화를 위해 존재하는 것이 아니라 반대로 그것에 저항하는 것이라 생각한다. 여기서, 전통적 인문학 교육의 입장과 부합되는 논리가 발견되는데, 그것은 실용성으로부터 거리를 두어야 하고 실용성이란 잣대만으로 정량화되어서는 안된다는 주장이다.

글리도의 주장은 우리가 이미 현대 큐레이터들에 대해 이야기해 온 바와 완전히 일치된다. 큐레이터의 탈직업화는 탈직업화를 표명하며 설계된 교육과정의 발생에서 영향을 받게 되지만, 결과적으로 그것은 (재)직업화로 귀결되고 유토피아는 다시 디스토피아로 몰락한다. 즉 글리도의 논리는 전형적인 동어반복에 불과하다. 작업에 대한 탈기능적 접근은 그 아무리 급진적인 의도를 가진 것이라 해도 관료주의의 틀속에서 다시 추인되고 만다. 만약 큐레이터학 프로그램에 대한 그녀의 생각이 맞다면, 우리는 왜 학사, 석사 혹은 미술석사가 아닌 큐레이터 학위를 꼭 받아야 하느냐는 질문에 대해서도 대답해야 할 것이다. 큐레이터학 프로그램이 존재하고 있고 꾸준히 발전 중이라는 사실은 현대의 큐레이팅이 고유한 특성을 가지고 있고 교육을 필요로 하는 직업이라는 점뿐만 아니라, 확대된 일자리 시장의 영역과도 연관되어 있다는 점을 내포한다. 글리도의 주장이 큐레이터 학위를 통해 학사

나 다른 석사학위의 부족한 면을 보충하자는 것이라면 그것은 큐레이터를 하나의 자격으로 바라보는 시각과 다를 것이 없고, 다시 그것은 그녀가 해당 직업의 탈기능적 본성을 옹호했던 취지를 스스로 거스르는 것이 된다.

현대 큐레이팅을 미래가 창창한 직업이라고, 즉 지금까지 이 책에서 살펴본 스타 큐레이터와 그들의 매혹적인 아이디어의 세상에, 혹은 예술가와 그들이 몸담고 있는 국제 행사에만 초점을 두고 논의한다면 실제 삶속의 '직업'으로서의 측면은 묵과될 것이다. 스타 큐레이터는 2010년대에 오면 미술관 혹은 박물관 책임자(즉 회사의 간부나 CEO와 같은 것)를 겸임하면서 보다 큰 계획에 대한 책임도 맡게 되었다. 그들은 거대 기관의 향후 수년간의 계획을 관장한다. 그들은 불리한 지역에서 이루어질 수도 있는 비엔날레 등의 거대 행사에 필요한 물류를 돌본다. 그들은 예산 계획에 입각해, 그리고 지출 상황을 지속적으로 추적하면서 전시에 포함된 주요 작품 또는 행위예술을 실현시킨다. 그들은 중요한 기부자나 컬렉터가 예술가나 갤러리와 조화로운 관계를 유지하도록 돕는 동시에 전시를 위한 작품의 대여나 기관 컬렉션을 위한 작품의 구입과 기부를 유치한다. 그들은 강연에 나서거나 예술가의 작업실을 (때로는 컬렉터나 기부자와 동행하여) 방문하기도 하고, 일반적 혹은 학술적 발행물에 자신의 전시나 외부 전시에 관한 글을 써 내기도 한다. 그들은 전시, 페어, 그리고 학회

회의장을 돌아다니며 외교적 역할을 수행하기도 하고 자신의 현대미술에 관한 현장 지식도 보충한다. 그런 동시에 그들은 자신의, 또 때론 다른 곳의 전시 내용에도 참여하여 설계, 조율해 나간다. 이런 스타 큐레이터는 실무 큐레이터와는 비교 할 수도 없는 소수이다. 하지만 이런 식으로 설명되는 큐레이터라는 직업이야말로 글리도가 생각하는 최적의 큐레이터학 프로그램, 즉 이론으로 완전무장된 리더십과 비전 생성을 위한 세미나 과목들과 부합된다.

그러면 대부분의 현대미술 큐레이터가 실제로 하는 업무는 무엇인가? 밴쿠버의 큐레이터 캐런 러브Karen Love는 2010년, 브리티시콜럼비아 주와 레거시나우Legacies Now라는 비영리 자선 단체(이곳의 웹사이트에 따르면, "브리티시콜럼비아 전체의 커뮤니티들이 사회적, 경제적 이익을 만들어 낼 수 있도록 2010 올림픽과 동계 장애자 올림픽에 참여했다"고 소개하고 있다)의 공동 후원으로 『큐레이터의 공구함Curatorial Toolkit』이라는 무료 온라인 PDF 책자를 발간했다. 『공구함』은 오늘날의 큐레이팅이 얼마나 따분한 것인지를 생생히 보여주는 자료로 안성맞춤이다. 러브는 큐레이팅이 바로 '진짜 일'임을 강조하면서, 비형식적이거나 탈기능적인 것이 아니라 직장 내에서 이루어지는, 또는 인턴십이나 수련생 과정을 통한 현장 교육이 반드시 필요한 직종이라고 주장한다. 러브가 이 책자를 제작한 계기는 큐레이터학 프로그램에 실무를 고려한 과목이 없

다는 것이 한가지였고 다른 한편으로 프리랜서 큐레이터의 수임료 표준화를 확산시켜 보려는 목적도 품고 있었다. 큐레이터 수임료는 심한 격차를 보이지만 보통은 그 수준이 매우 낮다.

러브의 책자에 등장하는 큐레이터는 프로젝트 매니저와 가까우며, 그에게 부과되는 업무는 대단히 광범위하다. 책자는 공공 지원금으로 이루어진 연구였기에 공적 지원금을 활용하여 예술가가 운영하는 센터와 같이 예산과 인력이 부족한 곳에서 프리랜서 큐레이터가 일할 경우에 초점을 맞춘다. 러브의 연구서는 물론 큰 박물관과 미술관에서도 활용될 수 있겠지만, 그러한 곳의 경우 이와 같은 업무는 그것을 일임할 전담 팀을 두는 경우가 많다. (물론 예술 지원금이 계속해 줄어드는 상황 속에서 전담 인원도 계속 줄어드는 것 역시 현실이다.)

러브는 전시가 개회될 때까지의 현장 실무를 몇 개의 단계로 나누어 설명한다. 첫 단계에 포함된 것으로는 큐레이터로서의 강한 목표의식과 기초 지식을 보여주는 개념의 탐색 (눈에 띄는 감성, 스타일 혹은 접근), 작가의 선정 (오랫동안 작가의 작업실을 방문하거나 예술 현장에 참여하면서 튼튼히 쌓은 다양한 작가와의 친밀한 관계 등), 사업제안서의 작성 (단, 여기서 러브는 전형적 아방가르드에 기대는 모습이다. "새로운 큐레이팅 접근으로 작품을 보여줌으로써 작품은 신선한 관점과 맥락에 새로 놓이게 된다"고 한다), 그리고 예산과 특히 지원금을 모색하기에 관한 내용

등이 있다.

다음 단계는 전시 장소를 찾기인데, 여기에는 위치의 고려, 공간 구조와 크기, 인력과 장비의 규모, 그리고 제안서를 갤러리에 제출하기까지가 포함된다. ("만약 어느 전시장에게 제안을 거절당했다 하더라도 그것을 개인적으로 받아들여서는 안 된다. … 계속 시도하라. 목록에 올려두었던 다음 장소를 시도해 나간다.")

장소가 확정된 후 세 번째 단계는 전시를 운영하기 위한 서류업무가 된다. '큐레이터 계약서'나 양해각서와 같이 큐레이터와 작가 수임료와 해약 사유 등등을 규정하는 것들도 있고, 모든 전시관련 업무들이 현실성과 설득력을 가지고 완수될 수 있도록 프로젝트매니저의 활동을 확정하고 '필수 경로critical path'를 만들어 내는 작업도 있다. (러브는 자신이 제시하는 필수 경로의 한 가지 사례로 큐레이터와 갤러리의 업무를 명확히 분장하는데, 갤러리는 자원과 현금의 한계로 인한 압박이 자주 있어서 큐레이터에게 과도한 업무가 몰리는 경우가 많음을 보여준다.)

다음은 "프로젝트 개념 완성과 예술가 선정의 완료"로, 이는 "수개월 이상 소요될 수 있다." 이때 큐레이터는 공식 및 비공식 경로를 동원해 작가로부터 작품의 전시를 허락받게 되며, 까다롭고도 많은 시간이 소요되는 대여 신청도 시작하게 되는데, 이것은 "공공기관, 사기업, 혹은 개인 컬렉터에 대해서는 넉넉한 시간을 두고 시작해야 한다. (대부분의 기관은

최소 6개월에서 12개월의 시간을 규정하고 있다.)" 그리고 이를 위해 큐레이터는 "[참여 작가의] 경력을 정리함과 함께 프로젝트의 제작 의도를 작성해야 한다." 큐레이터가 확인해야 할 예산 항목으로는 대여 작품의 보험료, 포장 및 액자 비용, 전시장 내 보안 계획, 예상 운송비, 노임, 그리고 필요에 따라 촬영비 등이 포함된다. 이 단계의 마지막에 오면 큐레이터는 전시 작품 총괄표를 만든다. 러브는 이 표를 활용하여 보험료, 대여요청 수락여부, 작품정보 등을 점검해 나가라고 권고한다.

다음으로 큐레이터는 예산을 상세하게 재검토하며, 여기에 포함되는 것은 작가비와 함께 자신의 수임료("한 장소의 전시에 대한 큐레이터 수임료는 2,500달러에서 시작하여 15,000 혹은 20,000달러까지 책정된다. 고임금을 받는 경우는 흔하지 않으며 유명한 큐레이터들에게 해당된다."), 좌담회 등 다양한 공개 프로그램 비용, 여비(자신의 업무 여행과 작가를 전시에 데려오기 위한 것), 그리고 무엇보다 중요한 설치비가 있다. 여기에는 건축비, 관련 노임, 그리고 보안 비용 등이 포함된다. 큐레이터는 전시 작품 총괄표를 이용해 크레이트 포장비, 운반비, 보험료, 통관비 등으로 물류 및 세부 경비를 세분해 나간다. 또한 전시를 위한 시각적 문서도 기획한다.

마지막으로 큐레이터는 작가와 기금 지원을 위한 문서들을 완성하고, 전시와 관련된 외부행사나 공개 프로그램을 계

획하며, 미디어 홍보 전략을 구성한다. 디자인 아이덴티티 개발부터 전시를 앞두고 홍보매체를 접촉하기까지가 진행된다.

전시의 설치에 대해 러브는 이렇게 지적한다. "큐레이터는 모든 설치와 관련된 업무를 혼자서 직접 책임질 수는 없겠지만", 프로젝트 매니저로서 "작품과 전시 전체에 대해 모든 사람이 최선을 다할 수 있도록, 그리고 작가 자신과 각 예술작품 모두를 위해 유리한 결과를 이끌어 내는 것을 목표로 의사소통을 진행해야 한다." 디테일에 대한 추구는 핵심적이다. 큐레이터는 설치 도중에 발생할 필요 사항을 해결해야 하고, 설치 기간에 현장에 나와 전시 설계 세부사항에 맞게 작품이 설치되도록 감독하며, 작가의 (성가시기도 하고 소심하기도 한) 요구사항에 응대해야 한다. 이는 고단한 과정이다. 러브는, "장시간 작업이 필요할 수도 있다. 긍정적인 문제 해결 접근법, 의지와 유머를 동원해야 하고, 때로는 흥분을 자아내야 할 필요도 있다!"고 한다.

오랜 시간을 두고 완성되는 프로젝트가 모두 다 그렇듯, 오프닝을 코앞에 둔 시점에 변경 또는 추가사항이 발생하는 일도 있다. 미술계의 막후에서 벌어지는 이 난장판은 아직 크게 극화되거나 널리 알려지지는 않았지만 춤과 공연계에서 일어나는 일들은 이미 유명하다. 우왕좌왕하며 소리를 질러대는 감독이나 지휘자는 하나의 전형으로 굳어진 지 오래 되

었고, 로이드 베이컨Lloyd Bacon과 버스비 버클리Busby Berkeley
의 〈42번가〉나 마이클 포웰Michael Powell과 에머릭 프레스버
거Emeric Pressburger의 〈분홍신The Red Shoes〉, 그리고 패션쇼를
앞둔 런웨이의 혼란을 그린 작품들 모두는 외부 사람의 눈에
그저 섹시함과 신비로움으로 가득하게만 비추어진다. 나는
이 책을 위해 실제 전시 설치 상황을 숨어서 관찰하고 그에
관해서도 써보고자 하였지만, 어떤 큐레이터도 이런 요청을
쉽게 허용하지는 않았다. 큐레이터를 세련되고 잘 정리된 전
시의 대변자로 적절히 표상해야 하는 예술계의 관례는 현대
미술이 두른 위세를 감안하면 큐레이터에게서 관찰되는 소
극적 태도와 관련이 있을 것이다.

　큐레이터의 업무는 전시가 개막된다고 끝이 아니어서, 최
종 지불과 회계 마감, 프로젝트 평가와 보고서 작성(기금을 지
원받은 경우에 특히 필요), 출판이 포함된 경우 그것의 관리, 전
시 철거(이는 전시 설치만큼 힘들고 복잡할 수 있다), 마지막으로
전시 순회의 계획 등이 남아 있다. 이들 하나하나는 지금껏
살펴본 것과 같은 종류의 어려움을 모두 포함하고 있다. 러브
의 문서에 묘사된 이러한 고단함을 보면, 기관이나 심지어 작
가중심의 예술센터에서도 순회 전시의 인기가 가면 갈수록
높아져 가는 현상도 설명된다. 순회전은 하나의 패키지로 구
성되어 있으므로 인력, 특히 직원의 투입이 크게 부담되지 않
는다. 완전히 새로운 전시를 기획할 때 필요한 어마어마한 자

금도 기관들 간의 예산 분담으로 인해 경감된다. 또한 결정만 내려지면 비교적 재빨리 신뢰성 있게 스케줄에 따라 움직일 수 있기에 갈수록 현장 연구에 시간을 할애하기 어려워지는 내부 큐레이터의 시간과 업무 부담이 경감된다.

러브는 기술중심적이고 편파적인 면모도 간혹 숨기지 못하지만 오늘날의 프리랜서 큐레이터의 참모습을 보여주기도 하며, 이렇게 드러나는 모습은 지나치게 고되고 암울하기도 한 존재이다. 한정된 예산에 시간과 싸우면서도 저임금을 받고, 자원을 마련하기 위한 섭외에 나서야 하고, 수많은 역할을 동시에 감내해야 한다. 거의 뼈까지 마르도록 피곤한 일이다. 많은 기관이 채택하는, 러브의 표현에 따르면 "최저 하한선 없는" 예산이 일반화되어 가고 출판물 등으로 발생될 불확실한 수입까지도 비용으로 취급되어야 하는 상황 속에서, 프리랜서 큐레이터는 자신의 전시를 실현시키기 위해 심지어 자신의 임금까지 털어야 하는 상황이 적지 않다. 물론 임금 표준화를 제청하는 러브의 입장에서는 그 일만은 막고 싶을 것이다. (아쉽지만 그녀를 포함한 수많은 사람들의 노력에도 불과하고 캐나다나 기타 많은 국가에서는 그것이 실현되기란 까마득하기만 하다.)

유명 큐레이터학과 프로그램은 러브의 『공구함』에 열거된 많은 내용을 어떻게 다루고 있을까, 그리고 그렇게 함으로써 학생들을 미래의 험한 상황에 대비시키고 있을까? 그 대답은

<u>조금은 그런 편이다</u>가 될 것이다. 왜냐하면 모든 현행 프로그램들은 직업학교나 기술학교가 아닌 정규 대학에 마련되어 있기 때문이다. 다시 반복하지만, 대학의 인문학은 늘 담론 생산이나 지식 향상을 목표로 설계되어 왔으며 현장 취업을 위한 과정은 아니었다. 그래서 아무리 좋게 봐도 어느 정도 그러하다는 대답이 최선이다. 이론 중심을 지향하는 글리도는 다른 생각이겠지만, 대부분 학교는 직업관련 요소를 포함시킨다. 냉소적으로 보자면 그 역시도 프로그램의 마케팅을 위해 구색을 갖추었을 뿐이라고 할 것이다. 바드 칼리지의 CCS를 참고하자면, 웹사이트에는 커리큘럼이 상세하게 소개되어 있는데 2014년 현재 이수 학점은 총 24학점으로 10개의 필수과목이 있으며 그중 4학점의 실무과목, 6학점의 여름 인턴십이 포함되어야 하므로 학생은 '예술 실무'에 최소한 200시간을 투입하게 된다. 졸업 논문에 추가로 최종 프로젝트도 수행해야 하는데, 여기에는 '큐레이팅 요소'가 포함되고 거기에는 '예산'과 '설치 계획'이 포함되어 있어야 한다. 바드가 위치한 애넌데일Annandale-on-Hudson은 뉴욕에서 기차로 몇 시간 안 되는 편리한 곳이므로 현장 방문과 인턴십도 활발히 이루어지고 있다.

그러나 바드의 접근방식에는 문제가 없지 않다. 엄격함과 이론적 바탕을 내세우는 이 곳의 교과과정 페이지에는 입학 예정자에 대한 요건으로 미술사, 문화 생산, 광역의 사회

사 및 문화사 관련 지식과 함께 '미적 수요'에 대한 '훈련된 감성' 등이 나열되고 있다. 즉 바드는 여전히 글리도식의 이상적 큐레이터 교육을 추구하고 있는 것이다. 『프리즈』지에 2011년 실렸던 큐레이터학 프로그램에 관한 원탁토론에서는 작가이자 큐레이터인 앤서니 휴버만Anthony Huberman이 바드에서 몇 개의 워크샵을 수행하고 나서 "많은 학생들"이 "화이트큐브"에 맞추어진 최종 프로젝트를 "거부하는 것으로 보인다"고 썼다. 물론 이는 바드의 졸업 논문 관련 안내 페이지에서 지지하는 개념주의 및 아방가르드와도 관련이 있다. "현대 큐레이터의 실무에서도 비전통적 형식의 채택이 장려되고 있음을 이해하여, 이 프로그램에서는 전시, 책, 학회, 온라인 플랫폼 그리고 기타 프로젝트에 대한 새로운 생각을 장려한다." 이에 대해 휴버만은 이렇게 첨언한다. "걱정되는 것은 … 전시의 형태와 구조에 부여되는 비중이다. 물론 형태와 구조를 실험하는 것은 좋겠지만, 그것만을 목적으로 삼아서는 안 될 것이다 … 전시는 실제 예술작품과 그것이 제기하는 질문으로부터 시작되어야 한다. 전시가 흥미롭다면 그것은 형태와 구조에 대한 실험 때문이 아니라 예술작품이라는 내용에 적합한 프레임을 만들어 내어 작품 내용이 잘 공유될 길을 열었기 때문일 것이다."

　뉴욕의 뉴뮤지엄에서 큐레이팅한 이력으로 유명해진 리차드 플러드Richard Flood는 비슷한 원탁회의인 〈프랑켄슈타

인으로 키우기Raising Frankenstein〉에 참여하여, CCS가 만들어진 토대를 이룬 사실상의 핵심체인 마리루이스 헤셸 컬렉션에 대해 "인공 놀이동산"이라는 평가를 내렸다. 프로그램이 시작된 1990년대부터 학생들은 이 컬렉션의 작품을 이용해 다양한 과제를 수행했고, 그로 인해 실제 현장에서 어떤 효과가 있을 지에 대한 오해만이 커져 왔다고 플러드는 암시한다. 모든 작품들은 영구대여의 상태로 존재하는데, 그 뜻은 "손가락 하나만 까딱하면 회수될 수 있다"는 것이라고 그는 첨언했다. 또한 컬렉터의 소장품에 집중하는 바드의 프로그램으로 인해 "범주 차원의…문제"가 있다고 지적하면서, "어쩌면 이 소장품들에 대한 글의 편수는 [바드 학생들이 이 주제를 반복해 썼으므로]" "메디치 가의 어떤 소장품과 비교해도 더 많을 것"이라고 피력했다.

바드에서 취급하는 실무 역시 현장과는 거리가 멀 수 있다. 휴버만은 학교가 특유의 "형식 실험을 위한 형식 실험" 식의 접근(다시 말해 정통 아방가르드적인 것)만을 고집할 뿐이라고 본다. 또 플러드는 이 학교가 돈 많은 기부자의 컬렉션의 가치를 높이고 그것을 돋보이게 하면서도 (이 또한 확실히 박물관과 미술관이 수행하는 작업이다) 겉으로는 예술계에서 학교와 돈이 행사하는 권력을 거부하기 위해 고강도의 비평 이론을 강조하는 모순을 보인다고 이야기한다. 바드 칼리지의 수업료는 다른 큐레이터학과 프로그램들이 요구하는 인

문계 대학원 프로그램의 평균 수준(싸다고는 할 수 없는 수준)에 비해 훨씬 높은 수준이며, 이 사실 역시도 검토가 필요하다. 2013-14학년도의 바드 CCS 수업료는 37,284달러였다. 바드의 웹사이트에서는 "90% 이상의 CCS 바드 학생들이 다양한 장학 지원을 받는다"면서, "대부분의 학생"은 수업료의 25~40%에 달하는 지원을 받는다고 하는데, 그렇다 하더라도 원채 수업료가 높았던 점을 감안하면 학생의 자금 부담은 조금도 작아지지 않는다. 이와 비교해 암스테르담의 데아펠 큐레이터 교육 프로그램de Appel Curatorial Training Programme의 경우를 덧붙인다. 실무와 직업 중심 접근을 강조하는 이곳의 학비는 3,000유로 이하 수준을 유지한다. 다만 매년 선발하는 학생은 6명에 불과하다.

파멜라 리Pamela M. Lee는 스탠포드 대학 예술사학과 교수이자, 후기 모더니즘 및 1960~70년대의 개념주의에 대한 많은 비평연구서를 썼다. 그녀로부터 2008년 이탈리아 파엔자에서 열린 현대예술 포럼Contemporary Art Forum에서 발표했던 그녀의 의견을 다시 들을 수 있었다. 큐레이터학 프로그램은 "세상에서 가장 매력적인 직업학교입니다 … 하지만 예술사학으로 오래되고 유명한 학교들에게는 그것이 돈줄이라는 의미에 불과합니다. 지난번, 큐레이터 프로그램의 직업적 측면에 관해 우려를 말했던 것은 그것이 그저 일회용 반창고에 불과할 것이기 때문입니다. 예술사학 혹은 관련 분야로 시각

혹은 문화학의 학위를 받는 학생은 과연 무엇을 얻어가는 걸까요?"

이 의견과 비슷한 논지를 미국 대학예술교육협회College Art Association(CAA)가 발표한 『기준과 지침Standards and Guidelines』 문서에서도 찾아볼 수 있다. 이 문서는 글리도와 큐레이터학에서의 탈기능화를 논하며 잠깐 다룬 바 있다. 현황 관찰 보고서로 작성된 이 문서에서 큐레이터학과 프로그램 부분을 살펴보면 실질적으로 고려할 때 장래가 밝지는 않다는 설명이 등장한다. "학생과 지도자는 미술관 세계의 규모가 그리 크지 않다는 점을 유념하기 바란다. … 그것의 실제적 의미는 직업을 얻기 위해 지역을 옮겨 다녀야 한다는 뜻이다. 학생들은 또한 큐레이터 초봉이 높지 않은 수준이며, 기관 내에서의 승진도 보장되어있지 않다는 점도 알아야 한다." 이어서 이렇게 첨언한다. 큰 박물관의 "특정 분과 큐레이터" 혹은 "소도시 박물관"의 디렉터-큐레이터 직위에서는 이미 박사학위도 빠르게 일반화 되어가고 있다. (많은 미술사 박사과정은 직무 기초를 다루는 큐레이팅 인증과정을 선택할 수 있게 되어 있다.) 여기서 역설은 큐레이터학과를 포함해 많은 부티크 프로그램의 등장이 학력우선주의에서 비롯된 부산물이라는 점이다. 그것은 오늘날 박물관에서 박사학위가 평범한 것이 되어 버린 상황과도 다를 바 없다.

파멜라 리는 이렇게 말했다. "[큐레이터학] 프로그램 출신

의 학생이 장차 한스 울리히 오브리스트가 될 것을 기대한다면 그것은 물론 환상일 뿐입니다." 그녀는 자신이 있는 베이에어리어Bay Area 지역의 또 다른 유명 큐레이터학 프로그램인 샌프란시스코의 캘리포니아 예술학교California College of the Arts(CCA)를 사례로 들었다. 이곳은 이론 위주의 프로그램으로 유명하며 홍보에도 그 점을 적극 활용하는데, 바드 칼리지보다 한술 더 떠서, 프리랜스 큐레이터를 이상으로 바라본다. 리가 우려하는 것은 대학원생들의 기대 수준이다. "[오브리스트는] 이러한 프로그램에서 배출되는 엄청난 학생 수를 생각하면 이제는 꿈도 꿀 수 없는 대상입니다. 그는 솔직히 이제 바라볼 수도 없는 모델이 되었는데, 그것도 정확히 따지자면 바로 이렇게 큐레이터 학교들이 큐레이터를 전문직업의 하나로 만들어 왔기 때문입니다. 그는 출신에 대해, 유명 예술가에게 접근하는 방식에 대해, 그리고 그 사람이 어떤 교육을 받았냐에 대해 훨씬 더 자유롭던 그 옛날에 주류에 편입한 사람입니다."

오브리스트는 문화계 직업 속에서 부상하고 있는 새로운 봉건 계급제를 표상하는 인물이다. 구세대 중 선택받은 탈기능화된 소수만이 '큐레이터 계급'으로 불리우며 자신의 걸출한 위치를 유지하게 되고 그 결과 그 외의 모든 지위들은 취약한 것으로 전락했으며, 이런 저보수의 직위들조차 높은 학위 수준과 인턴십 경력을 요구하게 되어 매우 부유한 사람들

에게나 접근이 허용되기에 이르렀다. 현대 예술계의 이와 같은 현상은 '갤러리나gallerina'라고 하는 캐리커처 인물에 반영되어 있다. 이 단어는 일반적으로 예술사학, 박물관학, 혹은 큐레이터학의 학위를 소지하고 있으며 상업 화랑에서 인턴 혹은 어시스턴트로 근무하는 젊은 여성을 뜻한다. 흔히 그들은 보수가 적어도, 또는 무보수 조건에도 기꺼이 일을 하면서 장차 기관의 큐레이터 직위에 오르기를, 혹은 '언젠가 나도 갤러리의 운영자가 되기를' 꿈꾼다. 큐레이터가 대중문화에서 다루어지는 일은 드물지만, 그에 비해 갤러리나는 텔레비전 드라마 〈걸스Girls〉의 마니 마이클스나 브라보 채널의 리얼리티 텔레비전 쇼 〈갤러리 걸스Gallery Girls〉 출연자들과 같이 대중문화에 심심찮게 등장한다.

리는 이렇게 이야기한다. "그것은 거대한 경제 문제를 둘러싸고 묶여 있는 거대한 매듭입니다. 스탠포드에서도 점점 자주 들리는 이야기가 바로 인턴십 문화와도 연결된, 여유가 있는 학생들의 무임금 노동에 관한 것이기 때문입니다. 이 비교가 크게 유용할지는 모르나, 나는 학부생일 때 여러 박물관에서 인턴십을 겪으면서 그런 일을 하려면 말도 안 되는 업무량을 도맡아야 한다는 것을 알게 되었습니다. 어떻게 보더라도 그것은 이상과는 거리가 멀었지만, 그것을 뒤집어 보면 나와 같은 세대의 학생들에게는 그러한 직장 경험이 적어도 조금은 도움이 되었다고 느꼈습니다. 새내기 학자에게든 큐

레이터 유망생에게든 말입니다.

"하지만 지금은 큐레이터학과 프로그램을 졸업하고 나온 후 경력을 만들어 내기 위해 이런 인턴십을 거쳐야 함이 거의 기정사실화 되었습니다. 여기서 이상한 생각이 드는데, 과거와 비교하면 순서가 뒤바뀌어 있다는 점입니다. 과거에는 석사 과정에 들어가기 위해 인턴십이 필요했습니다. 지금은 큐레이터학 과정을 끝내야만 겨우 인턴십 프로그램에 진입할 수 있을 뿐입니다. 문제는, 상대적으로 부유하고 독립이 가능해서 [프리랜서] 큐레이팅을 시작할 수 있는 사람을 제외하면 나머지에겐 학생 신분으로 진입 가능한 직업 기회가 충분하지 못하다는 현실 인식의 도래만이 자꾸 지연될 뿐이라는 점입니다. 굉장히 큰 문제죠. 나는 [CCA와 같은] 미술계 학교가 더욱 걱정됩니다. 이들 학생이 나중에 어디로 갈 수 있을까 [걱정됩니다.]"

리가 큐레이터 지망생들에게 전하는 위의 조언은 이 책을 준비하는 동안 많은 큐레이터들이 이 주제에 대해 들려준 답변과도 다르지 않았다. 큐레이터 학위는 최소한 지금은 받지 말라. 만약 그렇게 하더라도 그것을 직업과 직접 결부시켜 기대하지는 말고 전문성 향상이라는 목적으로 받아들이라는 것이다. 리의 추천은 다음과 같다. "학부를 졸업하면 예술계에서 실무를 경험하는 시간을 가져야 합니다. 미술관이나 박물관에서 일하라는 뜻인데, 그것은 일이 어떻게 이루어지는

지를 진정으로 학습할 좋은 기회입니다. 학부생이라면 자신의 대학에 관련 프로그램이 없는 경우 인근의 박물관이나 갤러리에서 [유급 혹은 무급의 일을] 해야 할 것입니다.

"졸업하고 나면 시간을 두고 예술계가 진정으로 어떠한 곳인지 직업적으로 파악해 보아야 합니다. 석사과정에 진학한다고 해서 갑자기 예술계의 제도적 문화를 이해하게 될 리는 없습니다. 진흙탕 속에서 한두 해를 굴러본 후에 석사과정에 들어가세요. 그런 후 만약 진지하게 큐레이터가 되기를 고민한다면, 즉 대부분의 사람들이 생각하는 수준의 업무를 수행하는 큐레이터가 되고자 한다면, 더 높은 학위를 추구해야 할 것입니다."

리는 이렇게 이어갔다. "나는 큐레이팅 프로그램이 문예 창작 혹은 비평이론 과정과 비슷하다고 생각합니다. 만약 직업적 한계를 이해하고 프로그램의 환경과 조건을 수용한다면 학위과정을 한결 마음 편하게 마칠 수 있을 것입니다. 소중한 어떤 경험도 찾을 수 있을 것이고, 그 자체가 가진 장점과 더 큰 가능성도 보일 것입니다." 리는 본인 자신도 휘트니의 자유연구 프로그램(ISP) 졸업자로서 그것이 상당히 유용했던 이유는 그곳이 실제 기관과 연결된 곳이었기 때문이었다고 한다. 리는 ISP에서 큐레이팅에 관한 실무를 배운 후 반드시 큐레이터가 되고 싶지는 않은 자신을 발견하게 되었다고 한다.

"큐레이터 과정에서는 전시를 실제로 열기 위해 필요한 박물관 세계의 현실정치에 노출될 필요가 있음을 배웁니다. 초고도로 현장의 경험을 얻는 것이죠. 작품대여 보고서를 배우고, 심사위원 앞에서 프레젠테이션하기를 배웁니다. 박물관 세계에서 일을 해 나가기 위한 모든 것들을 배우게 됩니다. 여기에는 개념개발 단계와 작가 섭외, 그리고 전시를 실현해 나가는 이른바 신나는 과정도 있지만 그 이면에는 모든 지루하고도 관료적인 문제들도 포함됩니다.

"나는 체험이란 차원에서 그것이 큰 도움을 주었다고 생각합니다. 두 측면을 모두 경험하게 해 주었기 때문입니다. 물론 전시가 눈앞에 드러나기까지의 기초적 현장 실무를 다루는 큐레이터학 프로그램이 없는 것은 아닙니다. 다만 나는 거기서 큐레이팅에 수반된 정말 관료적인 차원이 온전히 체득될 수는 없다고 생각하게 되었습니다. 그 부분은 정말 무시할 수 없습니다. 큐레이팅의 엄청난 부분을 차지하지요."

당신은 오늘 얼마나 많은 큐레이팅 작업을 수행했을까? 입을 옷을 고르면서 전시를 설계하는 큐레이터와 같이 여러 선택을 놓고 고민했을 수 있다. 점심을 위해서는 치포틀레, 서브웨이, 테리야키 익스피리언스, 또는 다른 여러 체인 음식점에 들러 자신의 식사를 만들 식재료를 골랐을 수 있겠다. (서브웨이는 일찍부터 큐레이셔니즘을 채택한 곳으로, 샌드위치 만

181

드는 사람을 '샌드위치 아티스트'라고 부른다. 이 재미있고 호소력 있는 마케팅에서는 제공자와 고객의 관계를 아티스트와 큐레이터의 관계로 비유한다.) 아마존이나 에버레인Everlane과 같은 온라인 상점에서 뭔가를 구입하고, 그곳이 소비자-큐레이팅식으로 당신이 좋아할 다른 물건을 추천하는 이메일을 발송하게 할 수도 있다. 데이트 웹사이트나 앱에서 자신의 프로필을 수정함으로써 자신의 정체를 좀 더 미화하여 보다 바람직한 사람과 연결될 가능성을 높였을 수도 있는데, 그것은 당신이 더욱 좋아할 만한 사람을 제안받기 위한 큐레이팅 작업이다. 어쩌면 당신은 페이스북에서 지난 여행의 사진 앨범을 정리했을 수도 있고, 자신의 사적인 문화가 담긴 디지털 사진의 전시에 뭔가를 추가하거나 깜찍하고 똘똘해 보이는 사진으로 자신의 공개 사진을 바꾸었을 수도 있겠다. 페이스북, 트위터, 링트인, 구글챗, 구글+에서만이 아니라 그라인더Grindr, 스크러프Scruff, 틴더Tinder 등의 데이트 앱을 이용해 당신은 네트워크를 큐레이팅하고, 새로운 관계를 맺으며, 그 과정에서 지역 정보를 이용하거나 기존의 관계에 대해 추천, 삭제, 혹은 차단을 행했을 수 있다. 마지막으로, 휴식하는 동안에 넷플릭스, 홀루, 뮤비 등 영화 및 TV시청 서비스를 이용했을 수 있고 자신의 선택 행위가 추가되어 자신의 취향에 더 잘 맞는 추천목록이 생성되게 할 수도 있었을 것이다.

어떤 사람은 큐레이팅을 통해 수익도 얻는다. 패션 업계

종사자라면 매일 그는 어떤 식으로든 큐레이팅을 수행할 것이다. 모델을 스카우팅하는 사람이라면 다음에 채용할 얼굴을 찾기 위해 자신의 안목과 업계의 지식을 이용해 아직은 충분히 성장하지 못했지만 가능성을 가진 후보를 선정할 수 있다. 소매업에서 일한다면, 각각의 고객에게 가장 호소력이 있는 물건들을 제안하기 위해 상품 디스플레이를 조정하거나 선반을 배치했을 수 있겠다. 큰 백화점에서는 시각적 상품기획visual merchandising을 시도할 수도 있겠다. 단순한 쇼윈도진열과 차별화되는 시각적 상품기획은 어떤 조건에서도 잘 기능하고, 특히 개념적으로 잘 동작하며, 패션 관련 분야가 아니라도 가능하다. 패션 혹은 음식 등의 라이프스타일 산업에서, 스타일리스트의 역할은 큐레이셔니즘적 전문업이 되어 눈부시게 성장했다. (패션계의 한 친구가 최근 말했다. "우리는 스타일리스트가 없는 사람이 눈에 띄기 시작한 후에야 그것이 필요함을 알았어요." 이 말에서 우리는 큐레이터가 욕구want를 필요need로 돌려놓고 자신을 꼭 필요한 가치 공여자로 변화시켜 간 과정을 잘 볼 수 있다.) 편집자적 능력을 활용해 작업하는 스타일리스트는 실로 큐레이터와 같이 직무를 수행하면서 사진가, 편집자, 디자이너들과 협업하기도 하며, 특히 셀레브리티를 동원하는 경우 그 모델과 관련지워 해당 시즌에 전략적으로 가장 적절한 이미지가 무엇인지를 결정해 나간다. (스타일링 업무를 수행한 또 다른 친구는 이러한 행동을 "교섭 행위negotiation"라고 적

절히 표현했다.) 그런데 이 모두는 아직 껍질을 긁는 수준에 불과하다. 미디어와 긴밀히 연결된 모든 라이프스타일 산업 속에서는 모든 종사자들이 자신의 인지력을 선택행위에 맞추고 작업한다. 비슷하게 이들은 최종 결정단계까지 자신이 큐레이팅한 선택을 윗선으로 전달하는 역할도 한다. 2009년의 다큐멘터리 영화 〈셉템버이슈The September Issue〉에서는 『보그』지의 수석 편집자 애나 윈투어Anna Wintour가 등장하여, 모든 장면 속에서 끊임없이 뭔가에 대해 '예스' 혹은 '노'라고 소리친다.

디지털 업계에서도 큐레이팅을 통해 보수를 받고 일하는 형태가 많다. 선택에 대해 말하자면, '컨텐츠 파머content farmer'라 불리는 사람들이야말로 오늘날 가장 보편화된 큐레이터라 할 수 있을 것이다. (그와 상반되는 비교 사례로 잘 알려진 것으로는 더글러스 쿠플랜드Douglas Coupland가 소설 『X세대Generation X』에서 제기한 용어가 있는데, 그는 칸막이 사무실을 "소를 살찌게 하는 우리"라고 불렀다.) 컨텐츠 파밍은 사실 새로 등장한 디스토피아적 저널리즘으로 볼 수 있다. 그들은 대형 기업을 위해 온라인 컨텐츠를 생성해 내면서 구글과 같은 서치 엔진에 의존해 주제의 인기도에 따라 보다 큰 광고 수입을 끌어들이고자 한다. 이때 가치의 공여는 다른 사람들(즉, 대중)에 의해 알고리듬을 통해 이루어진다. 가치는 인기도와 비례하며, 관객을 끈다는 것도 동일한 말이 된다. 큐레이셔니즘

의 가속화 속에서 등장한 가장 암울하고도 동어반복적인 사례가 바로 이것이라고 생각된다. 큐레이팅 작업은 민주주의의 시뮬레이션으로(또는 최소한 가치의 시뮬레이션으로) 제시되는 것으로서, 다시 말해 오직 가치만을 대상으로 하면서 신중하게 선택한 무엇이 잠재적인 관람자를 매료시킬 것이라고 가정하는 것이라고 본다면, 컨텐츠 파밍을 통한 작업에서는 희소성이 아니라 인기도 그 자체가 곧 가치를 낳는다. 컨텐츠 파밍은 미술기관들 사이에서 인기가 커져가는 순회전과도 비슷하다고 볼 수 있겠다. 대단한 수익이 기대되는 것도 아니기 때문에 그저 사람들에게 원하는 것을 제공할 수만 있으면 충분한 것이다.

인지경제cognitive economy 혹은 정보경제의 영역에서는 이와 다르게, 예컨대 큰 회사를 위해 트윗을 생산하는 일을 소액 또는 무보수로 수행하는 경우도 보인다. 그것은 예술계의 큐레이터 직업 시장과 마찬가지로 디지털 큐레이팅 업계에서도 봉건적 양분화가 진행되고 있음을 뜻하며, 차이라면 엘리트 계층이 훨씬 더 큰 규모로 사업을 구사한다는 점이 있다. 이들은 새로운 유형의 설계자인 경우가 많다. 게임 디자이너는 물론 플레이어 모집이라는 큐레이팅 행위에 친숙하며 깊이 관여한다. 하지만 그는 동시에 은행이나 기타 기업이 그렇게 하듯 게이머를 섭외하고 큐레이팅을 위탁하여 그가 자신의 경험을 관리하도록 요청할 수도 있겠다. 게임에

서 인터랙티비티가 차지하는 중요성이 계속해 커져가고 있기 때문이다. (이런 섭외는 앱의 설계에 있어서도 유익한 수단이다.) 큐레이셔니즘의 시대에 솟아난 새롭고 성장 중인 분야로, 체험디자이너experience designer가 손꼽힌다. 작가, 교사, 그리고 양적연구자를 겸업하는 패이 밀러Faye Miller는 오스트레일리아 웹사이트 〈컨버전The Conversion〉에 대한 기고문에서 그 서두를 다음과 같은 빈칸 채우기로 시작하였다. "그것은 ○○○가 아니라 오로지 체험입니다." 여기서 밀러는 '체험경제experience economy' 혹은 '엑스포노미exponomy'라는 개념을 인용하는데, 이는 『하버드비즈니스리뷰』지에 1998년 조셉 파인B. Joseph Pine II과 제임스 길모어James H. Gilmore가 쓴 논문에서 비롯되었다. 여기서 그는 상품이 소비자 체험에서 영향력을 키우려면 특히 체험의 방식이 협력적이고 크로스플랫폼적이어야 한다고 주장한다. 밀러는 "대형 패션 이벤트에서 엔터테인먼트, 미디어, 그리고 여행/숙박 업계가 협조하여 즐겁기도 하고 성공적이기도 한 인상을 소비자에게 각인"시키는 사례를 언급한다. 사업이 아니라 문화와 담론을 다루는 사람들은 이러한 설명을 들으면서 큐레이터가 흔히 도구적 중요성으로 취급되는 비엔날레나 대형 개념예술 프로젝트를 떠올리게 될 것이다. 밀러는 당연하게도 스티브 잡스를 체험설계자의 효시로 제시하면서 그가 말한 큐레이셔니즘적인 문구 하나를 인용한다. "창의란 뭔가를 연결시키는 것에

불과합니다. 창의적인 사람들에게 뭔가를 어떻게 이루었는지 물어보면 그들은 죄의식을 살짝 느낄 수도 있을 것입니다. 자신이 직접 뭔가를 했다기보다는 그냥 뭔가를 보았던 것이기 때문입니다."

이것저것을 끌어모아 그것을 연결시키고 남들과 공유하는 것만으로도 취향을 만들어 내는 주인공이 될 수 있다. 정말 즐거워 보이지 않는가? 그래서 지금은 누구나 그렇게 행동한다. 하지만 자신을 큐레이터라고 부를 수 있으려면 먼저 전문가로 평판을 얻어야 할 것이다. 2013년, 독립 큐레이터 바네사 캐스트로Vanessa Castro는 미술 및 디자인 계열 웹사이트 〈콤플렉스Complex〉에, "자신을 트위터에 소개할 때 절대 '큐레이터'라는 명칭을 써서는 안 될 사람들"의 목록이라는 비판의 글을 올렸다. "'큐레이터'라는 용어는 … 자신을 '창의적'으로 표방하려는 수많은 사람에 의해 남용되고 있지만 사실 그들은 아무것도 큐레이팅하지 않는다. 큐레이터는 취향을 중재하는 사람으로서, 세상 속에서 멋진 것이 무엇이고 유행이 무엇인지를 집어내며, 가장 좋은 것을 판단할 훈련된 식견을 가진 사람이다. 트위터에서 활동하는 대부분의 사람들은 이런 정의에 필적하지 못한다." (캐스트로가 찾아낸 가장 눈길을 끄는 사례는 @SusieBlackmon인데, 그녀는 자신을 이렇게 소개한다. "뉴스, 정보와 #horsebiz 말(웨스턴 및 서러브레드종), 서구 라이프스타일, 서구 의복, 미국 서부의 큐레이터이다. 동시에 마이크

로블로거이다.")

나는 캐스트로의 반동적 입장에 전적으로 찬성하지는 않지만 한가지에 대해서는 예외이다. 그것은 큐레이터란 명칭 자체도 본질적으로나 필연적으로나 큐레이팅된 것이라는 논리이며, 어떤 행위에 대해서라도 배타적이고 특수한 작업인 양 가치를 공여한다는 것이다. 하지만 지금까지 보아왔듯 큐레이터 '라고 추정되는 무엇'은 확신을 가져왔다기 보다는 더 많은 질문만을 낳았을 뿐이다. 캐스트로의 염려는 보다 폭넓은 이슈를 다룬다. 첫째 문제는 인지 또는 정보 경제 속에서 탄생한 모순적인 자격 우선주의로 인해, 여전히 기존의(큐레이터학 프로그램들을 통해 확인되듯), 그리고 시대에 뒤쳐진 모델에 기대어 직업이 되기 힘든 행위를 제도화 한다는 점이다. 두 번째는 많은 사람들이 자신의 온라인 큐레이팅 활동과 자신의 브랜드화를 구태의연한 방식으로 이해하는 것이다. 그들은 무료 봉사로서가 아니라 전통적인 의미로 돈벌이가 가능하리라고 기대한다. 텀블러Tumblr로 베스트셀러 서적을 만들어 낸다던가 트위터 계정을 통해 컬럼니스트의 반열에 오를 수 있으리라는 환상 등등이 여기에 속한다.

불안anxiety은 자본주의 사회와 문화 속에서 큐레이팅의 충동을 유도하는 중요한 한 원인일 것이다. 뭔가가 값어치가 있음을 확인하고픈, 그리고 그것을 생산적이거나 유용한 것으로 정의하고픈 불안을 말한다. 다음은 쇠렌 키에르케고르

Søren Kierkegaard의 명언이다. "불안은 자유의 혼란을 말한다. 정신이 종합을 가정하고자 하고 자유가 스스로의 가능성을 폄하하며, 유한성을 부여쥔 채 그것을 지지하려 할 때 고개를 든다." 큐레이팅은 이와 같이 유한성으로 제공되는 무엇이다. 정보, 인구, 그리고 야망이 관리 불능을 향해 치닫는 시대이기에 반대로 부각되는 것이 제어하고, 억제하고, 정리하려는 욕망이며, 결과적으로 복잡하고도 초조한 존재적 선언이 등장하는 것이다. 크리스토프-바카르기에프가 파올로 비르노의 표현을 바꾸어 말했던 것을 다시 상기해 보자. "남들과 다르지 않다면 살아있다고 생각할 수 없다."

1990년를 거치며 큐레이터가 예술계를 지배하기 시작했다면, 2000년대는 그외의 모든 것에 대한 지배가 시작된 시기이다. 이는 정확히 아방가르드라는 문화적 이념이 실패한 바로 그 시기이며, 서구에서는 특히 제2차 세계대전 이후의 서력西曆 20세기를 강하고 흥분되는 10년들의 연속으로 규정해 왔다. '1950년대', '1960년대', '1970년대' 등등과 같이 말이다. 1990년대는 아방가르드의 20세기를 결론짓는 마지막 장이었다. 시대정신 개념으로 '레트로retro'가 등장했고 Y2K라는 퇴행적 비非묵시록이 뒤따랐으며, 무정형의 2000년대가 도래하게 되었다. 이 시기에 있었던 대부분의 문화적 혁신, 그러니까 아방가르드적 의미에서 완전하고 고유한 '새로움'으로 볼 수 있는 대부분의 것들은 디지털의 영역으로부터 생

겨났다. 이들을 제외하면 우리는 과거에도 지금도 비평가 존 벤틀리 메이스John Bentley Mays가 말했듯 "'동시대성,' 즉 시간성이 결여된 것처럼 눈앞에 드러난 소비주의와 스펙터클의 영역" 속에서 살고 있다. 이 시대는 모든 것이 일반화되었고 모든 것을 일반화시키는 시대이며, 사람들은 역으로 다른 어느 때보다 주목을 갈구하게 되었다.

2000년대, 디지털 혁명은 1960년대와 70년대에 현대 큐레이터를 탄생시킨 충동과 닮은 구석이 많은 문화적 운동이었다. 하지만 2000년대에 활약한 큐레이터들이 다루는 정보는 새것이 아니라 낡은 것들이었다. 과거에 생산된 데이터가 인터넷을 타고 현대 속으로 대량 방출되기 시작하자 그것을 신경증적으로 정리하기 시작한 것이다. 2000년대가 오기 전, 개인의 취향 체험은 컬렉터 문화의 한 파생형으로 순례와 같은 여행이나 과다한 지출이 수반될 때가 많았으며 결코 보편화될 수는 없는 것이었다. 이와 관련된 두 가지 서브컬처의 사례를 들 수 있겠다. 게이gay 서브컬처는 널리 알려지지 않은 역사를 탐닉하는 문화로 희귀한 옛 할리우드 영화의 16mm 필름이나 VHS 테이프, 오페라 실황 녹음, 컬트 아이콘 인물에 대한 팬 수집물 등을 찾아다니고 큐레이팅했다. 오디오파일audiophile 서브컬처는 전세계 도시의 대형 레코드점에서 레코드판 진열대를 뒤지며 뭔가라도 찾을라치면 친구들에게 소리를 질러대고, 우편주문 카탈로그, 컨벤션, 그리고 옥션

등을 통해 몇 해가 걸려서라도 뭔가를 손에 넣고자하는 집요함으로 이루어졌다.

그러나 그 후에 무슨 일이 일어났는지는 누구나 아는 바와 같다. 이베이, 냅스터Napster, 더욱 값싸고 드넓어진 통신망, 다운로드 속도의 증가, 마이스페이스MySpace와 페이스북 등 새로운 문화적 전시 경로(서가와 CD 꽂이를 대치한 기술), 아이팟과 아이튠즈 등등, 컬렉션을 병합하는 기술들은 혼종적이고 취사선택적인 작품 세트를 플레이리스트로 만들어 내게 되었고, 다시 그것은 큐레이트라는 동사와도 연결되는 새로운 하나의 키워드가 되었다. 이런 기술을 민주주의의 측면에서 바라보는 글도 수없이 발표되었다. 〈오직 사랑하는 이들만이 살아남는다〉 스타일의 흡혈귀 탐닉자적인 90년대 X세대 스타일의 큐레이터들이 만들어 낸 구호는 '얼터너티브'거나 '힙합'이지 둘 다 될 수는 없다는 식이었지만, 지금은 그런 것 조차도 모두 소멸해 없어진 것이다. 이제 가치의 공여는 그저 겉보기에만 과격한 큐레이션에 의존하게 되었고, 1990년대에 시작된 분류 행위로 볼 수 있을 큐레이션과는 비교도 불가능한 질주가 되었다. '어떤 음악이 좋으신가요?'라는 질문은 이제 따분하기 짝이 없고 대답할 의미도 없게 되어 버렸다. 우리는 자신의 정체성이 그보다는 더 복잡하기를 소망하고, 또 그렇게 되기를 추구한다.

우리는 문화학을 통해 자부심으로 똘똘 뭉친 반속물적 속

물들의 가르침을 학습해 왔고, 그 안에서는 모든 것이, 즉 포르노그래피로부터 〈분노의 질주Fast and the Furious〉 프랜차이즈 사업에 이르는 그 모든 것도 '비평 담론'의 눈앞에서는 똑같이 공평한 게임이 되어 버렸다. 예전에는 '팝티미즘 poptimism'이라고 치부되었을 것들도 문화학과 함께 진격을 거듭한 결과, 음악광(속물)들은 들어보지도 않고 내다 버렸을 주류 히트 음악들조차 비평적 감상을 권장 받는 대상으로 변했다. 그러나 팝티미즘에 의해 소환된 것은 차분한 냉정의 시기가 아니라 단지 큐레이셔니즘의 경향이었다. 그것은 단순히 우리가 무엇을 좋아하느냐가 아니라 어떤 식으로 좋아하는가이자 그것으로 이루어진 체계로서, 소셜미디어의 댓글은 전시에 대한 훈시적 패널 토론이 되어 우리의 소망을 더욱 더 복잡하게만 그려낸다. '이 피드를 몇 달만 팔로우해 보세요. 우리의 감성을 느낄 것입니다'라는 식이다.

취미의 이동과 속물근성의 종말은 대중문화비평에서 이미 자주 다루어 온 특징들이다. 그러나 이러한 문화적 텍스트를 만들어 낸 과거와 현재의, 주류와 비주류의, 그리고 모든 사람에게 열려있는 작업들에 관한 논의는 잘 보이지 않는다. 우리가 알다시피, 이런 텍스트들은 대부분 익명이자 무료로 제공되고 계속 생산되기가 끝나지 않는다. 토렌트 사이트를 통해 다운로드할 수 있는 최근의 인기 텔레비전 프로그램은 누가 업로드한 걸까? 그렇게 듣고 싶었던 미발매 앨범의 트

랙은 누가 흘려 업로드했을까? 더 나아가, 당신이 가장 좋아하는 상업 디자이너의 포스터 전체를 찾아내고 블로그로 정리한 사람은 누구일까? 혹은 누구라도 듣자마다 탄복하게 될 빈티지 시카고 클럽의 완벽한 두 시간짜리 사운드클라우드 믹스는 누가 올렸을까?

무보수 디지털 큐레이팅과 감시, 그리고 아웃소싱은 더 깊은 상관관계를 가지고 있다. 소셜미디어 사이트들은 이제 모든 사람의 큐레이팅 작업을 무료 시장조사 자료로 활용한다. 빅데이터 마이닝은 사람들이 검색하고 클릭한 정보를 포괄한 것으로 구글과 같은 곳에게는 가치 있는 자산이 된다. 그들은 지역별로 특정 단어를 검색해 독감 바이러스의 전파를 추적할 수 있으리라고 한다. 오스트리아 클로스터노이부르크의 에슬 박물관Essl Museum에서는 2013년 〈좋아요Like It〉라는 전시를 개최하였는데, 여기서는 자신의 영구 소장품 이미지를 페이스북에 공유하게 한 다음 가장 좋아요를 많이 받은 것들을 전시했다. 영국에서 시작해 지금 미국 도시에서도 열리고 있는 〈모든 곳에 있는 예술Art Everywhere〉에서는 기관의 소장 작품에 대해 온라인 투표를 실시하고 그 우승작을 '전시'한다. 이는 소셜미디어를 통해 책 표지를 공유하고 가장 인기가 있는 것을 판단의 기준으로 삼는 것이나 마찬가지이다. 또 그것은 인터렉티비티나 '참여engagement'로 가장한 하나의 아웃소싱이다. 여기서 질문이 하나 떠오른다. 크라우드

소싱으로 이루어진 큐레이팅은 얼마나 큰 결정력을 가지고 있는가?

주목받고 싶고 연결되고 싶은 감정이 당근처럼 매달려 주어지는 상황은 공짜로 기꺼이 큐레이팅을 하는 사람들의 마음을 설명해 준다. 이 작업은 그것이 얼마나 타협적이고 피상적인 형태로 드러나는가와는 아무런 상관 없이 우리의 삶에 상당한 행위성agency을 제공한다. 가치와 작업은 공격적으로 융합된다. 음악청취 프로그램은 한마디로 우리를 DJ로 만든다. 그것을 거부해야 할 이유가 있을까? 우리 삶 속에는 다른 분야에서도 비슷한 큐레이셔니즘적 전문성을 차용한 무료 활동이 일어나고 있다. 우리는 이미 여행 대행사가 되어 저렴한 항공료 사이트를 통해(자신을 발견하는 것보다 더 좋은 거래는 없다), 이미 다녀온 사람들의 별점을 통해 여행을 큐레이팅한다. 인기있는 민박 검색 사이트 에어비엔비를 공동 창업한 네이선 블레차르칙Nathan Blecharczyk은 2013년 후반『텔레그래프』와의 인터뷰에서 곧 힐튼과 인터컨티넨털을 뛰어넘어 세계 최대의 호텔업체가 되리라 예상했다. 에어비엔비에는 현재 전세계의 약 50만 건의 숙박실 목록이 열거되어 있다. 이 방들은 모두 점검되고 보증된 것들이지만 각각은 매우 상이한 분위기와 고객 취향에 대응하고 있으므로 전통적인 호텔업계의 비싸고 일률적이고 단순하게 통일된 접대 기준으로써는 경쟁이 어렵다.

인테리어디자인과 웨딩플래너는 아직까지 건재하지만 앞으로 점점 사라질 것으로 보이는 직업들이다. 이는 1980년대부터 부상한 인지경제의 전문직으로, 1990년대부터는 더 공격적인 문화적 움직임에게 자리를 내 주었다. 마사 스튜어트와 같은 방식에서는 자신의 감독하에 소비자 스스로가 취향을 다듬어 나갈 수 있는 길을 열었다. 인터넷으로 쏟아지는 큐레이팅된 웨딩 사진과 설명 블로그들에 힘입어 웨딩플래너들은 초보 큐레이터와 같은 개념적 개발자로부터 프로젝트매니저로 변신해 왔다.

2014년 봄, 피렌체의 포르테 디 벨베데레에서 열렸던 킴 카다시안과 카녜 웨스트의 호화 결혼식을 살펴보자. 그들은 샤론 삭스Sharon Sacks라는 고가의 웨딩플래너를 고용했지만, 여러 흉측한 이야기들을 들어보면 그녀는 별 역할이 없었을 것 같다. 식의 마지막 순간에는 카라라산 대리석으로 만든 동상이 쓰러져 망가졌고, 웨스트는 마음에 안 들었던 흰색 바를톱을 들고 손수 두 동강 내버렸다. 『뉴욕포스트』의 가십 사이트 페이지에서 전하는 말로는, 그가 고가의 오디오 시스템을 부수라고 지시하면서 이렇게 말했다고 한다. "당신들 이탈리아 사람들은 내 미니멀리스트 스타일을 하나도 이해 못해." (미술대학 출신의 웨스트는 예술가 겸 큐레이터였다고 해도 좋을 정도로 그의 모든 경력은 미술을 강하게 반영했다. 2013년 크리스마스에 그는 카다시안을 위해 화가 조지 콘도George Condo를 섭외해 그녀

의 인스타그램 계정 이미지들을 이용한 버킨 백을 작업하게 하였다. 이는 다양한 미학과 개성을 하나의 오브젝트로 융합한 것이었고 고유하게 이루어진 제작과정으로 인해 값을 매길 수 없는 물건이 되었다.) 이와 같이, 소소한 큐레이팅 행위라도 그것이 지닌 힘은 상당히 무시할 수 없게 된다. 결혼평등권*에 대해 말하자면, 그것을 둘러싸고 지난 10년간 맹렬히 일어났던 운동도 어쩌면 큐레이팅의 권한을 두고 벌어진 투쟁이었을 것 같다. 이성 결혼과 동일한 수준의 법적 보호와 규칙뿐만 아니라 동일한 부르주아적 큐레이팅 의식에 참여할 권한도 투쟁의 대상이었기 때문이다.

리얼리티 텔레비전이 누리는 인기도 마찬가지라고 하겠다. 특히 〈서바이버〉, 〈어메이징 레이스〉, 〈아메리칸 아이돌〉 등 여러 경연 프로그램에서는 우승자나 그 후보를 심사위원단이 선택하고, 때로는 선택권을 시청자에게 돌리기도 하며 트위터 해시태그를 노출시키기도 한다. 참여자들 자신도 정교한 큐레이팅을 거친 트레이닝을 받아가며 기존의 것들을 혼합해 구사하거나 지극히 짧은 시간에 주어진 과제를 끝내는 능력을 보여주며 경쟁해 나가고, 그 결과는 심사위원의 눈에 들게 제시된다. (〈아메리카스 넥스트 탑모델〉이나 그것을 재치있게 패러디한 〈루폴의 드래그레이스RuPaul's Drag Race〉, 그리고 〈워크

* equal marriage rights: 동성 간 결혼의 법적 권리.

196

오브아트: 내일의 위대한 예술가Work of Art: The Next Great Artist〉 등
에는 공통적으로 폐물이나 쓰레기 수집 상자에 투신하기가 등장한
다.) 더 나아가 경연 리얼리티 프로그램의 무대는 파르쿠르
parcours, 즉 운동선수들의 심신단련을 위해 만들어진 개념적
장애물 코스와 비슷하게 만들어진다. 큐레이터가 이런 생각
을 채택한 이유는 파르쿠르가 기존 환경을 새롭게 사용하며
시각적으로 신체적 위치를 움직이게 하는 방식이기 때문이
었다. (파르쿠르는 아트바젤 아트페어의 프로그램 기획단의 명칭이
기도 했다. 이는 바젤 시 전역에서 참여 큐레이터들을 관리하고자 기
획되었다.) 다양한 미니 혹은 초미니 셀레브리티를 대량 배출
해 냄으로써 인기있는 리얼리티 프로그램들은 시청자 스스
로가 우승자를 논평하거나 자신이 좋아하는 사람을 선택할
기회를 주기도 했다. 이런 프로그램의 활성화와 끝없어 보이
는 브랜드 확장으로 인해 할 일은 끝이 없어 보였다.

나는 〈매트릭스Matrix〉 영화의 대사와 같이 선택은 환상에
불과하다는 진부한 결론을 내리려는 것은 아니다. 최소한 그
것이 전부는 아니다. 캐롤린 크리스토프-바카르기에프와의
인터뷰에서, 나는 우리가 어떻게 하면 큐레이셔니즘으로 인
해 제공되는 프로그램화된 선택에 저항해 나갈 수 있을까 하
는 질문을 선문답처럼 던졌고, 그녀는 이런 대답을 들려 주었
다. "따분해지는 거죠You become boring." 그것은 앤디 워홀이나

윌리엄 클라인의 영화 속 대사처럼 들렸다. "선택을 위한 선택은 하지 않는 거죠. 선택하고, 또 선택하고, 또 선택하고." 그러면 선택 행동을 거부한다는 말인가? "파르쿠르에 속한 대상이나 사물의 집단을 식별하기[라는 행동을 거부하는 것입니다.] 그래서 [도쿠멘타 13은] 개념을 배제했습니다. 그것은 그냥 이것저것을 모아놓은 것입니다."

크리스토프-바카르기에프는 계속해 '큐레이터'라는 타이틀을 거부하면서 일한다. 2015년의 한 보도자료에는 다음과 같은 내용이 있었다. "제14회 이스탄불 비엔날레의 초안draft은 … 캐롤린 크리스토프-바카르기에프와 다수의 협력자들이 기획한다. 체브뎃 에렉Cevdet Erek은 예술관련 조언을, 그리셀다 폴록Griselda Pollock은 고급 지성을, 피에르 위그Pierre Huyghe는 감성을, 추스 마르티네즈Chus Martinez는 큐레이팅의 상상력을, 마르코스 루티엔스Marcos Lutyens는 집중력을, 퓌준 오누르Füsun Onur는 예리한 관찰을, 애나 보기귀언Anna Boghiguian은 정치 철학을, 알렛 쿠인-안 트란Arlette Quynh-Anh Tran은 젊은 열정을, 윌리엄 켄트리지William Kentridge는 지혜로운 불확실성을 제공할 것이며, 그 외에도 경과에 따라 다양한 능력과 행동력이 추가될 것이다."

이것이 우습게 읽힌다면 그것은 왜일까? 이 글에서는 무거운 담론들이 복잡한 장애물을 이루고 있고, 새로운 용언('초안')으로 과거의 개념('큐레이팅')이 대치되고 있다. 이는

예술계의 일류 기관인 이스탄불 비엔날레 안에서 동작하며 예술계의 셀레브리티 인물(피에르 위그와 윌리엄 켄트리지)을 활용한다는 점에서 여전히 큐레이팅이다. 하지만 표면적으로는 그것이 실제로 행하는 작업과 실제의 정체를 거부한다.

내가 현대 예술계를 구원할 길은 없을 것이다. 하지만 나는 큐레이팅에 대한 집착이 비록 속도는 느리지만 끝나가고 있다는 확신을 발견한다. 나는 이미 그 점에 대해 이야기하고 제시했다. 다시 요약하자면, 예술계 내부의 거의 모든 사람들은 현대적인 방식으로 스스로 큐레이팅하는 방법을 배웠다. 관계미학 혹은 인스톨레이션 기반 작품을 계속하는 작가들조차도 1990년대의 방식으로 자신을 지지할 큐레이터를 찾기보다는 자율성을 찾아 나서게 되었다. 물론 프로젝트 관리, 보조, 그리고 대변인 등 평이한 역할을 분담할 큐레이터는 여전히 필요할 것이고, 이렇게 훨씬 오래된 큐레이팅의 방식을 되돌린다면 그 역할은 앞으로도 사라지지 않을 것이다. 하지만 기관들은 더 이상 제만식의 큐레이터를 가치 투자의 대상으로 바라볼 수 없게 되었다. 예산과 제도적 제약 속에서 전시제작자는 완전한 자율성을 바라마지 않지만 그것을 확보하기란 결코 쉬운 일이 아니다. 스타 큐레이터는 아트페어에서 가치 공여자로 역할을 수행하면서 마지막 숨을 내쉬고 있지만, 시장에 의해 좌지우지되는 괴물에 불과한 이곳에서도 큐레이터는 작가적 권위가 더 이상 통하지 않는다고 판단되

면 그 즉시 버려질 것이다. 최근 미술계의 동향으로, 오브젝트를 기반으로 하는 제작 행위가 회귀했다. 모더니즘적이고 형태주의적인 조각과 회화의 평이하고도 공허한 효과가 되돌아 온 것이다. 이들은 확실히 판매에 유리한 대상이며 그것들을 전문적으로 관리하고 공급해 온 사람은 딜러들이었다. 이런 현황에서도 전시제작자는 상당히 잉여적인 것, 개념주의 시대의 공룡인 것처럼 보인다.

큐레이셔니즘을 비판하는 작품, 예술의 생산 방식 자체가 큐레이셔니즘이 되는 형식도 부상하고 있다. 런던과 베를린에서 활동하는 타밀계Tamil 작가 크리스토퍼 쿨렌드란 토마스Christopher Kulendran Thomas의 연속 프로젝트인 〈상투성이 형태가 될 때When Platitudes Become Form〉(분명 제만에게 슬쩍 편승하는 제목이다)에서는 스리랑카 콜롬보의 화랑에서 현대 작품을 구입하는 행위도 일부 포함되었는데, 이 지역은 수 십 년간 섬 동북부 지역에서 지속된 타밀의 내전이 2009년부로 종식되면서 현대예술 시장이 시작된 곳이다. 여기서 겉에 드러난 유익한 측면, 즉 문화기반 경제가 전란을 딛고 회복하고 해방된다는 것은 물론 대량 학살이란 측면을 뒤로 숨기고 있다. 토마스는 토론토의 머서유니언Mercer Union에서 수행한 〈상투성〉 중의 한 회에서, 콜롬보로부터 온 현대 예술품을 미술관 전체에 배치하고 그 방식을 대단히 익명적인 화이트큐브 방식으로 수행함으로써 작품들로부터 지리적, 그리고 사

회경제적 맥락을 소외시켜 버렸다. 토마스에게 현대 예술은 '현대 예술'일 뿐으로, 무엇이라도 허용되어야 한다는 식의 다중성에 대한 약속, 그리고 큐레이터가 인간을 자유로 인도하리라는 위선적이고도 가벼운 생각이 존재한다. 전시 안내물에는 토마스가 머서유니언의 전시 및 출판 디렉터인 조지나 잭슨에게 이렇게 말한 것으로 기록되어 있다.

현대 예술에서 '미술의 평등권'이라는 문제는 (적어도 구조적으로) 국제연합이 주장하는 보편적 인권의 문제와 비슷합니다. 두 가지는 공통적으로 보편적 권리의 해방적 개념에 기초하고 있으며, 그것은 현대예술의 문화/역사적 재조합을 허용하고 인권을 짓밟은 독재를 무너트릴 것을 선언합니다. 하지만 그것은 내부 구조적인 억압을 이야기할 수 없게 막고 있죠. 그것은 추상적인 평등의 아이디어를 불러내 제도적으로 균질화시키는데, 그러한 균질화를 일으키는 원인은 보지 못하고 있습니다.

한편, 콩고 정글의 킨샤사에서 800킬로미터 떨어진 과거 유니레버사의 공장지역에서는 작가 렌조 마튼스Renzo Martens가 일군의 사람들과 함께 인간활동연구소Institute for Human Activities(IHA)라는 것을 설립하였다. 해당 지역은 이 단체의 웹사이트에서 "세계 어느 곳보다도 취약한 지역"이라고 소개되는 곳으로, IHA의 목표는 5년간의 "젠트리피케이션 프

로그램"을 진행하여 "비판적 예술의 반영이 빈곤자들에게 수익을 가져오도록 노력하는 것"이다. 마튼스의 다른 작업들과도 마찬가지로, IHA는 암울하고 불편한 풍자를 구사한다. 하지만 분명한 것은 따로 있다. 유니레버와의 연결은 현대예술에 대한 기업 후원을 역설적으로 표현하기 위한 장치인데, 유니레버는 매 해마다 런던의 테이트모던에서 유명 아티스트 프로젝트를 후원해 왔던 것이다. 그래서 IHA의 주장은 큐레이팅 프로젝트가 정치적 참여를 지향하는 것이더라도 결국 자본을 다시 서구로 회수시키는 경향이 존재한다는 것이다. IHA 웹사이트에서는 다음과 같이 말한다. "콩고에서도, 페루에서도, 심지어 파리 외곽에서도 실제 예술의 개입현장 어디에서도 예술은 영향력을 발휘할 수 있겠지만, 많은 경우 그것은 여전히 상징적 수준에 머무른다. 그러한 개입으로 인해 수용의 현장 한가운데에서 실질적으로 효과가 창출되기는 어렵다. … 이 간극은 여타의 국제 산업 현장의 노동과 수익 분할 구조와도 매우 유사하다. 예술을 통해 나이지리아나 페루에서 변화의 필요성을 노출시킬 수 있겠지만, 결과적으로 예술이 가져다 준 기회, 생활환경의 향상, 그리고 부동산 가격상승을 누리는 곳은 [서구 예술가들이 모여 사는] 베를린 중심부 혹은 뉴욕의 로워이스트사이드가 될 뿐이다."

마튼스와 그의 팀은 콩고의 이 지역에 적용될 수 있는 경제를 큐레이팅하고자 한다면서, 다시 풍자적으로 (그러나 수

준을 낮추어)『창조적 변화를 주도하는 사람들Rise of the Creative Class』의 저자 리처드 플로리다Richard Florida의 견해를 동원한다. 그것은 후기산업적 경제 발달 과정에서 기업이나 세제 우대 등의 정책에 앞서 예술가, 문필가, 디자이너 등등의 인물이 먼저 등장한다는 주장이다. IHA의 웹사이트에는 플로리다가 콩고 주민들과 스카이프로 만나는 영상이 있는데, 마튼스는 그에게 매우 진지한 자세로 질문한다. 이 상황, 그리고 두 세계간의 비교는 굉장히 기묘하게 제시되는데, 플로리다는 토론토의 흠잡을 곳 하나 없이 꾸며진 가정에서 화면 속 청중을 향해 '3T'를 계발하라고 설교를 늘어놓는다. '기술technology', '재능talent', '인내심tolerance' 등이다. 이에 한 관람자가 기본권도 자원도 없는 상황을 암시하며 그에게 어떻게 창조 계급적인 재능을 계발할 수 있겠냐고 질문한다. 그러자 플로리다는 '실험'할 것을 권하는 등 뻔한 수사만 늘어놓을 뿐이었다. 한편, 마튼스가 이야기하는 팀의 계획은 먼저 개입 활동을 전개하여 산업을 창조해 낼 사람들을 자신의 주위로 모아들이고 경제활동이 시작되게 한 다음, 창작 워크샵을 개설하여 "재능있는 참여자들은 … 전문 예술가의 지도를 통해 자신의 예술을 개발시킬 기회를 얻게" 하는 것이다. (캐나다인들이라면 20세기 중반 누너붓 주州 케이프 도르셋에서 제임스 아치볼드 휴스턴James Archibald Houston이 했던 활동과 신기할 정도로 닮아 있음을 발견할 것이다. 그는 일본의 판화 기법을 도입해 미취업

이누이트인들의 스튜디오를 창립하고자 노력했다.) 마튼스의 프로젝트는 큐레이셔니즘을 재치있게 모방하여 그것이 가진 비판적이고 유토피아적 전망으로부터 좋은 결과를 창조하려는 과감한 시도를 만들어 냈다. 그리고 가장 큰 성과는 실제로 예술계의 자금을 콩고로 끌어들였다는 점이 될 것이다. 이 프로젝트는 제7회 베를린 비엔날레의 일환으로 시작되었고 아인트호벤의 반아베 박물관, 암스테르담의 예술을 위한 기금 Fund for the Arts 등도 협력자 명단에 이름을 올렸다. 이 명단은 마니페스타에 비해 조금 짧지만 크게 다르지는 않았다. 큐레이셔니즘적 트릭이라고나 해야 할까?

예술계 밖에서는 아직 큐레이셔니즘이 끝날 기미가 보이지 않는다. 디지털 기술에 의한 큐레이팅 경험이 너무나 유혹적이고 편리하기 때문이다. 토론토의 방송가이자, 연구자이자, 스스로를 '인터넷 홍보대사'라고 이야기하는 제시 허시 Jesse Hirsh는, "시그널 대 노이즈는 영원한 나의 메타포"라고 이야기한다. 그에 따르면, 긍정적인 효과를 발휘하는 큐레이팅된 컨텐츠는 우리에게 갈 길을 명확히 알려준다. 하지만 허시는 우리가 자신을 온라인에 내맡길 때 그것이 어떤 큐레이션이 될까에 대해서는 비판적이다. 이런 현상이 그에게는 새로운 것이 아니다. "만약 자신을 자신이 사랑하는 것들로 정의하게 된다면 그것은 과거부터 내려온 소비주의에 불과합니다. 자신을 보여주기 위해 뭔가를 구매하는 것이지요. 인

터넷에서는 꼭 뭔가를 사는 것이 아니기에 조금 덜 심하지만 여전히 그것도 소비자 정체에 관한 큐레이션입니다."

허시는 재론 래니어Jaron Lanier의 주장을 지지한다. 그는 신 랄함으로 인기를 얻은 2010년의 책『디지털 휴머니즘You Are Not a Gadget』의 저자인데, 여기에서 그는 많은 디지털 문화가 처음 설계된 방식부터 임의성이 우선시 되었기에 그 사용자 경험은 평면적일 뿐만 아니라 혼란스럽다고 주장한다. 허시 는 페이스북이나 트위터와 같은 거대 소셜미디어 재벌에게 존속의 기반이 되는 미디어 참여가 구식 방식에 머무르고 있 으며 매우 단조로운 경험만을 생산한다고 이야기한다.

그는 이렇게 말했다. "그것은 인공지능과 머신러닝machine learning이 아직 너무나 초기 단계에 머물러있고 성공과 거리 가 멀다는 사실을 말해줍니다. 여기서 핵심 기술은 범주화 categorization인데, 그 성격을 한 단어로 설명하자면 그것은 폭 소노미falksonomy, 즉 대중falk에 의한 분류taxonomy라고 할 수 있을 것입니다. 구글이 바로 이런 방식입니다. 구글은 마치 자신이 모든 지혜의 원천인 것처럼 보이려고 합니다. 하지만 구글은 그저 사람들의 분류와 큐레이션을 모아놓은 집합에 불과합니다. 인터넷이 대학과 군사 용도에서 벗어나 30년이 흐르는 동안 범주화는 모든 것을 지배하는 수단이 되었습니 다. 대부분의 웹사이트는 여전히 범주화의 지배를 받는 것이 지요. 모든 알고리듬과 소프트웨어도 여전히 범주화에 화장

을 입힌 수준에 머무르고 있습니다.

"웹의 탐색은 그 주제나 길 찾기의 방식에 있어 별로 흥미로운 미학을 보여주지는 않습니다." 그는 계속해 말했다. "웹의 초현실성은 여전히 공급 부족상태입니다. 모든 것을 상자하나에 다 쓸어 담는 식의 대단히 일차원적인 접근이지요. 그것은 우리에게 뭔가를 정리하고 찾는데 필요한 논리 구조와자기충족적 알고리듬에 대한 중독성을 가져옵니다. 트위터나 페이스북은 더 좋은 방법을 찾으려 노력하기보다는 단지알고리듬에 의존할 뿐이고, 특히 페이스북을 보면, 사람들이모든 이를 만나기보다는 만나고 싶은 친구가 따로 있을 것이라 가정합니다. 그것은 한마디로 영합적인 태도입니다. 끊임없는 큐레이팅이지만 다시 아이덴티티에 대한 기본 가설을돌이켜 보게 합니다. 내가 누구인가는 내가 좋아요를 누르거나 수집해 놓은 것을 통해 표현된다는 것입니다. 바로 그런논리가 페이스북의 알고리듬이고 구글의 알고리듬이며, 우리가 클릭하는 게 곧 우리가 좋아하는 것이 되어 그렇게 취향과 선호가 지속적으로 수집되고 큐레이팅되는 것입니다.또, 논란의 여지는 있겠지만 머신러닝이라는 측면을 봐도 거기엔 오류가 있습니다. 우리는 언제나 같은 이유로 무엇인가를 클릭하지는 않으며, 우리가 언제나 똑같은 이유로 수집을하는 것도 아니기 때문입니다."

허시는 "큐레이팅이 다들 그렇게 하고 그냥 누구나 하는

일, 숨 쉬기와 다를 것 없는 일"이 될 미래를 상상한다. 동시에 그는 이렇게 생각한다. "취향생산자tastemaker의 역할은 언제나 존재할 것입니다. 아무도 모르는 감춰진 무언가를 찾아내 자신의 친구들에게 알려 주는 사람들입니다." 그는 행위예술의 맥락에서 사람들이 트윗과 같은 소소한 온라인 데이터나 이미지를 세련되게 실시간적으로 공유하는 모습을 언급했다. 이는 토론토의 〈불가능아카데미Academy of the Impossible〉라는 '피어투피어p2p 방식의 평생교육 기관'에서 이루어진 실험이었다. "그것은 진짜 큐레이팅이 아닙니다. 큐레이팅은 정확한 단어가 아닙니다." 허시는 큐레이팅이 권력과 수동성을 동시에 내포하고 있다고 주장한다. 한쪽은 따르고, 다른 쪽은 지배한다. 그가 상상하는 큐레이셔니즘의 종말은 큐레이셔니즘이 해체되어 진정한 상호성이 발현되는 상황인 것으로 보인다.

내가 이 책을 쓰는 동안 발생한 몇 가지 문화 현상은 큐레이셔니즘에서 비롯된 권력 불균형에 대한 불만의 표출 행위로 보였다. 첫째는 배우이자 라이프스타일 큐레이터인 기네스 펠트로와 결혼 11년차인 그의 음악가 남편 크리스 마틴이 작별한 일이다. 펠트로가 상황을 수습하고자 자신의 웹사이트 〈GOOP〉에 발표한 홍보자료에서는 그들이 이혼이 아니라 '의식적인 커플관계의 해산consciously uncouple'을 선택하였

207

다고 표현되었다. 이 문구는 미묘하고도 유식한 듯이 헤어짐을 표현하는데, 어쩌면 심리치료나 명상의 도움도 있었을 듯한 분위기이다. 이에 대해 온라인상에서는 적지 않은 분노와 비웃음이 터졌다. 『바이스Vice』의 줄리 미첼Julie Mitchell은 이렇게 적었다. "그들은 평범한 중산층처럼 이혼을 선택하지 않았다 … '이혼'은 부엌에서 벌어지는 전쟁, 저지방 우유가 담긴 플라스틱 컵을 손에 들고 벌이는 가시 돋친 설전을 뜻한다." 어떤 것은 도저히 큐레이팅의 대상이 될 수 없을 것이다. 관계의 깨짐이 바로 그런 종류로 보인다. 여기에서 드러나는 감정은 정리 불가능한 지저분함과 요동치는 감정까지도 길들일 수 있고 심지어 짜 맞출 수도 있을 것이라는 생각에 대한 집단적 거부감이며, 그것은 어찌 보면 우리가 지금까지 보아왔던 즐거움, 호감, 에두름, 그리고 완화된 표현을 목표로 행해지는 큐레이셔니즘에 대한 반작용으로도 보이기도 한다. 만약 그렇다면 큐레이셔니즘은 억압의 또 다른 의미가 아닐까? 즉, 충동, 열정, 파괴와 분노를 무력화하기 위해 백인 중산층WASP 계급이 선택한 인생의 미세조절법이 아닐까? 다시 한 번 예술계의 전형적인 큐레이터를 떠올리게 된다. 그것은 정장 차림으로 깔끔히 정리된 것이고, 산발한 머리와 거리가 먼 모습이다.

비슷한 시기, 인터넷상에서는 '놈코어normcore'라고 하는 스타일 내지는 철학에 대한 논의가 퍼지기 시작했다. 이는 뉴

욕의 예술 컬렉티브(혹은 그들의 웹사이트 표현에 따르면 '트렌드 예측 집단')인 케이홀K-Hole이 만들어 낸 표현으로, 『뉴욕』지의 필자 피오나 던컨Fiona Duncan은 이를 포착해 「놈코어: 자신이 70억 인구 중 한 명이라고 믿는 자들의 패션」이라는 기사를 발표했다. 이 글은 케이홀의 사이트에 수록된 비관적이고도 모던한 스타일로 작성된 PDF 선언문 파일 중 하나에서 착안하여, 놈코어를 "스타일화된 평범함"이라고 소개하면서 젊거나 패션에 민감한 사람들 사이에서 대유행하고 있음을 설명하였다. 즉, 몸에 안 맞고 평범한 티셔츠, 바지, 또는 기타 공장에서 대량 생산된 옷을 걸친, 어찌 보면 젊지 않고 패션에 민감하지 않은 스타일을 말한다. (내 친구는 "래리 데이비드를 생각하면 돼"라고 했다.) 놈코어는 당연히 학교의 복장 규율에 대해 부모에게 악을 써대는 고쓰-펑크goth-punk* 족 소녀처럼, 자신의 정체성과 복장 취향의 표현은 상관이 없다는 말에 거품을 무는 감성적 큐레이션주의자에 대해 일으킨 반발이었다. 몇 주 뒤, 영국 『보그』에는 〈노마 놈코어를 만나다 Meet Norma Normcore〉라는 온라인 기사가 실렸는데, 스타일리스트까지 동원했음이 너무 명백한 이 기사는 놈코어의 발톱을 단번에 확 뽑아 버리는 것이었다. 여기서 문화의 주류에 침입한 놈코어의 의미를 설명한 방식은 더도 덜도 아닌 평범

* 어둡고 음침한 고딕 록과 펑크가 섞인 스타일

함이었다. 젊고 섹시한 사람들은 아무렇게나 입어도 눈에 띄고 매력이 넘친다는 식이다. 이것은 여전히 아방가르드의 메커니즘이 작동하고 있음을, 즉 탈신비화와 재신비화라는 원리를 다시 한 번 보여주는 가장 최근의 사례라고 할 것이다.

케이홀이 직접 쓴 선언문은 훨씬 도발적이고 크리스토프-바카르기에프의 '따분해지라'는 요청과 공명하는 무엇이었다. "만약 씽크 디퍼런트Think Different가 규범이라면 평범한 모습이야말로 가장 무서운 무엇이 될 것이다." 그런 다음 울프의 『회화가 된 언어』에나 등장할 법한 표현이 이어진다. "(그것은 자신의 따분한 중산층 거주지suburb의 뿌리로 되돌아가는 것, 그저 평범할 뿐인 호박 하나로 되돌아가는 것을 뜻한다.)" (이 문장을 울프의 책에 인용된 앤디 워홀의 다음 표현과 비교해 보자. "부르주아처럼 보이기를 두려워하는 것이야말로 가장 부르주아적인 것이다.") 하지만 케이홀은 예정된 대로 쇠퇴를 향해가는 아방가르드적 진격에 뒤따를 다음 행동이 '기초를 행동하기'라고 생각한다. "달라지기를 마스터한 정말 쿨한 사람은 똑같아지기를 마스터하려고 시도한다."

위의 지점이 조금 더 분명히 표현된 사례는 미야 토쿠미츠Miya Tokumitsu가 『자코뱅Jacobin』지에 쓴 〈사랑의 이름으로 In the Name of Love〉라는 기사이다. 여기서 그녀는 이렇게 주장한다. "'사랑하는 일을 하라Do What You Love(DWYL)'는 오늘날 확실히 직업에 대한 비공식적 만트라가 된 것으로 보인다. 문

제는 그것이 우리를 구원하기는 커녕 실제 작업의 가치를 격하시켜 갈 뿐이라는 점이다. 사랑하는 일이라도 예외가 될 수 없으며, 더 심각하게 그것은 대부분 노동자의 탈인격화로 귀결된다." DWYL이라는 정신의 가능성과 실현 여부를 계급에 종속된 것으로 본 토쿠미츠의 견해는 더없이 적절해 보이는데, 그녀는 앞으로도 계속 수행되어야 마땅한 전통적 작업들까지 배척될 것을 염려한다. 여기서 큐레이셔니즘과 관련해 우리는 두 가지 연관된 문제를 살펴볼 수 있다. 정보 및 인지 경제와 거기서 파생된 직업들, 그리고 더 중요하게 작업에 대한 큐레이셔니즘적 관점에서 파생될 결과에 대한 심각한 우려이다. 앞에서 본 대로, 그것은 탈기능화와 재기능화에서 한 발 더 나아가 그것을 페티시에 이르게 한다. 쉼없이 움직여야 한다는 강박에 젖어 있으면서도 인간을 행복하게 만들겠다고 한다는 큐레이셔니스트들로 인해 우리 앞에는 덫이 하나 놓였다고도 볼 수 있겠다. 그것은 큐레이터라는 고도로 전문화된 난제에 반영되어 있는 것으로, 뭔가를 함으로써 돈을 벌기 보다는 그냥 뭔가를 쉬지 말고 해야 한다는 것이다. 이와 매우 비슷한 생각을 토쿠미츠도 계속해 이야기한다. 한 예로 그녀는 이렇게 이야기했다. "DWYL은 시간외 근무, 저임금 및 무임금 노동이 새로 규범화된 소위 사랑하는 직장에서까지 착취를 강화한다. 기자들은 해고된 사진가의 몫까지 처리해야 하고, 출판사 직원은 주말에도 핀Pinterest하고 트윗해야

하며, 노동자의 46%가 병가 중에도 업무 메일을 확인할 것을 요청받는다. 자신이 사랑하는 일을 하고 있지 않느냐는 것처럼 근로자에게 착취를 쉽게 설득시키기에 좋은 말도 없다."

큐레이셔니즘 권력거래가 만들어 내는 최악의 것은 바로 참기 거북한 소음, 즉 한시도 쉬지 않는 관심 구걸하기와 보여주기이다. 그곳에서 탈출하거나 그것을 극복하려면 고요함이 꼭 필요하다. 큐레이셔니즘은 집착이고 주의력 결핍이다. 지오니의 베니스 비엔날레나 오브리스트의 인터뷰 수집 행위에서도 확인했지만, 그것은 분별력이나 세심한 조절과는 거리가 멀고 노랭이 근성이나 오웰적 아키비스트와 더 가깝다. 새천년 이후, 큐레이터는 모든 것을 원하는 사람이 되었다. 크리스토프-바카르기에프가 '온갖 것을 끌어모아' 제시함으로써 큐레이팅을 거부한 전략도 크게 달라 보이지는 않는다. 우리는 매일 큐레이팅 활동을 통해 온갖 것을 끌어모으며 인터넷은 그럴 만한 거리를 차고 넘치게 제공한다. 디지털 폴더는 실제 서랍과 비교할 수 없이 많은 것을 저장할 수 있고, 그것은 쉽게 지울 수 있는 일시적인 것이어서 방치하기가 너무 쉽다. 소유는 곧 이해하지 않음이 되고, 권태, 소유의식, 그리고 무감각을 만들어 낸다. 우리 모두는 찰스 포스터 케인이 되었고 우리의 장치는 재너두 맨션이 되었으며, 가진 것들의 절반 이상을 먼지 커버로 덮어두게 되었다. 내가 이 책을 집필하는 랩톱 컴퓨터에도 음악 앨범과 영화가 거의 꽉

차 있지만 그중 반 정도는 한 번도 듣거나 보지 않은 것들이다.

역설적인지는 몰라도, 나에겐 개인적으로 박물관이 안식처이다. 물론 그곳은 갈수록 큐레이터와 기관의 개입이 늘어나 조용한 관조가 어렵게 되어 왔고, 정해진 방식으로 보고 듣기를 강요하면서 스마트폰이나 체험센터 등 피상적인 참여 기법들만이 권장되어 온 것도 사실이다. 하지만 그와 다른 훌륭한 곳들도 있다. 뉴욕의 프릭Frick, 비엔나의 미술사박물관Kunsthistoriches Museum, 베를린의 회화미술관Gemäldegalerie, 그리고 박물관에 관한 환상 박물관인 로스앤젤레스의 주라기기술박물관Museum of Jurassic Technology 등은 모두 현대 시장의 공황적인 요구와 절교하고 시계가 멈춘 듯한 환영의 공간을 제공하면서 머무르고 사색하기를 권장하는 곳들이다. 어쩌면 더 깊은 성찰을 바라는 소망조차도 부르주아적 자아를 둘러싼 경제와 수반된 문화, 그리고 그것으로부터 예상할 수 있는 맥락 속에서는 지나치게 순진한 것일 수 있겠다. 하지만 이렇게 주장해 본다. 우리는 우리가 좋아하는 것 이상의 존재이다. 나아가 우리는 어떻게 좋아하는가 이상의 존재이다.

그러나 나 역시 큐레이셔니즘 속에서 자라온 한 사람에 불과하고, 이 책의 마지막도 내가 좋아하는 것으로 끝맺으려 한다. 그것은 이 책의 집필을 시작할 무렵에 읽었던 영국 포스트-펑크 밴드인 새비지스의 데뷔 앨범 커버에 수록된 시인

데, 크리스토프-바카르기에프의 '따분해지라'를 뛰어넘어 보다 바람직한 행동의 요청을 담고 있다. 큐레이셔니즘은 어쩌면 '큐레이터'의 어원을 잊었는지도 모른다. 그것은 쿠라 cura 즉 돌봄을 뜻하며, 나아가 진실한 호기심curiosity를 뜻한다.

세상은 조용했다. / 이제는 너무 말이 많다. / 그리고 잡음은 / 언제나 산만하게 만들 뿐이다. / 그것은 많아지고, 커지고 / 당신의 주의를 빼앗는다. / 편의를 위해서 / 그리고 당신에 관해 / 말하기를 잊어버리라고 / 우리는 자극이 홍수를 이룬 시대에 산다. / 집중하는 사람은 / 찾기가 힘들다. / 산만한 사람은 / 언제든 보인다. / 당신은 아부를 원한다. / 그게 있는 곳을 항상 찾는다. / 당신은 모든 것의 일부이고 싶고 / 모든 것이 당신의 일부이기를 바란다. / 당신의 머리가 빠르게 돌아간다. / 당신의 척추 위에서 / 얼굴이 다 없어질 때까지. / 하지만 말이야 / 세상이 입을 닫는다면 / 잠시뿐일지라도 / 아마도 / 우리는 듣기 시작하겠지. / 먼 곳의 리듬 / 화난 젊은 선율 / 그리고 우리를 진정시키겠지. / 아마도 / 모든 것을 해체한 후 / 우리는 생각해야 하겠지. / 모든 걸 함께 되돌려 놓기를. / 자신을 침묵시키기를.

감사의 말

아래에 열거된 분들은 헤아릴 수 없는 지지와, 조언과, 대담과, 영감을 주었습니다. 하지만 예술의 세상은 예민하고 질투가 많기에, 이 책과 같은 견해를 공유하는 것이 아닐 수도 있음을 알려둡니다.

Derek Aubichon, Hennelore Balzer, Marla Balzer, Ron Balzer, Daniel Baumann, François-Henry Bennahmias, Randi Bergman, Dallas Bugera, Andrew Burdeniuk, Bill Burns, Paul Butler, Carolyn Christov-Bakargiev, Alison Cooley, Noah Cowan, Cathrine Dean, Shelley Dick, the Dorothy H. Hoover Library at the Ontario College of Art and Design University, Tess Edmonson, Lee Ferguson, Juan A. Gaitán, Daniel Gallay, Britt Gallpen, Aaron Goldsman, Sky Goodden, Frank Griggs, Sophie Hackett, Alden Hadwen, Sheila Heti, Dave Hickey, Jesse Hirsh, Andrew Hunter,

215

Georgina Jackson, Andrea Janzen, 일본 국제교류기금, Mami Kataoka, Sholem Krishtalka, Michael Landy 런던 내셔널갤러리(표지 이미지), Pamela M. Lee, Chandler Levack, Karen Love, Laurel MacMillan, Katherine Connor Martin, Rea McNamara, Patricia Mero, Kevin Naulls, Sean O'Neill, 바드 큐레이터학센터의 Maxwell Paparella, Darren Patrick, Andréa Picard, Elena Potter, Rosie Prata, Nava Rastegar, Kevin Ritchie, Elyse Rodgers, Stuart Ross, Nadja Sayej, Sarah Robayo Sheridan, David Shulman, Roberta Smith, Sarah Smith-Eivemark, Sasha Suda, Christopher Kulendran Thomas, Laura-Louise Tobin, Janet Werner, Amy Zion, 『커네디언아트』지의 모든 스태프, 그리고 캐나다예술재단.

코치하우스북스Coach House Books의 놀라운 팀에게 특별한 감사를 전합니다. 특히 알라나 윌콕스Alana Wilcox는 저자를 대할 때 일각수와 같은 헌신으로, 그리고 편집자 제이슨 맥브라이드Jason McBride이 보여준 솔직한 의견은 글을 쓰는 나의 경력에 누구보다도 큰 도움이 되었습니다.

오늘날, 박물관이나 전시 분야에서는 '참여'의 실천에 많은 관심이 집중되고 있다. 참여는 문화 기관의 사회적 역할에 관한 질문을 담고 있는 주제로 박물관의 학예와 전시의 실천에 대해 대중의 관심을 적극적으로 수용하겠다는 의지를 담고 있는 표현이다. 참여는 갑자기 등장한 화두가 아니다. 부리오N. Bourriaud의 '관계미학'은 예술의 원리를 사회적 관계 형성을 중심으로 모색하면서 예술제도를 비판하는 새로운 관점을 제시하였고 1990년대 이후 오랜 기간 미술계에서 강력한 담론을 형성했고, 이후 더욱 최근에는 미술관과 미술 제도를 넘어 미술과 사회의 직접적 조우를 모색하는 '참여'가 화두가 되었다. 특히 한국에서는 '참여'가 낯설지 않을 것이다. 지난 겨울부터 광장을 뜨겁게 태운 '촛불혁명', 다양한 사회 문제(블랙리스트, 세월호 등)가 교차하는 예술적 공론장으로 시도되었던 '블랙텐트' 등을 통해 한국은 국가권력 체계

까지 뒤흔드는 참여의 힘이 극적으로 표출되었기 때문이다.

그러나 참여는 여러 모순된 면모를 동시에 가진 표현이기도 하다. 관람자에게 영합적으로 다가간다는 의미나 대중을 진보적으로 세력화한다는 의미 등은 모두 참여에 대한 큰 오해들이다. 오히려 참여에서 중요한 것은 전문가도 기관도 아닌 일상 속 대중의 행동들이다. 일상 속에서, 그러니까 우리가 오늘 무엇을 먹고 무엇을 입는가와 같은 소소한 모든 삶속의 소비 행위 속에서 우리는 오늘날의 복잡하고 다층적인 참여를 만들어 낸다. 즉 오늘날의 문화는 어떤 우월한 이념과 지식을 가진 특별한 누군가에 의해 만들어지는 것이 아니라, 일상의 의사소통과 교환의 행위들 속에서 다중적으로 형성되는 것이라고 보아야 할 것이다.

이러한 참여 문화의 관점에서 볼 때 데이비드 볼저David Bazer의 『큐레이셔니즘』은 시의적절한 주제를 다룬 책이라고 생각된다. 박물관, 미술관에서 시작하여 현대 미술의 변화과정을 추적하고 그 속에서 부상한 큐레이터의 역할을 통해 우리 시대의 문화를 진단하는 이 책은 미술계의 알려지지 않은 모습과 함께 오늘날 도시의 일상 세계의 흔한 모습까지를 폭넓게 바라보고, 나아가 오늘날을 살아가는 우리들에게 과연 예술은 무슨 의미인가, 박물관의 큐레이터십은 어떻게 문화 전반과 유기적 관계를 이루며 진화하고 있는가, 또 우리가 구매나 선택으로 드러내는 취향과 관심사는 어떻게 오늘날의

문화를 조직해 내는가와 같은 문제를 때론 먼 거리에서, 때론 지극히 가까이서 다시 성찰하게 한다.

독자들은 이 책의 서술이 꽤나 자유분방하고 일탈적이라고 느낄 수도 있겠다. 미술 평론이나 논문처럼 고밀도 학설이나 복잡한 개념을 동원하지 않으면서도 예민한 미술제도 전체를 과감하게 건드리고 있기 때문이다. 이 책의 서술은 화려한 생기와 속도감을 보여준다. 예를 들어, 프랑스 철학은 영미 학생들에게 "세르주 갱스부르를 번역해 듣는 것 같다"고 하거나(11), 여배우 틸다 스윈튼이 선택되지 않고 "큐레이팅되었다"(123)고 표현하는 식이다. 또, 폭넓은 주제를 구체적으로 생생히 연결시키기 위해 저자는 스타 큐레이터나 셀레브리티들의 시시콜콜한 뒷이야기들을 마치 연예지 기사("큐레이터 포르노", p. 113)에서와 같이 다룬다. 그 대표적인 것은 한스 울리히 오브리스트를 만화의 '로드러너'에 비유한 밀러 Miller를 인용한 부분이라고 생각된다(26).

더 놀랍게, 저자는 이 책에 주석을 전혀 달지 않는다. (본문에 등장하는 각주는 모두 번역자의 것인데, 가능하면 그것도 줄이고자 했다.) 이 결정에 대해, 저자는 자신의 집필 의도가 전문가를 위한 것도, 비평이론을 닮으려는 것도 아니라는 점을 분명히 한다. 그는, "인용과 선례에 과도하게 집착"함을 오히려 경계했다고 한다. 대부분의 미술평론이 매우 추상적인 사상을 어려운 용어로 써내고 있는 관행에 대해 정면으로 문제를

제기하는 이 결정은 많은 독자들에게 사이다처럼 여겨질 수도 있겠고, 미술평론의 문체에 익숙한 전문가들에게는 다소 거북하게 느껴질 수도 있을 부분이기는 하다. 어쩌면 이런 서술 스타일은 저자가 미술지(『커네디언아트Canadian Art』)의 편집자이자 기자라고 하는 직업적 특성에서 유래된 것일 수도 있겠다. 그는 이 책을 집필하기 위해 조사를 수행한 과정이 '까치가 부스러기 주워 모으듯'(114) 이루어졌다고 이야기한다.

하지만, 이 책에 담긴 내용과 그 의미, 그리고 설득을 이끌어내기 위해 가져가는 논의와 성찰의 결과는 결코 가볍지는 않다. 이 책의 구성을 짧게 요약하면, 저자는 20세기 중반부터 꾸준히 진행된 현대미술의 프레임적 전환을 '창조'에서 '선택'으로의 전이라고 보고, 그 역사적 과정 속에서 발생한 '큐레이터'라는 존재가 최근 문화와 문화산업으로 확산되어 오게 된 발자취를 거슬러 찾아가면서 작품의 선택을 큐레이터에게 위임하게 된 오늘날 문화적 패러다임을 진단해 나간다.

이 책의 제목인 "큐레이셔니즘"은 "창조주의creationism"를 빗댄 자신의 신조어인데(8), 그 점도 예사롭지는 않다. 큐레이셔니즘은 진지한 '학계의 용어'라 할 수는 없겠지만, 그럼에도 불구하고 여기에는 우리가 예술의 근본적인 대전제라고 믿는 '창조성'이 아니라 '선택 행위'에서 예술품의 가치가 만들어진다는 대담한 뜻이 깃들어 있기 때문이다. 결론적으

로, 미술작품의 가치 형성은 그 원리가 '창조'에서 '선택'으로 전이었고 그와 함께 현대미술의 상징적 원리인 '아방가르드'도 기력을 다하고 종말을 맞이하게 되었는데, 문화 가치의 새로운 원동력인 '선택'은 현대의 문화와 인식론을 설명하지만 동시에 우리에게는 큐레이셔니즘만의 새로운 문제가 남는다. 인터넷 소통과 결합된 문화는 일견 접근이 쉽고 공평해 보이지만 여전히 권력 집중이나 자산 독점이 계속되고 있다는 것이다.

큐레이터는 바로 이런 과정, 즉 문화 가치의 생성 원리가 창조에서 선택으로 전이한 과정에서 떠오른 비교적 최근의 직업이다. 이 책에서 자세히 이야기하듯, 중세나 로마시대에도 큐레이터의 어원이 되는 여러 직명이 존재해 왔다. 그러나 박물관의 학예사를 지칭하는 의미로 처음 사용된 것은 80년대 이후였으며, 그것도 미술이 아니라 공연예술의 현장에서, 'curated by'라는 수동형으로 그 첫 용례가 발견된다는 사실이 놀랍다(99). 이 문제가 왜 중요한가? 큐레이터의 등장이란 사건은 우리로 하여금 근대적 지식 기관으로서의 박물관과 고도로 발달한 자본주의 산업사회 속 박물관의 차이를 파악할 수 있게 하는, 즉, 창조에서 선택으로의 패러다임 전환을 상징하는 대전환의 사건이다. 뿐만 아니라, 오늘날 큐레이터는 복잡한 예술계에서 예술가와 사회를 연결시켜 줌으로써

예술계가 동작할 수 있게 만들어 주는 중재자 또는 대리인인데, 아이러니컬하게도 자신이 몸담고 있는 예술 제도를 비난하는 과정, 즉 탈신비화를 통해 마침내 낭만적 슈퍼스타의 위치로 등극하고 "현대미술의 세계를 영도할 무녀巫女"(20)로 재신비화 되었다고 한다.

요약하면, 큐레이터의 발달과 변화 과정은 문화적 패러다임의 전환과 문제점을 종합적으로 볼 수 있는 담론이다. 볼저는 큐레이터를 둘러싼 스타 큐레이터의 페르소나, 예술가의 양성과정, 예술품 시장, 전시가 만들어지는 막후 업무환경, 그리고 교육 기관과 제도를 두루 다루어 나가고 있으며 나아가 미술계의 전반과 최근의 대중문화까지도 자유롭게 주제를 확장시킨다. 이 책의 후반에서는 대중음악, 페스티벌, 영화, 문화평론, 도시문화, 패션, 그리고 셀레브리티들의 에피소드 등을 다루면서 다면적 관찰과 해석을 진행하는데, 그 중심에도 큐레이터에 의한 가치 공여value-imparting의 작동 원리가 있다. (가치 공여도 저자가 이 책에서 자주 사용하는 용어로, 가치 '생산' 또는 가치 '창조'와 달리 큐레이터는 이미 잠재적으로 가치를 가진 작품을 전시에 배치함으로써 그 가치가 실현될 수 있게 한다.)

탈신비화-재신비화라는 원리 역시 아방가르드적인 현대미술에만 국한된 모순이 아니며, 볼저의 저술 의도와 태도도 그저 아방가르드의 기만성을 고발하는데 머물지는 않는다. 그는 이 메커니즘을 현대의 모든 문화, 나아가 자본적 생산

양식을 설명하는 핵심으로 보는데, 그 이유는 자본주의 경제의 동작 역시 끝없이 새로운 상품을 만들어 내는 혁신의 무한반복에 의존하기 때문이다. 뭔가를 팔아야 하는 곳 어디서나 발견되는 탈신비화-재신비화의 원리는 화폐를 이용한 물자의 상거래가 아니더라도 정치적 선거나 교육 체계와 같이 권력이나 지식이 거래되는 곳에서도 발견된다. 또 이는 2000년대 초 명품 소비와 '지름신'의 시대로부터 십 수 년이 지난 후 '선택장애'의 시대로 뒤바뀌어버린 한국의 상황에서도 충분히 공감이 가능한 이야기라 하겠다. 오늘날 생필품만이 아니라 심지어 취향, 지식 또는 교육상품까지도 끝없이 고르고 또 골라야 하는 우리에게, 끝없이 무한한 선택지를 제공하는 시장 상황은 우리에게 선택의 기쁨보다는 심리적 장애를 유발하는 골칫거리로 바뀌어 버렸다. 내가 무엇을 쓰고 먹고 입느냐는 나의 정체성을 구성하는 심각한 문제가 되어 버렸기 때문이다. 이를 볼저는 나의 차이점을 증명하고자 하는 존재적 강박에서 기인된 것으로 본다(188-189).

어쨌거나, 볼저는 예술계와 산업계를 교차하면서 아방가르드적 성질의 반복되는 출현을 설명해 나가는데, 아방가르드의 예술, 문화, 산업을 넘나드는 편재성을 발견, 지적한 것은 이 책의 가장 돋보이는 논지라고 생각된다. 그러한 설명이 가장 잘 드러난 부분은 바로 현대 전시의 가장 유명한 선례라 할 수 있는 〈태도가 형식이 될 때〉전의 후원을 담배회사

223

필립모리스가 도맡았던 점을 기술한 부분이다(76-78). 자본
주의로부터의 해방을 지향해 온 현대 예술가들은 전시가 국
제 대기업의 후원을 받았다는 점에 대해 상당한 저항을 표시
했지만, 볼저의 눈에 이 사건은 단순한 비난으로 끝날 사항
은 아니다. 그가 보기에 기업과 현대예술은 아방가르드적 혁
신을 추구한다는 점에서 근본적으로 하나의 철학을 공유하
고 있고 그래서 근대의 '순수' 예술도 사회경제 관계로부터
분리될 수 없음이 설명되기 때문이다.

책의 후반부에서 볼저는 이와 같은 모순이 일상생활의 문
화 속에서도 일어나는 모습을 묘사해 보여준다. 우리는 상품
의 선택이 나의 페르소나를 조금 더 돋보이게 하고 존재 가
치를 증명해 주기를 바란다. 그렇듯, 우리의 세상은 이렇게
크게 바뀌었지만 '선택'이 문화적 가치를 생산하는 핵심 원
리라고 한다면 그 주장은 여전히 생소할 수 있고 그것도 역
시 많은 문제를 내포하고 있는 것이기도 하다. 한마디로, 상
품의 가치는 좋은 상품을 열심히 만들어서 생기는 게 아니라
상품을 대신 골라주는 가치 공여자의 활동을 통해 만들어진
다는 뜻이기 때문이다. (번역자는 전시 회사에서 기획업무를 하며
들어온 잊을 수 없는 말이 하나 있는데, 그것은 "기획은 아무나 할 수
있는 것"이란 말이었다. 한 편으로 이는 누구나 기획자가 될 드넓은
기회가 있다고 해석 될 수도 있지만 큐레이터는 특정한 기술이나 지
식을 자격 조건으로 하지는 않는다는 뜻도 되며 기획자가 스스로 자

신의 전문성을 부정하는 말이 되기도 한다.) 1부의 마지막에 등장하는 부자 자본가가 이룩한 예술 낙원 나오시마의 사례(143-150)는 예술가가 없이 만들어진 예술적 경험이라는 점에서 어떤 제작자, 창조자 차원의 전문성을 부인하는 증거로 거의 완벽한 사례이다. 뿐만 아니라 나오시마는 큐레이터 없이 만들어진 예술 전시라는 점에서 스타 큐레이터에게 부여된 전문성 역시 부인하게 되는 증거 사례이다. 즉, 예술가의 창조(아방가르드)가 신비화의 산물인만큼, 큐레이터의 전문성(코너십) 역시 신비화의 산물에 불과한 것이다.

이와 관련하여, 볼저는 큐레이터를 양성하는 대학 과정에 대해서도 문제를 제기한다. 큐레이터가 되기 위한 학력 요건은 끝없이 '인플레이션'되어 이제는 큐레이터가 되려면 석사나 그 이상의 학력이 필요한 상황이 되었지만, 과연 큐레이터십이 그런 고급 과정 안에서 정식 과정으로 구성되어야 할 내용을 담보하는지도 의문스럽고, 이런 큐레이터 지망생을 위한 고급 학위과정도 사실은 미술 시장의 원리인 '탈신비화-재신비화'의 원리에서 태어났다고 볼저는 주장한다. 한국의 상황에서도 이는 크게 공감된다. 한국의 대학에도 90년대 말부터 '전시기획', 2000년대 이후 '문화기획' 등의 전공과 과정이 속속 설치되고 있지만, 서구에서나 한국에서나 이들은 그 내용이 아주 충실하게 잘 짜여있다고 보기는 쉽지 않다. 또, 이런 상황에서 과연 젊은 예술가나 기획자 지망생

들은 어떻게 미래를 준비해야 하냐의 문제도 뒤따르고, 나아가, 졸업 후 커리어의 문제도 있다. 볼저는 이 책의 뒷부분에서 한국으로 치면 '열정페이'에 해당할 사회적 문제를 지적한다(210-211). 열정의 이름으로 큐레이터와 같은 '지식노동자'들에게 가해지는 혹독한 사회의 채찍('너는 네가 하고 싶은 일이라도 하고 있잖아'와 같은 시선) 속에서 그들은 점점 더 상식적인 업무 환경과 보수 수준에서 멀어져 간다.

그래서 다시 '선택'이라는 가치 생산의 원리와 그것에 의해 작동되는 문화를 생각해 보게 된다. 그것은 어떻게 보면 한 가지 영역을 전문적으로 파고들어 추구하는 전문성과는 거리가 멀고(볼저는 탈기능화deskilling란 표현으로 이를 자세히 언급한다. p. 153), 큐레이터에게 필요한 가장 큰 덕목은 단순히 시의적절한 동물적 감각일지도 모르며, 그의 전문성은 약간의 지식에 더해 아이디어나 작품의 장사를 위한 거래의 기술과 가깝다고 주장한다고 해도 그것은 반박하기 힘들다. 오늘날 상품 리뷰를 수행하는 파워블로거나 상품 큐레이터들을 보아도 이는 정확한 지적이다. 상품을 잘 만드는 일과 그것이 잘 팔리는 문제는 다른 것이고, 그 둘 사이에서 가치를 공여하는 사람들이 바로 박물관에서 사회로 퍼져 나온 상품 큐레이터들이다.

그렇듯 큐레이터의 전문성, 즉 큐레이터십의 가치가 어떻

게 발생하냐의 문제는 참으로 복잡하지만, 그렇다 해도 이 책에서는 대부분의 실제 기획자들이 현장에서 수행하는 실무에 대한 따뜻하고 긍정적인 시선이 읽힌다. 탈기능화라는 그럴듯한 수사의 꺼풀을 벗긴 실제 작업의 가치를 다시 부각시키는 것이다. 박물관에도 예나 지금이나 겉에 드러나지 않고 박물관의 소장품 관리나 각종 실무를 담당하는 실무자들이 있다. 이들은 작품이나 전시에 가치를 공여할 권한을 누리지도 않으며, '큐레이터'와 같은 멋있는 직함도 가지고 있지는 않다. 그들은 스타 큐레이터와는 달리 하루하루 행정을 처리하고, 예산을 관리하고, 전시와 관람자의 뒤치다꺼리를 도맡으며 묵묵히 일하는 존재들이다. (행정과 예산 업무는 큐레이터에 대한 대중의 환상을 부정한다. 사실 박물관 행정은 결코 만만치 않다. 볼저가 캐런 러브를 인용하여 자세히 설명하는 큐레이터 실무에서 이 점은 잘 드러난다. p. 165-171) 결국, 이 책을 통해 볼저는 문화적 가치의 생산이 아무리 낭만적으로 신비화되더라도 그것은 탈기능이란 허상의 추종일 수 있음을 고발하면서, 예술계의 종사자들에게 하루하루의 일상을 똑바로 바라보고 현실 속에서 자신이 하는 작업의 가치를 단단히 관리할 것을 조언한다.

이 책을 맺으면서 볼저는 예술의 가치가 삶의 여유를 위한 기회로 되돌아올 수 있을 것임을 기대한다. 팍팍하고 비루하더라도 그러한 삶의 현실을 뚜벅뚜벅 걸어 갈 때, 모든 낭

만적 기대를 벗어던진 새로운 눈으로 바라볼 때, 예술은 다시 삶을 위한 성찰의 기능을 회복하게 되리라는 것이 볼저의 기대이다. 이것은 이 책의 반전 결말 혹은 아이러니로 느껴질 수도 있을 것이다. 저자 역시 이러한 자신의 기대가 삶의 역설일 가능성을 부정하지는 않는다. 그리고 이렇게 책을 마무리한다. "우리는 우리가 좋아하는 것 이상의 존재이다. 나아가 우리는 어떻게 그것을 좋아하는가 이상의 존재이다. … 큐레이셔니즘은 어쩌면 '큐레이터'라는 단어의 어원을 잊었는지도 모른다. 그것은 쿠라cura, 즉 돌봄을 뜻하며, 나아가 진실한 호기심curiosity을 뜻한다."(213-214) 결국, 예술과 문화가 탈기능화 되어 그 가치가 선택행위에서 발생되게 된다면, 우리는 그 선택의 권한으로부터 소외되지 않도록 자신을 성찰할 필요가 있다. 역설적이지만 우리는 우리의 일상과 실제의 일로 돌아와야 하는 것이다.

볼저가 '까치가 부스러기 주워 모으듯' 써 낸 길지 않은 원고였지만, 이 책의 번역은 당혹감과 쾌감, 괴로움과 흥미진진함이 내내 교차하는 작업이었다. 독자들에게도 이 책이 그러한 흥미로운 모험으로 다가오리라 기대된다.